故宮紋樣
配色事典

THE
MOTIFS
OF THE
IMPERIAL
PALACE

黃清穗 李健菲 著

紋藏 編著

原點

目録

第二章　故宮紋樣

源於山野天象、草木生靈、神話奇觀，其圖必有意，意必吉祥

序

文物無聲・紋樣有色

象以盡意，至善至美

南朝沈約撰《宋書・符瑞志》曰：「符瑞之義大矣。」中國古代對祥瑞具有崇拜心理，無論是歷史上的統治者還是普通百姓，他們的傳統審美文化都能在祥瑞觀念中找到共識。在幾千年的文化視野中，「天人合一」、「自然之美」、「物我兩忘」等內涵，構成了中國傳統審美文化的重要特徵，人與自然和諧共處的心理，隨著精神文化的富有不斷強化、延伸，整個民族的審美文化都受到主流的影響，中國傳統紋樣中的祥瑞內涵也愈加深重。時至明清兩代，祥瑞觀念已達到鼎盛，「圖必有意，意必吉祥」真實地表達了中國傳統紋樣裝飾的文化基因。在故宮博物院中，藏品上林林總總的紋樣，其實也是美好的紋樣、吉祥的紋樣。

中國傳統工藝造物歷來講究「器以載道」，將物的形態、紋樣、用法，還有人的精神、慾望、靈魂凝聚起來，是物美的最高境界。紋樣滲透著古人「觀物取象」、「象以盡意」的哲學思維，以至千百年來這份無言之美生生不息，日新月盛，可以說，它既是中華傳統文化的象徵，也是國家和民族精神思想的重要載體。故宮見證了中國傳統歷史上走向巔峰的明清兩代，無論是收藏還是創造，都集聚了中華五千年來的智慧結晶，它既是中華傳統文化的載體，也是國家精神和思想的象徵。因此，在故宮中，大到建築群，小到織繡、瓷器、琺瑯器，以及各種裝飾、生活用品，都凝聚著前人對美的思考和探索，也蘊藏著不同時代背景下政治、文化、外交等各個方面的變遷與縮影。探索和研究故宮裡的紋樣，能看見幾千年來的紋樣發展氣脈——複雜包容，氣韻生動，博大精深，求同存異。

百川赴海，洋洋大觀

中國傳統紋樣自古以來傳承有序。新石器時期是中國傳統紋樣的萌芽期，也可以說是中國美術的發展初期，與動物有別的人類以巨大無比的潛力不斷地探索自然世界並改造世界，

在人類造物活動中，人類自身的文化體系與審美意識隨之在無形中孕育、發生，同時也按照美的規律來塑造物體。

基於人類審美初期的感知體驗與實際生產活動的需求，新石器時期的紋樣基本以簡樸、抽象的幾何紋樣為主，如網紋、繩紋、圈帶紋、渦紋、聯珠紋、回紋、弦紋等，這些以簡單線條構成的幾何紋樣在器物上的布局已經具有對稱、重複的規律特點，且主體紋樣對於不同的器型也有著適形的效果。同時，原始社會人類的精神意識是伴隨著宗教信仰產生的，根植於「萬物有靈」的原始思維，新石器時期的動物紋樣、植物紋樣、自然紋樣以及人造物紋樣大多滲透出多層面的崇拜思想與氏族圖騰觀念，如魚紋、蛙紋、鳥紋、花卉紋、雲紋、太陽紋、龍紋、鳳紋等，這些紋樣的出現展現了人類與自然展開廣泛對話的面貌，同時也超越了審美萌芽的臨界值和基礎實用目的，為後來社會長達數十個世紀的宗室法度、民俗文化以及藝術審美提供了裝飾文本。

當華夏族群進入夏、商、西周的奴隸制社會，敬天信神的神權思想統治導致了青銅時代下紋樣面目的深刻變化，以國家統治者對祭祀、占卜禮法的專制化為導向，紋樣有著超越自然且至高無上的地位象徵性意義。這個時期的紋樣以人造物紋樣和寫實的動物紋樣為主，幾何紋為輔，經過想像創造和藝術處理的紋樣有饕餮紋（獸面紋）、夔龍紋、蟠龍紋、夔鳳紋、鴞紋等，寫實類動物紋樣有牛紋、羊紋、虎紋、蛇紋、鳥紋、蟬紋等，幾何紋樣一般作為青銅裝飾中底紋或邊飾，常使用雲雷紋、勾連雷紋、回紋等進行組合，整體紋樣處處體現神祕怪誕、規矩嚴整、密不透風的裝飾風格，在沉實、粗獷的青銅神器上，這些紋樣得以走向高潮。

相比於前朝的奇特神異，春秋戰國時期的紋樣呈現向生動寫實風格嬗變的特徵，即龍紋、鳳紋以及其他動植物紋樣，相比前朝更為靈動具象，狩獵紋、攻戰紋、採桑紋等記錄人類真實活動的場景式紋樣展現出豐富的時代性與地域性。

　　在秦漢社會大一統的發展背景下，裝飾藝術也同樣開啟了繼往開來、相與為一的歷史局面：秦代在瓦當、漆器、銅鏡、雕塑、畫像石磚上多呈現飛禽走獸紋樣，兩漢時期在秦代紋樣大融合的基礎上進一步發展，比較明顯的是黃老之學與墓葬仙道思想的先後流行，激發了四神紋、仙鶴紋、仙鹿紋、羽人紋、雲氣紋、豹虎紋、車騎升天紋等具有深厚祥瑞內涵的紋飾的使用，是漢人承天之佑、逢凶化吉的祈求，亦是他們神遊宇外，對於羽化登仙的探尋。此外，隨著漢代社會經濟、外交的壯大，漆器、織錦等的手工藝發展進步卓著，瑞獸雲氣紋、「長壽繡」紋等裝飾虛實相映、富有生氣；絲綢之路開通後，石榴紋、葡萄紋、忍冬紋等植物紋樣傳入，西域裝飾之風吹入也為中原埋下珍貴的種子。

　　魏晉南北朝經歷了將近400年的戰亂，社會的動亂不堪、民生之凋敝、苦難之深重為佛教信仰的傳播提供了強有力的契機，這既是人們開始追求精神上自我解脫與探索之路，也是統治階級掌握的重要思想工具。佛教的大行其道推動了佛教紋樣裝飾的巨大跨越，尤其是植物紋樣的轉型，使其開始真正地走進中國裝飾藝術的主體領域內。因此，服務於佛教活動的蓮花紋、卷草紋（忍冬紋）、石榴紋、葡萄紋、山茶花紋、寶相花紋等植物紋樣大量湧現在因佛教而興建的石窟壁畫、邊飾、藻井等建築裝飾或器物上，這些紋樣不斷吸取中原紋飾的藝術風格，共同演繹出中西融合的新風貌。隋兩代共歷37年，其國祚雖短，但承前啟後，在裝飾方面上承南北朝風韻，復興佛教藝術繁榮，下啟初唐裝飾之先河，紋飾以自然寫實、清麗俊逸的飛禽走獸為特色。大唐的上升、自信、包容、開放寫就了一部繁博豐潤、美不勝收的唐代裝飾美學，造就了文化藝術的一大巔峰。唐代絲織品、金銀器、唐三彩瓷、雕漆鑲嵌等工藝品上的紋飾普遍具有繁複、對稱、和諧、流轉的藝術效果。隨著絲路貿易的發達通暢，東西文化的大融合在唐代得到更進一步的加深，一種以聯珠紋作為圓形或橢圓形外骨架，內窠填以兩兩相對動物紋的「陵陽公樣」紋樣盛行一時。此外，鳳紋在此時期的使用和內涵上明顯表現女性化的特徵，並且演化出精緻的鸞鳳紋。經過藝術加工的寶相花紋、團花紋、纏

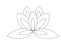

枝卷草紋、石榴紋、葡萄紋也隨物賦形，皆為大唐裝飾藝術增輝生色。

　　宋代的美學風韻在於奢華過後洗盡鉛華的極簡，這個時期的紋飾之美貴在「自然」二字，宋瓷的發展重塑了瑩潤清透的植物紋樣，如蕉葉紋、菊花紋、蓮花紋等。受文人雅士鍾愛的山水花鳥繪畫藝術影響，具有寫實特色，且寄寓隱逸情趣的花鳥組合紋樣也逐漸突出。此外，宋代紋飾還在宋錦上展現了另一種精雅秀麗的風格，如錦紋的經典類型八達暈紋、汲取唐代聯珠團窠紋特色演變而成的球路紋，以及細勻靈妙的小團花紋、燈籠紋等。宋代紋樣的審美情感已是宋人曠達、超然、深沉、內斂的人生態度的折光。潘天壽先生曾論元代繪畫「全承宋代繪畫隆盛之餘勢，以元人治畫之環境，一任自然發展而成之」，元代形成了以蒙古族文化、伊斯蘭文化和漢民族文化並存及相互滲透的文化體系，風靡後世、負有盛名的工藝品青花瓷登上歷史舞台，青花瓷上的紋飾成為元代審美風格的代表，同時也影響了明清兩代瓷器紋飾的走向。元代青花瓷紋飾主要以極繁風格為代表，線條粗中有細，且紋飾層次十分豐富鮮明，如常用蕉葉紋、纏枝花紋、回紋、錢紋、雲肩紋等布設於器物的頸或肩，常用龍紋、鳳紋、麒麟紋、孔雀紋、魚藻紋、纏枝牡丹花紋、松竹梅紋、人物故事紋等布設於器物的腹部，近足部多設覆仰蓮瓣紋，一個器物上裝飾的紋樣甚至也能多達十幾種。

　　一場以農民起義勝利為結局的戰爭締造了大明王朝，明代農業、手工業以及地方城市的發展催生了無數良工巧匠，推動了工藝品走向精工細作的頂峰。永樂年間，朱棣先後派遣尹慶、鄭和等人下西洋擴大了海上絲綢之路，派陳誠出使西域重新打通了陸上絲綢之路。《明史》卷六十三載：「萬國來朝進貢，仰賀聖明主，一統華夷。」對外經濟貿易的繁榮與文化交流的興盛，進一步加速了宮廷裝飾對於異域元素的接納程度。整個明代十分注重繼承和發揚漢民族傳統文化，在審美藝術方面走向封建社會中的又一高峰。明代的織繡繼承漢錦、唐錦的藝術精華，紋樣裝飾題材使用已經十分廣泛，但也隨著統治者制定嚴格的等級制度而發生變化，如代表封建統治階級身分地位所使用的龍紋、鳳紋、蟒紋，代表朝廷品官官階所使

用的鶴紋、錦雞紋、孔雀紋、雲雁紋、麒麟紋、獅紋、豹紋等，又有在華貴的織錦上以纏枝花、折枝花等形式展現植物紋樣精純、雍容的藝術美感。除此之外，明代也是各式瓷器發展的黃金時代。明永樂年間，青花瓷蓬勃興起，紋飾多繼承龍、鳳、纏枝牡丹；宣德年間，青花五彩出現，紋飾融入花鳥魚蝶、山水景觀、人物等；成化年間，以成化鬥彩雞缸杯為典型的小瓷器風潮開啟，紋飾風格頗為清麗俊逸；直至嘉靖後，瓷器器型逐漸尚大，如大缸、大盤等，紋樣布局偏繁縟、華麗，雲鶴、滿池嬌、海獸、松竹梅、人物戲文等紋樣題材森羅萬象，就此也開啟了清代瓷器的風尚。

　　進入中原前，清代的滿族與蒙古族在地理分布上相鄰，帶來北方地區的宗教、文化與審美。努爾哈赤建立後金，曾在遼寧瀋陽地區定都，建成盛京皇宮，宮內喜用的裝飾紋樣風格多以簡約、自由為主。當時滿族人受伊斯蘭教、佛教、薩滿教等宗教審美的影響，紋樣主題多喜卷草、鳥、蝶等。進入中原後，清代統治者多繼承明代崇尚的漢民族傳統紋飾，形成了滿漢交融的局面。其中宮廷織繡、織毯同樣呈現製作精專、紋飾題材森羅萬象的特點，服飾紋樣繼承了明代的龍、鳳、蟒、麒麟、鶴等瑞獸珍禽紋樣，與牡丹、梅、蘭、竹、菊等吉祥花卉紋樣，喜相逢、如意雲、壽字、萬字等紋樣的使用也更加廣泛。此外，女服還興起了設縧邊，填充紋樣的形制，進一步推動了服飾紋樣走向繁複、靡麗之風。宮廷織毯的編織裝飾有部分來自地方承接或域外進貢，因此，除了常見的龍鳳、海水江崖、蝙蝠、獅子、牡丹紋樣，也出現了五枝花、石榴花、鬱金香、棕櫚葉等經過抽象化處理的外來紋樣。

　　在宮廷器物上，彩瓷、琺瑯器、玉器等種類愈加逐新趣異，紋飾、器型有部分明顯追隨宋、明的仿古潮流，如誕生於商周時期的饕餮紋（獸面紋）、夔龍紋、夔鳳紋等。清廷實行儒釋道一體的統治，但是從皇帝的政治目的和文化認同來看，更偏向藏傳佛教，因此，故宮建築、家具上使用八吉祥紋、雜寶紋、摩尼寶珠紋、西番蓮紋以及佛教法器類的紋飾數量大大增加。

開拓性的守成者

　　紋樣的形成源於對過去時代審美的延續、發展，同時也反映了現實社會的各方面需求及成果。中國傳統紋樣代代相傳，物華天寶，最終也匯集一處 —— 承載王朝漫長歷史的紫禁城，承載整個中華紋樣精華的故宮博物院。

　　如今，遍布在我們日常生活中的中國傳統紋樣正是對那段珍貴的民族記憶、歷史審美的再現，如喜慶節日裝飾著充滿吉祥美好祝願的如意雲紋、福字紋、喜字紋、回紋、盤長紋、燈籠紋、雙魚紋；元宵花燈上裝飾的花卉魚蟲、山水樓閣、珍禽瑞獸、戲劇人物；家具建築中的方勝紋、工字紋、鎖錦紋、矩紋、菱紋等構成了幾何藝術中的對稱與和諧……我們面對紋樣發出美的驚嘆，來自中華血脈裡的自豪，來自國民骨子裡的浪漫，因此，我們仍希望熠熠發光的祥瑞符號能繼續充盈人心、鼓舞精神，能被更多不同的人遇見、感知、擁抱。

　　目前，故宮博物院現存文物已達上百萬件，數量龐大，對於廣大設計研究者、傳統紋樣愛好者以及更多普通大眾來說，想要更直觀、更深入地瞭解故宮裡的紋樣，我們認為在圖形的轉譯、整理分析、研究對比、溯源印證、數位可視化分解這幾個方面可以發揮傳統紋樣在現今社會中更大的價值。

　　自古以來，做一個開拓者總是比做一個守成者更容易被歷史和時代記住。但是人們只看到了開拓者表面的絢麗，卻不能輕易瞧見在開拓創新前的辛苦積蓄。紋樣設計與一般設計不同，其中的每一根線條、每一種配色，都可能連接著與現實世界產生聯繫的重要文本，因此要做到精準地解讀與轉譯，這也是紋藏團隊多年來對於紋樣文本設計的重要挑戰之一。自2018年至今，紋藏團隊致力於中國傳統紋樣的轉譯工作，每一次出發都是從實地到實踐，從田野到案台。我們已經走過整整3年，探尋了100多個城市與鄉村，設計再創了3萬多張紋樣數據文本，製作了200多個不同維度的紋樣專題，這些來之不易的紋樣數據都來自我們團隊前後

60多個夥伴的一一再造與設計。

　　當然，這本書見證並展現了紋藏團隊對於整個故宮紋樣從破譯到重建的全過程。其中最精彩的部分在於上百張向量化故宮紋樣圖片，包括器型圖、平面圖、單獨紋樣、線稿、色板。線條和色彩是向量化的核心，為了最大程度保留紋樣的內涵和情緒，線條的流暢和色彩的真實復原尤為重要。在向量化過程中，我們遵守紋樣的量化解構、圖形張力、版面率、調和率、紋樣維度、生命感與色階等7個維度規則，結合結構計算與線條矯正，有效地還原輸出色彩，更好地掌控每一個細節。除此以外，在設計中還必須依託中國傳統工藝美學理論體系，充分考慮傳統美術圖樣在現代設計中的再造與融合。

　　本書第一章設置了故宮紋樣的總介紹，包括對紋樣的含義解釋、不同朝代或使用情景的紋樣形態、歷史溯源等，以期令讀者們對每一個紋樣都有較為完整的瞭解。第二章按照織繡、瓷器、織毯、琺瑯器、建築這五個頗具故宮標誌性的載體進行結構介紹，展示了各色紋樣在故宮不同載體場景中的使用與效果。

　　文物無聲，紋樣有色，600年斗轉星移，那一個個華夏的故事，請聽《故宮紋樣配色事典》娓娓道來。

第一章

・

故宮紋樣總介紹

龍紋

龍，是神話傳說中的神異之物，也是生靈之首。龍紋是呈現所有關於龍，包括龍的子類在內的形態紋樣。《爾雅翼‧釋龍》中載有龍的「三停九似」之說，表明龍的形態：「三停」即「自首至膊，膊至腰，腰至尾，皆相停也」，「九似」即「角似鹿，頭似駝，眼似鬼，項似蛇，腹似蜃，鱗似魚，爪似鷹，掌似虎，耳似牛」。東漢許慎《說文解字》載：「龍，鱗蟲之長，能幽能明，能細能巨，能短能長，春分而登天，秋分而潛淵。」這裡表明在人們眼中龍所具有的神力。中國龍生於華夏大地，它的形象不僅存在於古代先民的想像與創造之中，經過發展與演變還凝聚了華夏悠悠五千年的傳統歷史，成為複雜、深刻且具有強大包容性的民族文化綜合體。

原始社會時期，古代先民對於龍形象的起源與創造遵循「天人合一」，借鑒了蛇、魚、鹿、蜥蜴、豬等動物形象，結合了風、雨、雷、電等自然天象，逐漸有了原始龍紋的雛形，不同地區發現的龍紋形態不一，風格簡樸、多變。夏商周時期，龍紋逐漸成形，尤以商代青銅器上的粗獷、抽象的龍紋為

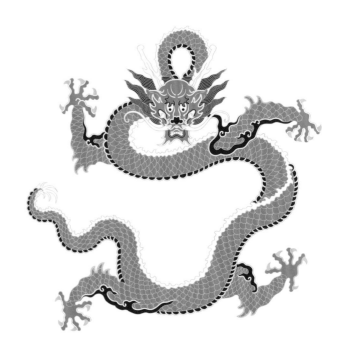

代表，反映敬天信神的濃厚宗教觀，直到西周中後期，龍紋才逐漸開始褪去獰厲、莊嚴的固化風格。春秋戰國至秦漢時期，龍紋逐漸開化，周圍增添植物紋樣的裝飾，並且出現群龍、翼龍。魏晉南北朝至唐宋時期是龍紋的發展和繁榮時期，魏晉南北朝的龍紋呈現氣韻生動的餘風；唐宋時期，國力鼎盛，藝術繁榮，人們根據不同工藝和手法豐富龍紋的樣式和種類，如後代歷朝皇帝都重視的團龍紋、行龍紋等，還有外來的摩羯紋與中原的龍紋結合創造出的魚龍紋。元明清時期是龍紋發展的全盛時期，形態已基本固定，宮廷龍紋規定為皇室專用，以劃分身分、等級、場合，風格更強調的是莊重和威嚴。

故宮之中龍紋應用已經十分廣泛，大到建築，小至文房四寶，尤其以宮廷服飾、建築、瓷器上的龍紋具有代表性。龍袍上多以正龍紋、團龍紋為尊，建築以雙龍戲珠、行龍紋多見，瓷器上升降龍紋、雲龍紋、遊龍紋等均有涉及。此外，在故宮收藏的眾多琺瑯器上也多呈現由唐代演化而來的魚龍紋。

鳳紋

鳳紋又常稱鳳鳥紋，是鳥紋中的一大類，廣義上的鳳紋還包括鸞紋，本書中的鳳紋多指鳳凰紋。鳳凰本是兩種鳥，鳳為雄，凰為雌，後世逐漸將兩者並提為鳳凰，讚為百鳥之王。鳳與龍一樣，也是集許多動物特徵於一身存於神話中的動物。郭璞對《爾雅・釋鳥》的注釋中有詳細解釋：「鳳，瑞應鳥，雞頭，蛇頸，燕頷，龜背，魚尾，五彩色，其高六尺許。」

鳳凰既為百鳥之王，其地位對應到人間也是領袖，故而鳳紋被推崇至極。作為人類圖騰，鳳凰最初的性別指向並不是女性，而是男性。以鳳凰喻人，最早出自楚國的莊王以鳳凰自喻。《史記》載，「莊王曰：『三年不蜚，蜚將沖天；三年不鳴，鳴將驚人』」，以此說明君子的尊貴與鳳凰百鳥之尊的地位匹配，而後朝也多見以鳳凰喻聖人之尊。時至漢代到魏晉南北朝時期，才逐漸出現了以鳳凰喻求偶或夫妻二人的過渡。真正以鳳凰喻女性的盛象是在唐代，包括鸞鳳也用於喻女性，鳳紋在這個時代開始裝飾在女性使用的物品上。

《尚書・益稷》載，「簫韶九成，鳳皇來儀」，意思是美妙的音樂能夠吸引鳳凰起舞，故而鳳紋多呈凌空飛舞之態，儀態萬千，華貴端莊。與其他紋樣組合時，鳳紋不同的寓意會更加明顯，比如鳳棲梧桐比喻擇良主而侍，龍鳳呈祥常擬男尊女貴、佳偶天成，鳳穿牡丹有著生殖崇拜的隱喻，百鳥朝鳳則彰顯笙歌鼎沸的盛世之象。故宮之中承載著尊貴氣度的鳳紋十分奪目，在清代皇后的服飾、建築上多使用翔鳳，偶有在瓷器上出現的以鳳穿牡丹為代表的經典紋樣，寓意無上祥禎。

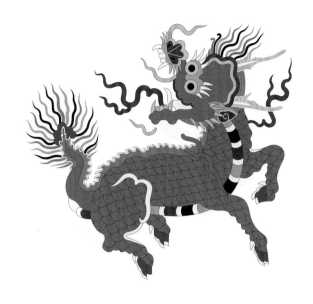

麒麟紋

陸璣《毛詩草木鳥獸蟲魚疏》載：「麟，麕身、牛尾、馬足，黃色，圓蹄、一角，角端有肉，音中鐘呂。」麒麟同樣是取現實中多種動物的部位，經由古人想像、加工而成的一種瑞獸。《禮記‧禮運》載，「麟鳳龜龍，謂之四靈」，麒麟還曾為四靈之一。明清時期麒麟紋的裝飾使用十分活躍，與龍紋、鳳紋同為祥瑞紋樣，但等級、地位都有所不同。

君聖臣賢是古代封建統治者所看重的，麒麟紋在這方面具有深厚的文化內涵。《宋書‧符瑞志》讚「麒麟者，仁獸也」，「仁義」二字值千金，來自正史的高度讚揚奠定了麒麟紋內涵中「仁」的底色。因此在宮廷麒麟紋的裝飾應用上，以明清武官服補子為典型。《大明會典》載，洪武二十四年（1391年），「公、侯、駙馬、伯：麒麟、白澤」。《明史》載：「其服色，一品鬥牛，二品飛魚，三品蟒，四、五品麒麟。」清康熙以後更定了麒麟紋的使用，《大清會典‧乾隆朝》卷三十〈冠服〉載：「武職一品麒麟，二品獅，三品豹。」

此外，麒麟送子也是廣為流傳的民俗文化寓意。據傳孔子降生之時，有麒麟吐玉書，後世的「麟兒」也是由此而來。因此在不同的文化內涵和使用場景中，麒麟紋的組合搭配也演變為麒麟紋、童子紋，或者麒麟紋、蓮子紋，人們在其中寄寓更深的求子心願。目前故宮中的麒麟紋多見裝飾於織繡、瓷器中，但數量較少，可能與龍鳳紋裝飾在皇室中的地位有關。

獅紋
●

獅紋是以自然界動物獅子為原型，經過加工演化形成的走獸類紋樣。獅子最初由西域傳入中原地區，隨著佛教文化的傳播而被人們熟知。《玉芝堂談薈》載：「釋者以獅子勇猛精進，為文殊菩薩騎者。」獅子以勇猛之姿、進取之魂成為文殊菩薩的坐騎，因此，人們便也在獅紋中寄寓護佑良善、威嚇邪惡之意。

獅紋形式多樣，單體獅紋多呈現矯健之姿，氣度不凡；群獅紋則大小不一、生動熱鬧，似乎躍然紙上。其中，群獅紋的組合也有一定的特殊內涵，因「獅」與「師」諧音，由大獅子紋與小獅子紋組合而成的紋樣也被叫作「太師少師紋」，寓意官運亨通、仕途順利，必將大有可為。獅紋還常與其他元素結合，組成不同的吉祥紋樣，最典型的是獅戲球紋，其中都蘊藏了人們對於人丁興旺、家族團結的美好心願。在故宮之中可見氣勢非凡的鎮宅石獅雕塑，織毯、琺瑯器以及瓷器等藏品中多展現風格華麗熱鬧的獅紋。

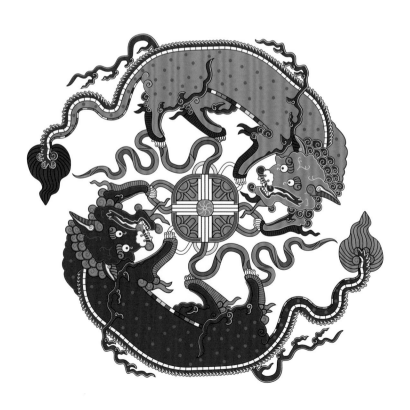

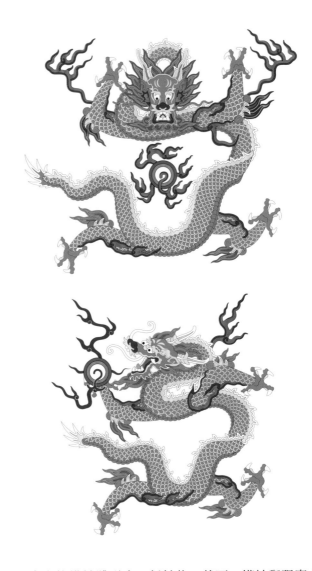

蟒紋

《爾雅》釋曰：「蟒，王蛇。」現實中的蟒蛇體形大，似蛟龍。然而，蟒紋與現實中蟒蛇的形象大不相同，民間有「五爪為龍，四爪稱蟒」一說，服飾上的蟒紋其實是明清統治者為了區別於最高級別的龍紋而設置的。蟒紋起源於明代的賜服體系，在服飾紋樣等級中，蟒紋次於龍紋。蟒紋通常有兩種形態：一種是形態彎曲、狀如遊走的行蟒紋，另一種是蟒首朝前、蟒身多為盤踞狀的正蟒紋。

明代沈德符的《野獲編》載：「蟒衣，為象龍之服，與至尊所御袍相肖，但減一爪（趾）耳。」朝中官員穿蟒服莊重而尊榮。清代《欽定大清會典》卷四十七記載：「蟒袍，親王、郡王，通繡九蟒。貝勒以下至文武三品官、郡君額駙、奉國將軍、一等侍衛，皆九蟒四爪（趾）。」可見清代皇親國戚的服制上也有蟒紋，且服飾通體以正蟒紋與行蟒紋組合搭配。目前在故宮中可見的四爪蟒紋同樣裝飾在親王、郡王、貝勒爺等人的服飾上，以示身分。蟒紋一經出世便與封建社會後期的階級等級制度掛鉤，可以說，蟒紋是封建社會後期統治者為了籠絡朝臣、鞏固自身統治而創造的紋樣。

鶴紋

鶴棲於水邊，大多毛色潔白，舉止優雅，遠離人群。在傳統文化裡，飛禽被視為天上與人間聯結的信使，鶴神祕優雅的形象使它成為仙鳥、長壽之鳥的代表，尤其是在逍遙出世的道家文化中。《淮南子·說林訓》記：「鶴壽千歲，以極其遊。」在傳統的觀念裡，鶴不僅在時間上不被限制，在空間上也不受約束，瀟灑自如，來去如風，故而單體鶴紋的姿態多為昂首振翅，飄逸出塵。但當鶴與其他紋樣組合時，形態也會有所改變，比如圓壽紋與鶴紋、雲紋與鶴紋等。

鶴紋備受士階層的青睞，白居易有詩《代鶴》：「我本海上鶴，偶逢江南客。」鶴紋在士階層眼裡是賢雲野鶴，是梅妻鶴子，是「家家樓上簇神仙，爭看鶴沖天」。鶴紋象徵了文人階層的風骨以及隱逸生活態度，也能寄託著一飛沖天的理想。據《明史》卷六十七載，「文官一品仙鶴」，從明初開始鶴紋就被定為文官一品的補子紋樣。鶴紋常與松紋一起使用，表達松鶴延年的美好意象。長壽也是道家文化的一部分，松柏常青，仙鶴逍遙，人們在這兩者上看到自己所追求的東西，借此表達長壽的心願。

鶴紋在故宮文物上應用廣泛，服飾、瓷器、建築上都有其身影，故宮文物上的鶴紋多取長壽之意，祈願長壽安康。

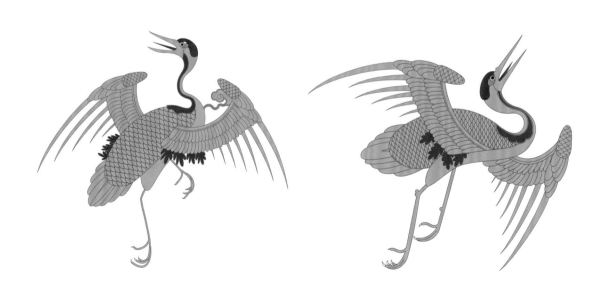

白鷺紋 ●

　　白鷺亦稱鷺鷥、白鳥，陸璣《毛詩草木鳥獸蟲魚疏》中云：「鷺，水鳥也，好而潔白，故謂之白鳥。」白鷺羽毛潔白，姿態優美，如潔身自好、翩翩出塵的士人，故而被文人墨客所喜愛、所描繪。杜甫有「一行白鷺上青天」，杜牧在他的七言絕句《鷺鷥》中寫道：「雪衣雪髮青玉嘴，群捕魚兒溪影中。驚飛遠映碧山去，一樹梨花落晚風。」

　　白鷺紋是傳統吉祥鳥紋樣，通常呈現單隻或者成雙的白鷺形象，姿態自然優美，又常與其他自然共生紋樣一同出現，整體飄逸清新。此外，白鷺紋也是清代六品文官的服制紋樣。《魏書・官氏志》有「以侍察者官」，白鷺延頸長望恰符合文官特性，其羽毛潔白，更是符合士階級對清白不屈、剛正廉潔的追求。由於「鷺」與「路」諧音，路可以是仕途之路，也可以是人生之路，隱含了對官員一路高升、一路榮華的美好祝願。

　　在故宮藏品中，白鷺紋主要出現在瓷器、官服上。瓷器上的白鷺紋多與蓮荷紋相配，獨立於蓮荷之中，清新自然，雅致別樣，且所在器物多與水有關，旨在還原自然之境；官服上的白鷺紋則偏端莊俊逸。

蝴蝶紋

　　蝴蝶體形輕盈，姿態靈動，擁有斑斕的翅膀、纖細的身體，多以採食花蜜為生。蝴蝶紋的形態與自然中蝴蝶的形態相差無幾，風格偏向於寫實，主要有花蝶紋、百蝶紋、貓蝶紋等。蝴蝶紋的不同組合，也有著不一樣的寓意。

　　梁祝化蝶是所有關於蝴蝶的傳說故事中最淒美的一個，蝴蝶雙宿雙飛的形態賦予了蝴蝶紋愛情屬性，在梁祝的故事裡，用生命換來的化蝶雙飛讓人更加刻骨銘心，對後世影響頗深。清代詞人納蘭性德在用來悼念亡妻的《蝶戀花・辛苦最憐天上月》中就以「唱罷秋墳愁未歇，春叢認取雙棲蝶」做結尾，來表達情感的矢志不渝。又因蝴蝶飛舞在花間，除了雙蝶紋，蝴蝶紋還常與花卉紋組合，營造蝶戀花的意象之美。

　　忠貞的愛情只是蝴蝶紋的寓意之一。蝴蝶紋能夠在不同身分、年齡的人群之間都受歡迎，還是要歸功於蝴蝶紋背後的吉祥寓意。「蝴」與「福」諧音，「蝶」與「迭」、「耋」諧音，當蝴蝶紋與其他吉祥紋樣組合時會產生新的吉祥寓意。比如蝴蝶紋與貓紋組合，諧音「耄耋」；蝴蝶紋與瓜果紋組合，諧音「瓜瓞」，寓意子嗣昌盛。此外，蝴蝶在薩滿教中也具有「送子」的內涵。

　　故宮藏品中蝴蝶紋多出現在服飾、瓷器、琺瑯器上。服飾上的蝴蝶紋整齊大氣，端莊風雅，襯托清宮女子的輕盈靈動，著重於觀賞性，而器物上的蝴蝶紋則側重於表達吉祥之意。

蝙蝠紋 •

蝙蝠紋是中國傳統吉祥紋樣，蝙蝠居於洞穴，晝伏夜出，在古人眼裡是一種被神祕化、仙化的生物。崔豹《古今注》記載：「蝙蝠，一名仙鼠，一名飛鼠。五百歲則色白。腦重，集物則頭垂，故謂倒掛蝙蝠，食之神仙也。」在古人的心裡，蝙蝠不僅是仙，還是人成仙、延年益壽的途徑，這或許是因為蝙蝠是唯一進化出了飛行功能的哺乳動物。常言道飛禽走獸，蝙蝠卻是「飛獸」，這可以稱得上是自然界的例外。

蝙蝠紋的姿態與自然界的蝙蝠區別較大，整體更加抽象，線條通常簡單鮮明，呈「Ｗ」的形態，是一種靜態的幾何之美。在配色選取上，相較於自然界蝙蝠的陰森墨黑，蝙蝠紋通常顏色鮮豔富麗，會加入如意、祥雲狀的線條去勾勒蝙蝠之形。

精緻的蝙蝠紋承載了長壽的美好願望。因為「蝠」與「福」諧音，蝙蝠可以稱得上「福壽雙全」，蝙蝠紋也因此常與壽字紋一類的吉祥紋樣組合。古人憑藉觀物取象，選用五隻蝙蝠喻「五福」，也有另外一層與蝙蝠有關的吉祥內涵，又如蝙蝠天生有倒掛的習性，跟傳統文化中的「福到」內涵相匹配。

故宮藏品中蝙蝠紋運用十分廣泛，除了常見的織繡、琺瑯器等工藝品上有蝙蝠紋的身影，蝙蝠之形還被用在燈籠上，足可見工匠的巧思。

　　五毒紋，即五種傳統毒物──主要指蠍子、蜈蚣、蛇、蟾蜍、壁虎──組合而成的紋樣。「五毒」這一名詞最早可見於《周禮・天官・瘍醫》：「凡療瘍，以五毒攻之。」這一時期的文獻或圖像中雖沒有明確將「五毒」與五種「毒蟲」對應，但以史料《後漢書・禮儀志》中「萬物方盛」，「陰氣萌作，恐物不楙」，「以朱索連葷菜，彌牟朴蠱鍾」等對夏至禮的詳細記載看，在漢代，夏至前後需要用「朱索」、「五色印」作為裝飾來驅毒蟲防疫病，顯然已有毒蟲的身影。在唐人詩文中，也有五毒的身影，元稹的《蟲豸詩》中就可一瞥五毒的恐怖之處──「巴蛇千種毒」，「青溪蒸毒煙」。

　　將五毒繪製成紋樣，與古人制衡相剋的思想有關。「五毒」雖為毒，但因以毒攻毒的說法以及其藥用價值，五毒紋被賦予了趨吉避穢的寓意。五毒紋中的五毒通常以散點式分布，風格偏向於寫實，形態與現實中的「五毒」相近，但配色通常鮮豔明亮，少了幾分猙獰可怖。五毒紋也是端午節日紋樣，常與艾虎搭配，稱為艾虎五毒紋，相生相剋，以祈禱無病無災、邪穢退散。

　　在故宮藏品中五毒紋多見於地位尊崇之人的衣物上，寄寓祈求所穿著之人身體康健、平安祥和。

雞紋

在古人的生活裡，正是雞鳴開啟了晨光。《詩經‧鄭風‧女曰雞鳴》中就記錄了一對在雞鳴中開啟新的一天的青年夫婦。或許是因為雞在生活中的重要性，雞在紋樣裝飾裡的神態通常是神氣的、雄赳赳的。

雞紋主要有三種：雄雞紋、錦雞紋與雉雞紋。雄雞紋是較常見的雞紋樣，其形象通常為昂首引頸，有雄風颯爽之勢。錦雞紋與雉雞紋有類似之處，但細看兩者也有明顯的區別。雄性錦雞長尾長身，頭部、頸部、背部多處披五彩斑斕的絢麗羽毛，故其全身的羽毛紋理層次變化多樣，相比之下，雌性錦雞毛色就黯淡許多。雉雞同雄性錦雞一樣，具有彩羽和長尾，但雄性錦雞頸部下方有一層白色「項圈」，尾羽的橫斑更粗，更明顯。

因為「雞」諧音「吉」，所以雞紋有「大吉」的含義，不同的雞紋與其他紋樣組合有不同的吉祥說法，比如與牡丹紋組合有「大吉富貴」之說，錦雞紋與花卉紋組合寓意「錦上添花」。漢代韓嬰在《韓詩外傳》中評價雞有「五德」：「頭戴冠者，文也；足傅距者，武也；敵在前敢鬥者，勇也；見食相呼者，仁也；守夜不失時者，信也。」雞紋象徵著文武兼備、有勇有仁、重信守諾。故宮藏品中的雞紋樣多為錦雞紋與雉雞紋。

　　花卉紋是傳統紋樣中的一個大類，既可用作主紋，也可在與其他紋樣組合時作輔紋或作為邊飾。在古典詩詞裡，花卉是最常見的意象，「落紅不是無情物，化作春泥更護花」，文人墨客常用不同的花卉寄託情感，落英繽紛、杏花微雨、桃花灼灼、桂花飄香都有各自的美感及韻味。花卉紋也如此，姿態各異，但都表現了對美的感知，寄託了人們對美好生活的嚮往。花卉紋主要有兩種表現形式，一種是與自然形態相近的寫實風格，一種是經過變形幾何化的抽象風格，前種形式的花卉紋多單獨用作主紋，後者則多見於邊飾，或鋪滿於織物上。無論是哪種風格的花卉紋都配色明麗，裝飾作用極強。

　　在故宮藏品中常見的花卉紋有牡丹紋、梅花紋、芍藥紋、繡球花紋、錦花紋、梔子紋、石榴紋、月季紋、水仙紋、百合紋、西番蓮紋、桂花紋、桃花紋等。它們的美好寓意有些來自花卉在自然界中的形態，比如石榴紋，花開之時如一片紅雲，鮮豔熱烈，石榴又多籽，所以石榴紋象徵著多子多福；有些則來自它們的名稱，比如桂花的「桂」諧音「貴」，海棠的「棠」諧音「堂」，百合的「合」諧音「和」，等等，不同的花卉紋組合後就有了玉堂富貴、夫妻和合等寓意。雖說南國花團錦簇，但北方之春也讓人沉醉其中。這點可以從故宮藏品中的花卉紋窺探一二。

牡丹紋

牡丹，花中富貴者。唐代劉禹錫有詩云：「唯有牡丹真國色，花開時節動京城。」牡丹色豔，色繁，有魏紫、姚黃、豆綠、趙粉四大名品，花開重瓣，豐腴多姿。除富貴的寓意，牡丹還有清高不屈的含義，李漁《閒情偶寄》云：「及睹《事物紀原》，謂武后冬月遊後苑，花俱開而牡丹獨遲，遂貶洛陽。」這是武則天下令百花齊放，唯獨牡丹不開花而被貶洛陽，後被赦免的傳奇故事。清代蒲松齡《聊齋志異》中有一篇《葛巾》，其主角就是牡丹花妖，嫁與書生，生有一子，卻因書生猜疑怒而離去，孩子落地成牡丹花。牡丹紋也代表了高貴、矜傲的品格。世人對牡丹的喜愛不只出現在文章中，牡丹紋的流行也是其重要表現。

牡丹紋的形式有兩種，一種是取牡丹枝葉或花形，通過變形加工得到的偏抽象幾何的牡丹紋，以寶花紋、團花牡丹等為代表；另一種則較為寫實，接近自然的牡丹植株形態。牡丹紋花形大氣，通常呈盛放之姿，富貴雍容。故宮藏品中，牡丹紋以自然寫實形態居多，使用也較為頻繁，寄託了國運昌盛、國泰民安的美好願望。

蓮荷紋

　　蓮與荷在一定範圍內是通用的稱呼，《爾雅》中記載：「荷，芙蕖，其莖茄，其葉蕸，其本蔤，其華菡萏，其實蓮，其根藕，其中的，的中薏。」在紋樣上兩者形象也大體相同，只是內涵與指向有所區別：蓮花紋形態多樣，有纏枝蓮、蓮瓣、蓮座等形式，可做主紋也可做邊飾，常出現在佛教器物上；荷花紋則相對來說是較為完整的自然植株形態，更具世俗色彩，常被用來寄託士大夫階層的情感。

　　「荷」諧音「和」，因此荷花紋另有和睦、美滿之意；「蓮」諧音「連」，有護佑之意。與不同紋樣組合時，人們會根據對應的諧音選擇荷花紋與蓮花紋，「和合二仙」手持荷花，「連年有餘」則是蓮花紋與魚紋的結合。總體而言，兩者都寄託了吉祥的祝願。蓮荷紋在故宮藏品中十分常見，被廣泛應用於琺瑯器、藏毯，建築天花等處也可見到。

四君子紋 ●

　　四君子是指梅、蘭、竹、菊這四種植物，因凌寒獨放、生於幽處的習性，入詩入畫。梅花不畏嚴寒，獨佔一枝春意；蘭花生於空谷，無人而芳；菊花「抱香死」，不懼蕭殺時節；綠竹猗猗，恰是君子之姿。

　　蘭花紋與竹紋通常較為貼近自然形態，能夠看出植株輪廓，尤其是蘭花；梅花紋與菊花紋，除了有自然形態，還會加以變形，只保留花朵甚至花瓣的部分。四君子紋既可組合使用，也可與其他紋樣組合，梅花紋與竹紋就常與松紋組成歲寒三友紋。梅蘭竹菊都象徵著高潔的人格，其中菊又有長壽之意。菊花是重陽之花，重陽節又稱菊花節，寓意身體康健、歲歲平安。四君子紋在故宮文物中的服飾、瓷器，以及建築上都有應用。

柿蒂紋

明代朱國禎《湧幢小品》記錄童謠:「茶結子,好種柿。柿蒂烏,摘個大姑,摘個小姑。」柿蒂紋是一種尖頭狀四瓣花紋,因形似柿子成熟後的花蒂而得名,通常為四瓣樣式,也有八瓣,「一尖兩彎」是每瓣柿蒂的基本特徵。

柿蒂紋形式簡單,歷史卻悠久,早在戰國時期就已出現,於1953年在湖南省長沙市南門外東塘戰國墓出土的柿蒂紋穀紋玻璃劍首便是例證。柿蒂紋又因有不同的式樣,還分別稱作四葉紋、花葉紋、四瓣花紋、花瓣紋,柿蒂紋的這些異稱,大多是根據花紋的形狀來命名。

柿蒂紋的運用十分靈活,宋代洪皓所著的《松漠紀聞》中對蜜糕形狀有一句「形或方或圓,或為柿蒂花」的描述。《酉陽雜俎》一書寫道:「木中根固,柿為最,俗謂之柿盤。」因此柿蒂紋用在建築上有堅固之意,用在織物及其他器物上則取其諧音——「柿柿如意」。

故宮藏品中的柿蒂紋常見於織物,工藝精美,華貴異常。

錦紋 •

　　「錦」字既有多種樣式的織錦之意，也喻色澤豐富鮮麗，因此錦紋有許多種不同的樣式、多種不同的組合搭配。錦紋多以錦為地，一種是其地由多組幾何紋樣構成連續型紋樣，常見的有龜背紋、冰裂紋、菱形紋、連錢紋等，有的還會在幾何地紋間的空隙處再填上花卉或其他吉祥紋樣，如梅花紋、菊花紋、桂花紋、蓮花紋、壽字紋等，意作錦上添花或其他；另一種是直接在器物上鋪滿色彩繁多而又茂密的萬花、草葉，風格繁縟華美，構圖靈活而不失精緻。錦紋廣泛流行於明清時期各種瓷器、琺瑯器、織繡、家具中。

回紋

●

回紋是以向內迴旋的「回」字形構成的幾何紋樣，其外形具有方正平整、延續不斷、大巧若拙的特點，應中國人的傳統思想而生，從古至今都廣為流行。常見的回紋有獨立結構「回」字形在器物上腹部構成的連續型紋樣，如原始時期馬家窯彩陶上的回紋就為此類型；還有正反型的回紋，即兩個上下方向相反或左右位置相對的回紋，同時以兩個正反回紋為一組構成連續型紋樣，如元明清時期的家具、瓷器、建築等上都多見此類型；還有一種回紋是各自之間首尾相連的形態，線條流暢，構成迴圈閉合。《山西通志（光緒）》卷七五〈附禮器樂舞〉載：「登用銅。口為回紋，中為雷紋，柱為饕餮形，足為垂雲紋。」回紋在明清時期的瓷器的頸部、足部或用具的口沿、邊緣部均有所裝飾。

萬字紋 ●

萬字紋是以符號卍為形態的紋樣，其中有在這種單體紋樣的基礎上構成二方連續或四方連續的類型，也有向心延伸和向外擴展的類型。

在新石器時代的彩陶、岩畫上，這一紋樣就大量出現，而且當時就已經產生了許多不同的類型，也許是原始先民出於圖騰崇拜創造的。東漢時期佛教傳入中國，並在魏晉南北朝時期大行其道，統治者大力推行鑿窟造像，萬字紋還曾直接被刻在大佛像的胸前，成為具有宗教意味的祥瑞符號。此外，萬字紋對應「萬」字，還是唐代武則天時所定，「謂吉祥萬德之所集也」。宋代以後，直至明清時期，萬字紋以吉祥、美好之意廣泛運用於宮廷、民間。《紅樓夢》第十九回裡，茗煙向寶玉介紹卍兒的姓名時道：「據他說，他母親養他的時節做了個夢，夢見得了一匹錦，上面是五色富貴不斷頭卍字的花樣，所以他的名字叫作卍兒。」此處的「富貴不斷頭卍字」紋樣正是萬字紋中最受人們喜愛的一種樣式，即將卍的延長線向外與相鄰的卍相連，取其連續不斷、富貴永續的寓意，構成明清時期織繡上常見的富貴不斷頭紋樣。

壽字紋 •

壽字紋由漢字「壽」演變而成。《說文解字》載：「壽，久也。」「壽」字常意作長壽、安康、長久之意。「壽」之意源於「五福」之中，關於「五福」一意，有《尚書》載：「五福：一曰壽，二曰富，三曰康寧，四曰攸好德，五曰考終命。」可見長壽在五福中為首，涵蓋了人們對於福壽的美好意願。《韓非子》載：「全壽富貴之謂福。」千百年來，福壽之意總是一同出現，因此也產生了許多表達福壽主題的紋樣，其中壽字紋使用時間跨度長，用途廣泛。

自商代起，青銅器上就出現了壽字紋，只是當時的壽字紋是由其他甲骨文字演變而成，跟如今我們常見的大有不同。

隨著時代的發展，壽字在書法上也演變出更多形式，到了漢代多流行篆書與隸書，因此在建築的瓦當，織有「延年益壽大宜子孫」銘文的織錦，刻有「大樂富貴，得所好，千秋萬歲，延年益壽」銘文的銅鏡等其上都有壽字紋的行跡。唐宋宮廷貴族多掀起祝壽之風，壽字紋得到了繼承和發展，並逐漸轉移到瓷器上。

明清時期，壽字紋的使用達到了高峰，且其構圖或組合搭配豐富多樣，取盡吉祥之形意，如以圓為外輪廓的團壽字紋、形態偏長的篆體長壽字紋。在組合上還有較為常見的蝙蝠和壽字結合的五福捧壽紋、萬字紋和壽字紋結合的萬壽紋、卷草紋和壽字紋結合的福壽綿長紋等等，壽字紋在當時可謂無處不在。壽字紋幾乎貫穿了整個中國傳統紋樣歷史，其承載著的是中國人對壽文化傾注的全部情感。

聯珠紋 ●

　　聯珠紋又稱連珠紋，是由大小一致的圓串聯在一起組成的幾何紋樣，一般規則地排列在主要紋樣的邊緣。《北齊書》卷三十九〈祖珽〉載：「諸人嘗就珽宿，出山東大文綾並連珠孔雀羅等百餘匹，令諸嫗擲樗蒲賭之，以為戲樂。」聯珠紋內部多填飾各種動物紋或人物紋，聯珠構成一個基本的外部骨架。聯珠紋在中東地區的薩珊王朝具有與祆教有關的神聖內涵。

　　新石器時期的馬家窯彩陶上就有形似聯珠紋的圓圈帶出現，但裡面填飾的基本是一些形態簡單的抽象幾何紋樣；先秦時期在一些器物上也能看到這種圓圈帶紋飾的流變，但始終跟如今所定義的聯珠紋有所區別。時至西漢時期，由張騫開啟的絲綢之路打通了中西方的貿易、文化交流通道，聯珠紋才真正意義上地從薩珊王朝，經由中亞細亞地區，踏入中國的大地。在魏晉南北朝時期，聯珠紋在中國開始流行，尤其是在敦煌壁畫、邊飾上大量出現，新疆阿斯塔那古墓群出土的諸多聯珠對獸紋織錦，表明聯珠紋在當時已經十分風行。聯珠紋在唐代成了織錦上的主流紋飾之一，聯珠中間的主要紋樣也從翼馬、銜綬鳥等具有西方特色的紋樣演變為對龍、對鳳、鴛鴦等中式紋樣。唐之後，聯珠紋逐漸退化，成為織物上的輔助邊飾紋樣之一。到明清時期，聯珠紋走向式微，但應用十分廣泛，從服飾、織物到家具、建築隨處可見，作為一種藝術表現形式存在於其他物品的裝飾中。

寶珠吉祥草紋是由摩尼寶珠紋和吉祥草紋結合形成的建築彩畫類紋樣。寶珠紋原意為除病去苦，護佑健康安寧；吉祥草為卷草，被視為喜兆、吉祥，為滿族人常用的吉祥裝飾。《工程做法則例》載，「煙琢墨吉祥草彩畫」，「金琢墨吉祥草彩畫」，兩者最主要的區別就是「煙琢墨吉祥草彩畫」只上色彩，而「金琢墨吉祥草彩畫」會於色彩的基礎上，在主要紋樣處瀝粉貼金。

寶珠吉祥草紋最早大致是於清初所建的瀋陽故宮中，以及清代皇家早期於現今遼寧所建的盛京三陵中呈現的，寶珠吉祥草紋類的彩畫隨清朝的建立被帶入中原地區。故宮午門角亭內簷、正樓等上的寶珠吉祥草紋與入關前的形態與配色都能尋覓到相似之處，富有北方民族熱烈、豪放的藝術特點；康、雍、乾三朝的寶珠吉祥草紋逐漸與中原地區的藝術風格相互融合，成為鏇子彩畫中的特色元素，紋飾更加豐富多彩；乾隆之後，寶珠吉祥草紋更為規整、和諧、細膩，同時與以龍鳳紋樣為主的和璽彩畫高度結合，在細緻之處暗藏著無限生機。

喜相逢紋

　　喜相逢是一種紋樣的構成形式，一般以 S 形構圖，將紋樣主體分割為左右兩個部分，一個作上升之勢，另一個作下降之勢。紋樣多以動物為主體（也有以植物或人、神等為主體的），兩者相互迴旋、呼應，極其富有動勢和情感。《陶書》載：「青花白地、雙雲龍鳳、霞穿花、喜相逢、翟雞。」《蠶桑萃編》卷十〈花樣新式〉載：「一品當朝。喜相逢。圭文錦。」喜相逢紋樣在明清時期的瓷器、織繡上都尤為廣泛，攜帶著美好、歡喜、圓滿之意。

　　喜相逢樣式還可以追溯到新石器時代馬家窯文化彩陶上的黑彩鳥紋，兩隻抽象的黑鳥呈 S 形盤旋在陶底內，有的直接裝飾一條 S 線分割，有的又直接裝飾一個圓點在二鳥中間，與如今我們所看到的雙龍戲珠等紋樣有著一脈相承之處。戰國至漢代，曾有大量出土漆器，其上繼承並發展了喜相逢樣式的鳳鳥紋、雲氣紋，充滿生氣。時至唐宋，喜相逢紋樣才基本有了定式，唐代大國盛景下流行的摩羯紋、鸚鵡紋、獅子紋、飛天紋，宋代淡雅美學下流行的孔雀紋、魚鳥紋等，皆豐富了喜相逢紋樣的主體類型。明清時期喜相逢主體出現了較多的蝴蝶紋、龍鳳紋、飛鳳麒麟紋、雙鶴紋、綬帶鳥紋等，外框架也從基本的圓，衍生出方勝、柿蒂、海棠等結構，皆成雙成對，歡喜如新。

雜寶紋

　　雜寶紋是幾種類型紋樣的組合，正如其名「雜寶」，即許多的寶物、寶藏，集合了多種具有美好吉祥寓意的類型紋樣，但並不是所有具有吉祥寓意的紋樣都可以歸入雜寶紋內。《南齊書》載：「公主會見大首髻，其燕服則施嚴雜寶為佩瑞。」佛教典籍《大藏經》載：「渚上豐饒，多有衣被飲食、床臥坐具，及妙媒女。種種雜寶，無物不有。」從宋代的器物上逐漸可見這些小而精的紋樣，當時的雜寶紋有珊瑚、象牙、犀角、方勝、圓錢、摩尼珠、胡瑪瑙等紋樣，根據不同的器物選擇其中幾種紋樣刻畫；元時生產最多的青花瓷上還能看到雜寶紋在之前的幾種紋樣上增加了與佛教相關的八吉祥紋（八寶紋）；明清時期，雜寶紋納入了道教的暗八仙紋與博古紋，散落在各類昂貴的織物上，成為十分常見的紋樣。

八吉祥紋

　　八吉祥紋又稱為八寶紋，即由法螺、金魚、盤長結、寶傘、白蓋、寶瓶、蓮花、法輪組成的紋樣。《西遊記》第十二回載：「八寶妝花縛鈕絲，金環束領攀絨扣。」八吉祥紋是佛教藝術中的典型符號。

　　元代流行藏傳佛教，八吉祥紋在中原地區得到了推廣，元初還見八吉祥紋與雜寶紋相配，而隨著宗教日漸傳播，八吉祥紋在各種瓷器上獨立成套，不再專供佛教藝術。《明史》卷六十八〈宮室制度〉載：「宮殿窠栱攢頂，中畫蟠螭，飾以金，邊畫八吉祥花。」明清時期的八吉祥紋在形態上相較元代更為精細、靈動，有的還添加飄帶，或跟暗八仙紋同時出現，逐漸褪去宗教的痕跡，普遍裝飾於瓷器、織繡、建築等上。

海水江崖紋 ●

海水江崖紋是由激蕩的海水、浪花與穩固矗立的山石組成的紋樣，有時還加入八吉祥、龍、鶴、如意雲、蝙蝠等元素進行搭配。海水江崖紋集中使用於官服補子與龍袍下襬、袖口處，其中海水一般來說是象徵一國朝廷，而江崖象徵一國疆域，有山河永固之意；用於建築、瓷器、漆器等上時，又攜福山壽海之意。

明代朱元璋統治時就在朝廷官員的服飾胸前、背後的位置添飾方形補子，補子上用以不同的刺繡紋樣劃分官階，海水江崖紋就置於禽或獸下方，且其整體在補子上占比很小，作為輔助紋樣使用。清代朝廷將這一紋樣繼承發展，清代龍袍上的海水江崖紋使用面積相比明代增大，更增添立體感，水波洶湧浩蕩展現大氣之風，山石堅立重疊展現險峻之境。

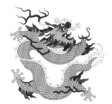 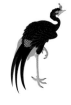

十二章紋 ·

　　十二章紋指日、月、星辰、山、龍、華蟲、宗彝、藻、火、粉米、黼、黻十二種紋樣。十二章紋內涵豐富：日、月、星辰，代表光輝普照；山，代表穩重；龍代表神異、權威；華蟲代表美麗、光彩；宗彝，取供奉、孝養之意；藻代表潔淨；火代表明亮；粉米代表供養；黼代表果斷；黻代表明辨是非的能力。十二章紋的雛形最早可追溯至原始社會時期的彩陶文化，人們在器具上多飾以日紋、稻穀紋、動物紋等帶有圖騰崇拜的紋樣。據傳，西周天子祭祀的冕服所採用的「玄衣纁裳」最先開始出現十二章紋。《尚書·益稷》載：「予欲觀古人之象，日、月、星辰、山、龍、華蟲，作會。宗彝、藻、火、粉米、黼、黻，絺繡，以五彩彰施於五色，作服。」至東漢時期，十二章紋被定型於服飾上，附著儒家文化的禮教演說。時至明清，十二章紋已經成為中國古代帝王及高級官員禮服上重要的紋樣。《明世宗實錄》記載：「玄衣黃裳，日月星辰山龍華蟲，其序自下而上，為衣之六章；宗彝、藻、火、粉米、黼、黻，其序自下而上，為裳之六章。」十二章紋樣在形制、色彩及文化內涵上都蘊含著中國傳統文化對藝術形式的深遠影響，體現了古代人自然與自我共存的智慧。

故宮紋樣

故宮紋樣
——
織繡
——

　　織繡是故宮藏品的一大類，匯聚了匠人的巧思神技。目前故宮藏品中有織繡文物13萬餘件，包括服飾、材料、陳設用織繡品和織繡書畫四大類。織繡藏品的工藝要求極高，袷袍、綿襪、掛屏、坎肩這些織繡藏品，承載了織繡工藝的悠久歷史，隨著工藝愈發精巧，其上承載的紋樣也愈發瑰麗奪目。特別是平金繡技法，採用金銀絲線平行盤回填充圖案，使得織物整體光亮平整，突顯富麗堂皇的裝飾效果。

　　應用於織繡的紋樣主要為龍紋、蟒紋、鶴紋、蝴蝶紋、花卉紋，花卉紋中以牡丹紋最為常見。各類吉祥圖案暗含各種美好的寓意，服飾之上的紋樣更是如此，為與其身分相匹配的使用者獻上最美好的祝福。

明黃色八團彩雲金龍妝花紗
單袍上的團龍紋

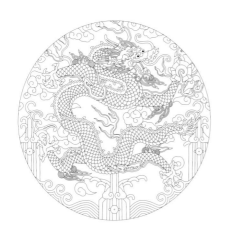

團龍紋

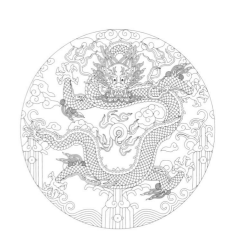

載　　體：單袍

主　　紋：團龍紋

輔　　紋：海水江崖紋、雲紋

年　　代：清・順治

紋樣介紹：此單袍肩部、胸部及下部位置飾團龍紋。單袍胸部的團龍紋為正面盤曲的坐龍形態，龍頭下設火珠，周圍飾雲紋、海水江崖紋為輔助紋樣；肩部及下部團龍紋則呈行龍形態，單袍上的左右行龍相對，似是緩緩行走升騰，威嚴而生動；坐龍和行龍在龍袍上一般搭配出現。坐龍形態的團龍紋是皇帝或皇后尊貴身分的標誌，是威嚴的象徵。此件單袍為皇后吉服，用昂貴的明黃色妝花紗製成，光麗燦爛，供皇后出席各種重要吉日、時令節日慶典時穿著。

覆盆子紅
C17 M98
Y100 K8

暗藍
C100 M84
Y51 K68

黃昏灰
C67 M53
Y51 K50

鹿角棕
C8 M31
Y50 K1

深海綠
C98 M46
Y73 K63

淡肉色
C1 M15
Y38 K0

青金石
C96 M91
Y16 K0

靛青
C100 M60
Y8 K1

淺烙黃
C0 M32
Y95 K0

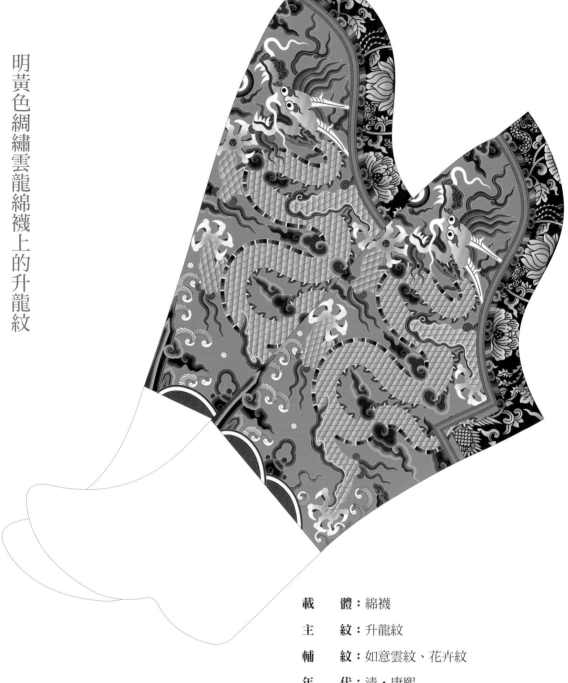

載　　體：綿襪

主　　紋：升龍紋

輔　　紋：如意雲紋、花卉紋

年　　代：清・康熙

紋樣介紹：此綿襪筒外飾升龍紋，龍頭朝上，龍身彎曲，龍爪朝前，欲騰飛而升，如意雲籠罩四周，整體紋樣華貴、富麗，彰顯奢華與威儀。皇帝被稱為真龍天子，升龍紋則意作皇帝飛龍在天，以保國家風調雨順，百姓安康。此綿襪為吉慶典禮時皇帝所穿。升龍紋有時候和降龍紋共同出現，構成正方或長方的雙龍戲珠畫面。

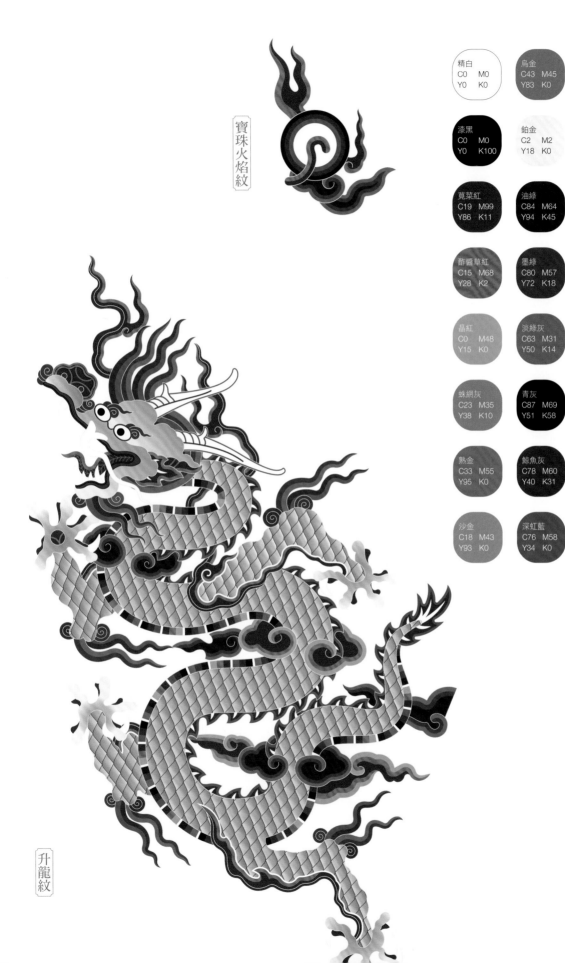

寶珠火焰紋

升龍紋

精白
C0　M0
Y0　K0

烏金
C43　M45
Y83　K0

漆黑
C0　M0
Y0　K100

鉑金
C2　M2
Y18　K0

莧菜紅
C19　M99
Y86　K11

油綠
C84　M64
Y94　K45

酢醬草紅
C15　M68
Y28　K2

墨綠
C80　M57
Y72　K18

晶紅
C0　M48
Y15　K0

淡綠灰
C63　M31
Y50　K14

蛛網灰
C23　M35
Y38　K10

青灰
C87　M69
Y51　K58

熟金
C33　M55
Y95　K0

鯨魚灰
C78　M60
Y40　K31

沙金
C18　M43
Y93　K0

深虹藍
C76　M58
Y34　K0

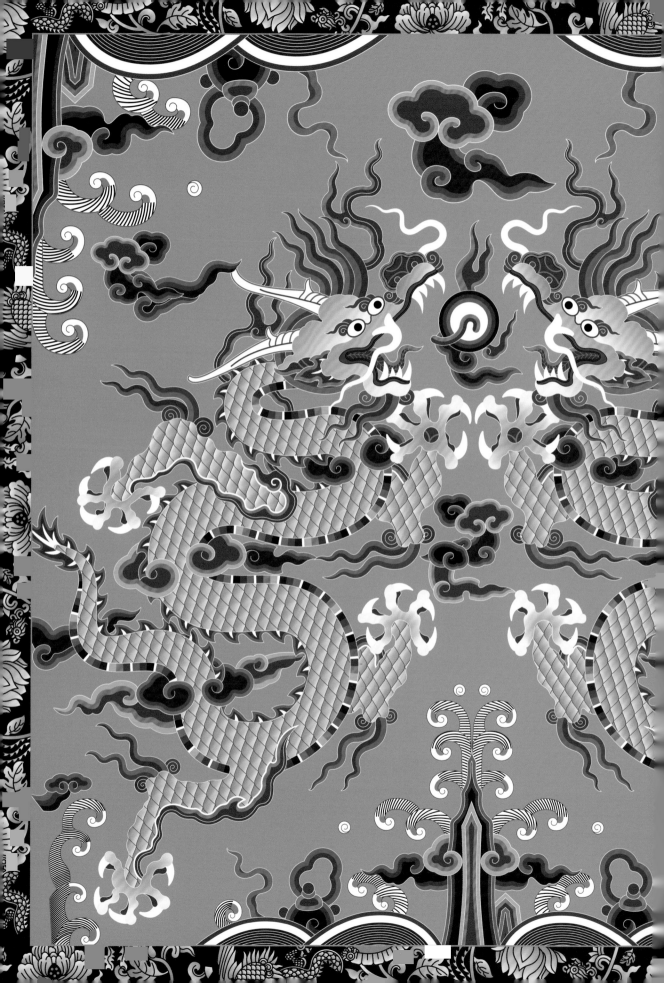

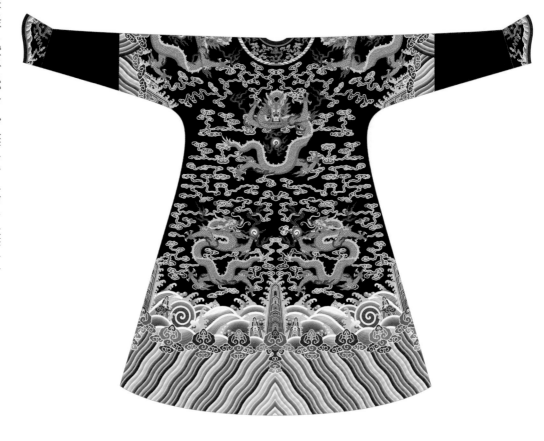

深絳色緙絲袷紗蟒袍上的正蟒紋

載　　體：單袍

主　　紋：正蟒紋、行蟒紋

輔　　紋：如意雲紋、海水江崖紋、雜寶紋

年　　代：清・乾隆

紋樣介紹：此袍胸部飾四爪正蟒紋，下部及肩部左右
兩側飾行蟒紋，周圍空隙飾如意雲紋作環繞狀，下襬
處則飾海水江崖紋、雜寶紋。同正龍紋相似，正蟒
形態在蟒紋中最為尊貴，寓意正統。《清史稿》卷
一百三十〈皇子親王福晉以下冠服〉載「吉服褂前
後繡四爪正蟒各一」，《補服考》載「貝勒四爪正
蟒」。此袍為清代貝勒吉服，使用緙絲製成，緙絲織
物有「承空觀之如雕鏤之像」的效果。

杏仁黃
C3　M8
Y30　K0

淡鐵灰
C40　M64
Y61　K56

薄荷綠
C100　M22
Y90　K10

豇豆紅
C0　M52
Y15　K0

淡翠綠
C33　M1
Y29　K0

漆黑
C0　M0
Y0　K100

銀朱
C0　M83
Y87　K0

澗石藍
C73　M17
Y20　K1

覆盆子紅
C17　M98
Y100　K8

精白
C0　M0
Y0　K0

毛綠
C75　M0
Y61　K0

景泰藍
C95　M46
Y10　K1

青金石
C96　M91
Y16　K0

桂皮淡棕
C19　M44
Y75　K7

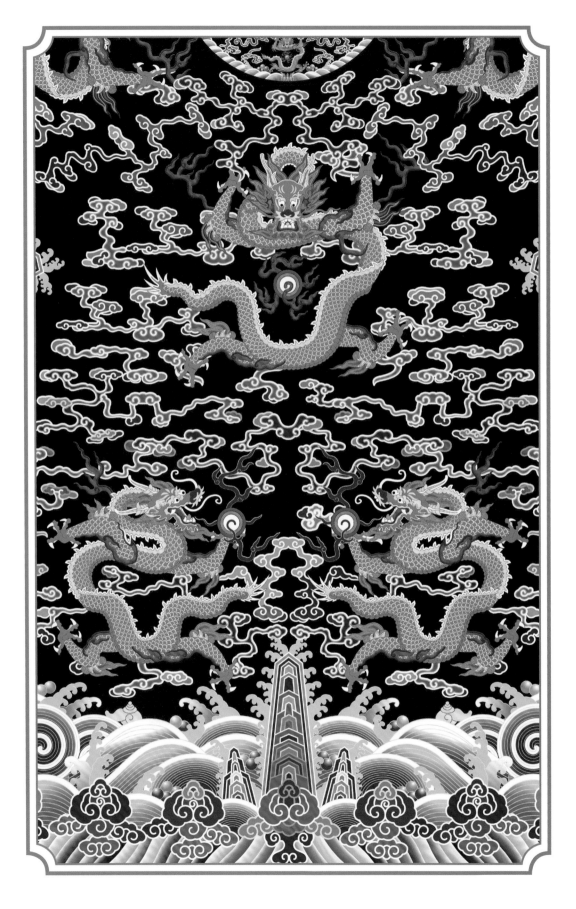

雲紋

岩石棕
C26　M76
Y97　K20

鉑金
C2　M2
Y18　K0

蒼綠
C93　M46
Y70　K61

長石灰
C67　M58
Y57　K68

山雞褐
C27　M60
Y97　K21

蓮子白
C11　M18
Y39　K1

熟金
C33　M55
Y95　K0

星灰
C36　M20
Y23　K2

槲寄生綠
C76　M56
Y75　K72

青灰
C87　M69
Y51　K58

沙石黃
C7　M32
Y78　K1

苔綠
C36　M42
Y100　K29

精白
C0　M0
Y0　K0

淡灰綠
C30　M30
Y70　K12

載　　體：掛屏

主　　紋：麒麟紋

輔　　紋：梅花紋、太陽紋、海水雜寶紋、菊花紋、雲紋

年　　代：清・康熙

紋樣介紹：此掛屏中央繡麒麟紋，周圍分別有海水雜寶紋、太陽紋、雲紋、菊花紋和梅花紋為輔助。麒麟為側向，昂首向上，似朝著太陽飛奔而去，蹄下雲海翻湧，生動活潑，熱烈歡快。其中麒麟以金色為主，以示珍貴；海水雜寶紋、雲紋等以淡色為主，襯托麒麟的出彩。此幅麒麟圖在紋樣的設計上更接近民間的裝飾風格，故與皇家刺繡的精緻相比稍微遜色。

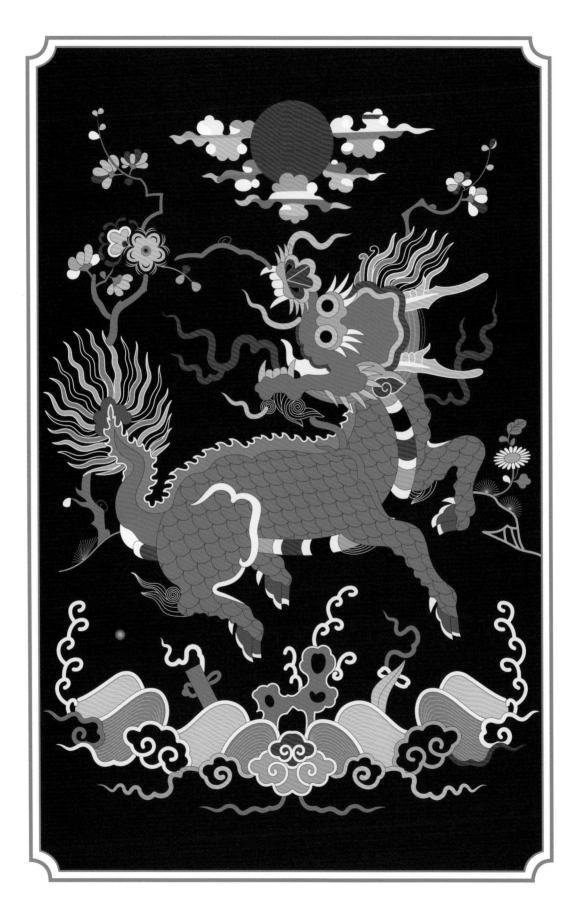

明黃色緞繡梔子花蝶夾襯衣上的蝴蝶梔子花紋

梔子花紋

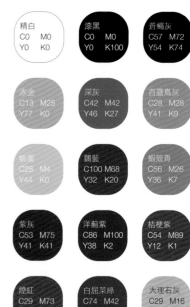

載　　體：襯衣

主　　紋：梔子花紋、蝴蝶紋

輔　　紋：如意雲紋、海水江崖紋、雜寶紋

年　　代：清・光緒

紋樣介紹：此襯衣飾折枝梔子花紋、蝴蝶紋。襯衣中部紋樣繡製面積較大，分布自由，色彩綠、紫相間，織繡紋樣明亮細膩，整體具有高雅大氣之感。在清代滿族服飾中，昆蟲類的紋飾已不多見，唯獨蝴蝶紋大量地延續了下來，成為當時十分具有代表性的紋飾。古代的滿族信奉薩滿教，認為蝴蝶具有「求子」、「送子」的神力，因此穿戴蝴蝶紋樣的衣服或飾品。此外，蝴蝶外形輕靈，楚楚動人，也有以女子類比此態之意。蝴蝶紋與當時后妃的審美意識是相匹配的。

精白
C0　M0
Y0　K0

漆黑
C0　M0
Y0　K100

蒼蠅灰
C57　M72
Y54　K74

赤金
C13　M25
Y77　K0

深灰
C42　M42
Y46　K27

百靈鳥灰
C28　M28
Y41　K9

姚黃
C28　M4
Y44　K0

鸊藍
C100　M68
Y32　K20

蝦殼青
C56　M26
Y36　K7

紫灰
C53　M75
Y41　K41

洋薊紫
C86　M100
Y38　K2

桔梗紫
C54　M89
Y12　K1

煙紅
C29　M73
Y51　K28

白屈菜綠
C74　M42
Y65　K40

大理石灰
C29　M16
Y17　K1

淡烽牛紫
C19　M27
Y9　K0

烏金
C43　M45
Y83　K0

苗青
C53　M19
Y68　K0

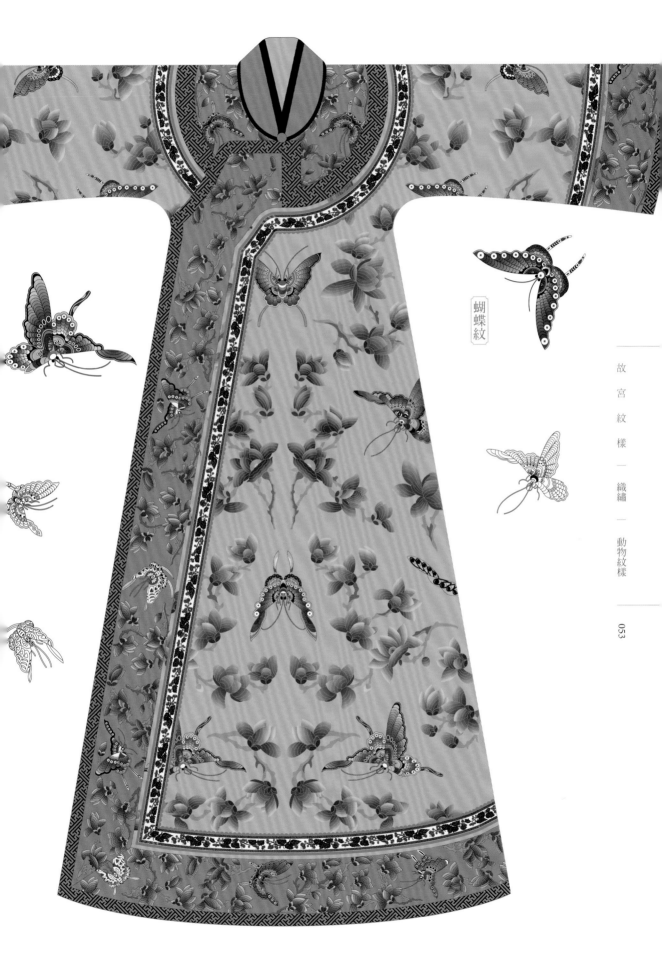

蝴蝶紋

石青色緞繡三藍花蝶裇

大坎肩上的蝴蝶蘭花紋

載　　體：大坎肩

主　　紋：蝴蝶紋、蘭花紋

輔　　紋：梅花紋、鹿紋

年　　代：清・同治

紋樣介紹：此衣飾滿藍色蝴蝶紋、蘭花紋。中部蝴蝶蘭花紋分布
疏密有致，周邊梅花紋布局緊湊，鎖邊處另添加鹿紋和其他花卉
紋。衣上紋樣以藍色為主，蘭花花瓣部分和蝴蝶翅膀部分設漸變
效果，加上石青色底，襯出素雅寧靜之感。蝴蝶紋與蘭花紋搭配
屬於清宮廷內典型的蝶戀花題材，其他常見清代蝴蝶紋樣題材有
喜相逢、瓜瓞綿綿等，此類題材風格自然靈動，不追求刻意的適
形構圖，以還原自然為美。

海濤藍
C100 M67
Y16 K3

葡萄風信藍
C100 M97
Y37 K0

火岩棕
C27 M91
Y95 K28

長石灰
C67 M60
Y57 K68

沙金
C18 M43
Y93 K0

閃藍
C64 M18
Y32 K2

寶石藍
C94 M32
Y17 K3

鯊魚灰	馬鞭草紫	橐紅
C76 M70 Y51 K60	C6 M13 Y7 K0	C28 M100 Y86 K33

千歲茶	精白	紫灰
C76 M58 Y85 K24	C0 M0 Y0 K0	C53 M75 Y41 K41

隱紅灰	淡灰綠	淡藺黃
C26 M43 Y26 K6	C38 M16 Y30 K0	C1 M19 Y66 K0

野葡萄紫	漆黑	丁香淡紫
C91 M84 Y40 K43	C0 M0 Y0 K100	C7 M20 Y8 K0

載　　體：夾襪

主　　紋：蝴蝶紋、蘭花紋、桃花紋、菊花紋

年　　代：清‧乾隆

紋樣介紹：此夾襪筒部以淡墨勾畫蘭花、桃花、菊花等吉祥花卉紋和蝴蝶紋。《本草綱目》載：「蛺蝶輕薄，夾翅而飛，葉葉然也。蝶美於鬚，蛾美於眉，故又名蝴蝶，俗謂鬚為胡也。」蝴蝶的美麗在於其輕巧、嬌嫩，美在鬚的變化，也美在羽翅上花紋的變化，此處的蝴蝶紋將其翅鬚靈動之美展現得淋漓盡致。此夾襪使用綾製成，綾絲質輕薄，易著畫，有水墨畫的清新淡雅之感，一改清宮紋樣常給人的追求繁縟、豔麗的印象。

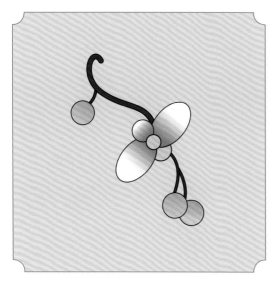

月白緞織彩百花飛蝶袷袍上的蟲蝶紋

蟲蝶紋

折枝花紋

載　　體：袷袍

主　　紋：蟲蝶紋、折枝花紋

年　　代：清・乾隆

紋樣介紹：此袷袍飾折枝花卉紋、蟲蝶紋。折枝花卉主要有折枝牡丹、折枝蓮花、折枝海棠、折枝梅花、折枝石榴花等紋樣，散布於各處，蟲蝶主要有蝴蝶、蜻蜓、螳螂等，紋樣整體自由靈動，不作規整排列，營造宮廷百花飛蝶之景。紋樣的自由排列是清代服飾上常見的紋樣布局之一，一般只用於便服之上，展現的是對原生態生活環境的歸屬感和內心深處的審美意識。此袍是乾隆時期后妃的便服。

鵝血石紅 C19 M89 Y85 K9	霞光紅 C0 M63 Y18 K0	暗藍 C100 M84 Y51 K68	淡赭 C18 M57 Y76 K6
秋波藍 C59 M12 Y19 K0	苔色 C71 M45 Y100 K5	姚黃 C28 M4 Y44 K0	珠母灰 C38 M63 Y63 K50
魚肚白 C4 M4 Y8 K0	灰藍 C94 M58 Y54 K60	苔綠 C36 M42 Y100 K29	岩石棕 C26 M76 Y97 K20
夜綠 C72 M51 Y66 K5	靛青 C100 M60 Y8 K1	芒果黃 C15 M20 Y68 K2	沙金 C18 M43 Y93 K0

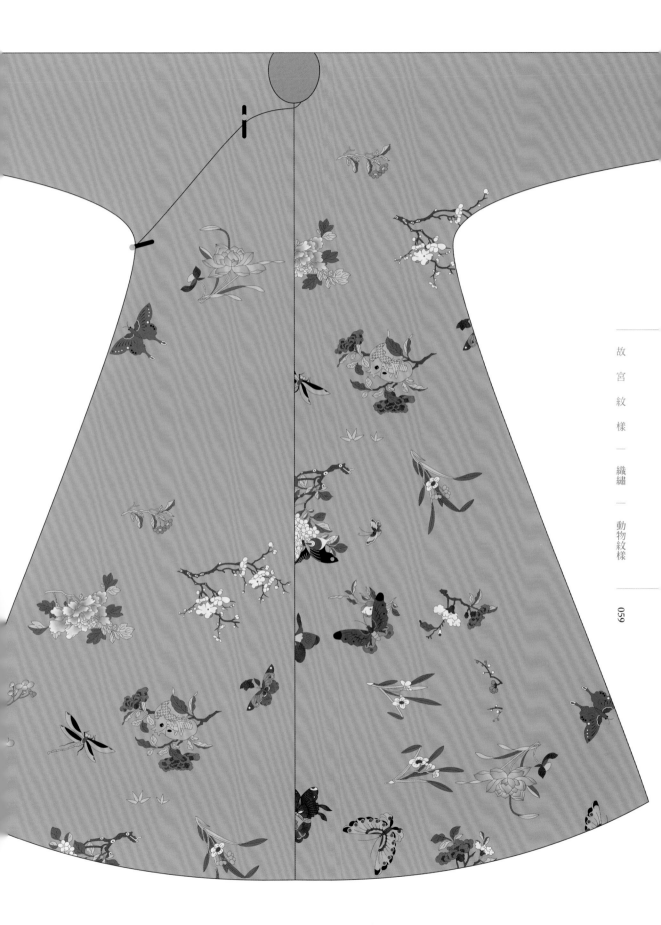

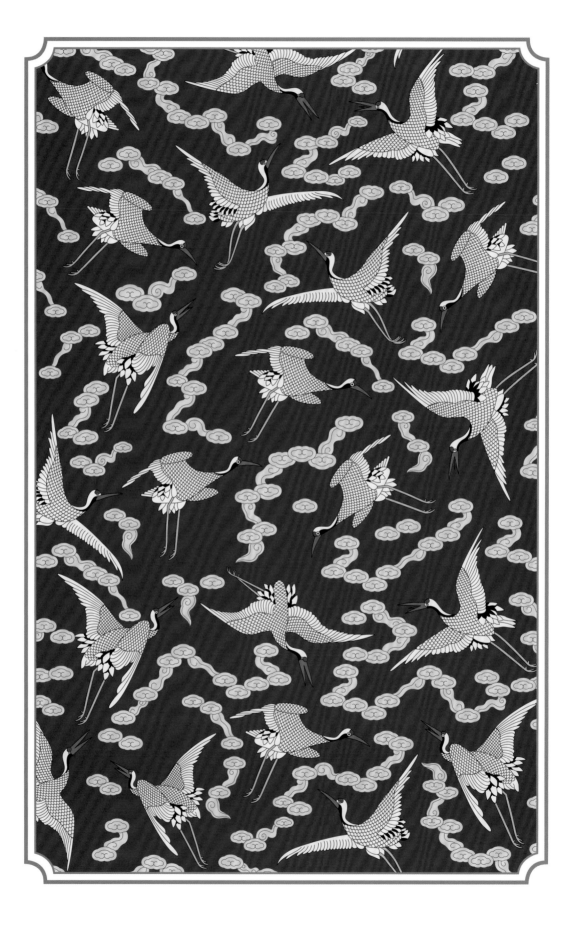

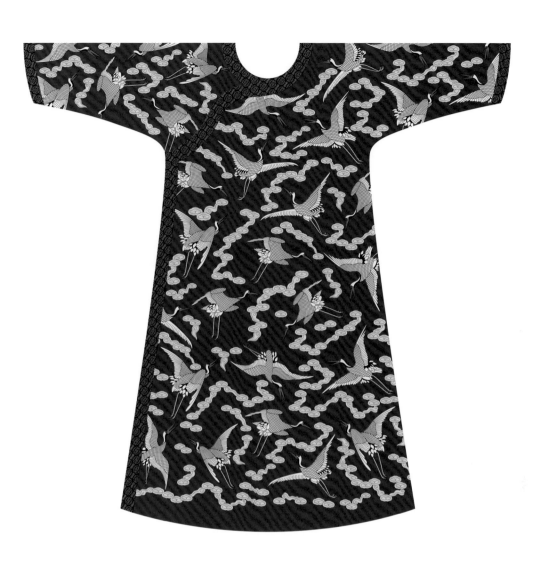

載　　體：便袍

主　　紋：鶴紋、雲紋

年　　代：清・光緒

紋樣介紹：此便袍通身飾滿鶴紋，雲紋環繞在四周。便袍以寶藍色為地，白鶴飛於其上，尊貴大氣。前朝也有使用鶴紋裝飾於服飾、織繡的實例。《宋史》卷一百四十八〈儀衛六〉載：「其繡衣文：清道以雲鶴，幰弩以辟邪，車輻以白澤，駕士司徒以瑞馬。」鶴紋與雲紋是常用的搭配，打造雲中仙鶴的縹緲之境，在前朝喻志行高潔，在宮廷內蘊含了穿衣者對吉祥、長壽的願望。此便袍為清代后妃便服之一。

鴻藍
C100 M77
Y50 K62

漆黑
C0　M0
Y0　K100

乳鴨黃
C0　M26
Y94 K0

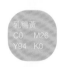
魚肚白
C4　M4
Y8　K0

寶藍色
C100 M87
Y0　K0

赤色
C0　M100
Y100 K0

淡肉色
C1　M15
Y38 K0

薄荷綠
C100 M22
Y90 K10

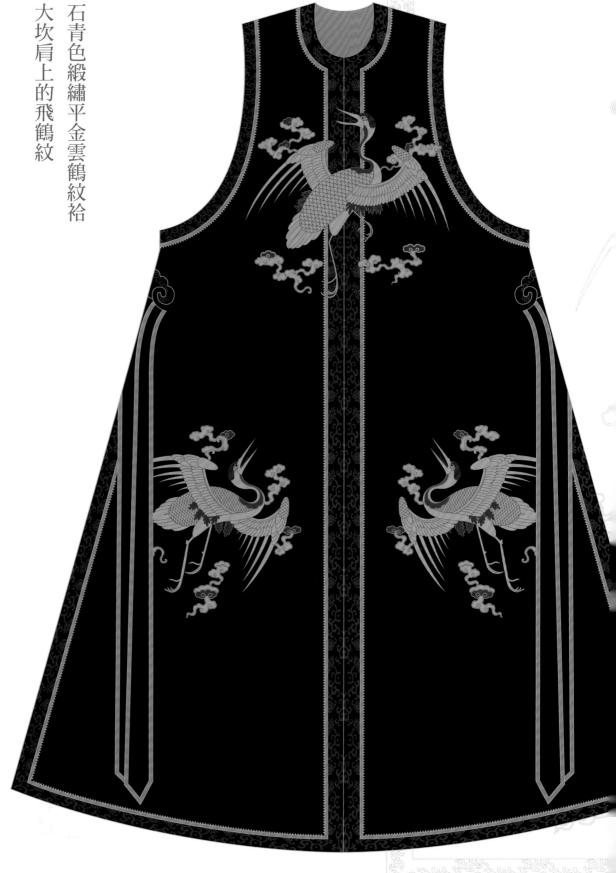

石青色緞繡平金雲鶴紋袷
大坎肩上的飛鶴紋

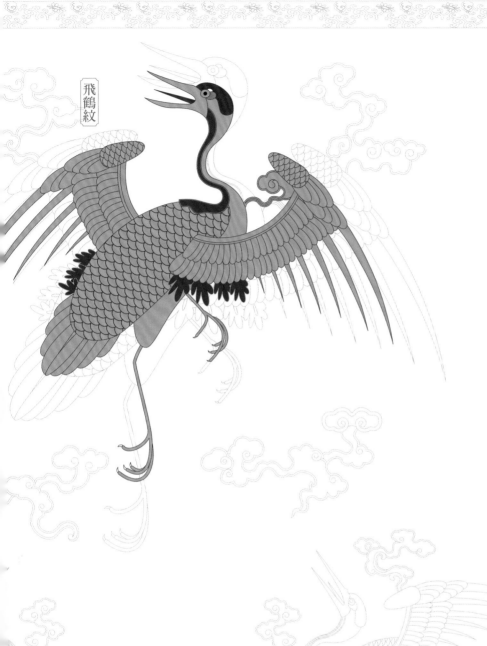

飛鶴紋

精白
C0　M0
Y0　K0

漆黑
C0　M0
Y0　K100

閃藍
C64　M18
Y32　K2

淺駝色
C10　M27
Y59　K1

蒼黃
C34　M52
Y85　K35

岩石棕
C26　M76
Y97　K20

海松
C71　M55
Y100　K17

載　　體：大坎肩

主　　紋：飛鶴紋

輔　　紋：雲紋、纏枝花紋

年　　代：清・道光

紋樣介紹：此坎肩正面飾三隻飛鶴紋。繡製在圓領之下的鶴展翅
而飛，引頸回首似作高歌之姿，又似在呼喚身後的夥伴，中下方
的左右兩隻鶴朝正上方的鶴飛去，似是回應呼喚。飛鶴紋周圍均
環飾雲紋，整體以金色為主，給人尊貴之感。紋樣繡工平整細
密，使坎肩富有質感。此坎肩為后妃便服。

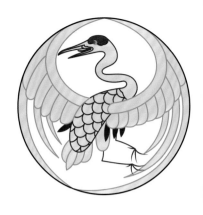

杏黃色緞繡雲團鶴紋短腰夾襪上的團鶴紋

載　　體：夾襪

主　　紋：團鶴紋

輔　　紋：雲紋

年　　代：清・康熙

紋樣介紹：此夾襪面上繡製不同形態的團鶴紋，間飾彩雲紋，團鶴似一圓球飄在雲間，生動有趣。荷花白、遠天藍、油綠、沉香色、覆盆子紅等顏色搭配，色彩豐富，搭配明亮豔麗。《蠶桑萃編》卷十〈花樣新式〉載：「一時新花樣式。富貴根苗。四則龍。福壽三多。團鶴。樵松長春。」團鶴樣式多出現在服飾上，鶴喻長壽，團本義圓，紋樣以團鶴為名，寄寓了宮廷中人對於長壽、圓滿的美好期盼。

團鶴紋

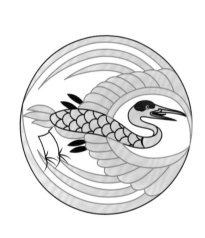

海報灰 C45 M68 Y57 K66	玳瑁黃 C10 M41 Y72 K1	油綠 C84 M64 Y94 K45	新禾綠 C17 M29 Y100 K4	滿天星紫 C100 M93 Y21 K5

淡罌粟紅 C0 M49 Y41 K0	沙金 C18 M43 Y93 K0	沉香 C70 M46 Y77 K35	遠天藍 C25 M6 Y10 K0	覆盆子紅 C17 M98 Y100 K8	荷花白 C0 M10 Y14 K0

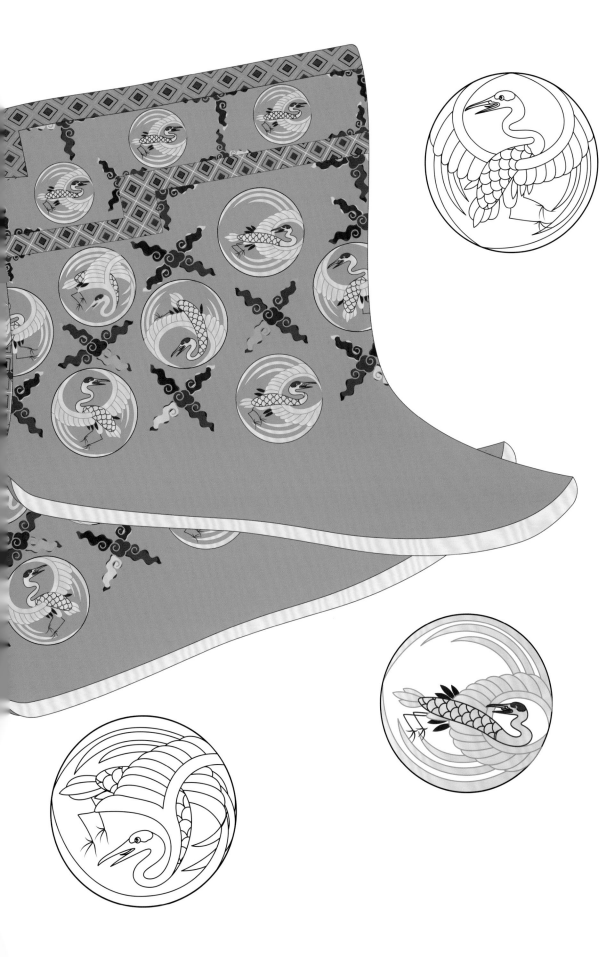

明黃色緞繡五毒紋短腰夾襪上的五毒紋

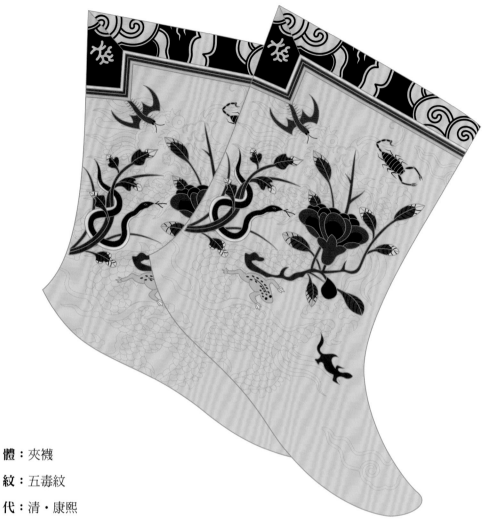

載　　體：夾襪

主　　紋：五毒紋

年　　代：清・康熙

紋樣介紹：此襪面上飾蠍子、蜈蚣、蛇、蟾蜍、壁虎五種毒蟲，合稱「五毒」。五隻毒蟲各有特色，蛇纏繞在艾草上，五毒在艾草的薰染下四散開來。《明史》載：「遇聖節則有壽服，元宵則有燈服，端陽則有五毒吉服，年例則有歲進龍服。」《輯校萬曆起居注》中〈萬曆十年・四月〉載：「二十日丁未，特賜元輔張居正大紅五彩五毒艾葉雙纏身蟒紗一件，大紅五彩五毒艾葉胸背蟒紗一件。」五毒紋原用於端午時節，具有趨吉避穢的含義，多用於民間，後來也出現在宮廷織繡中，此處用在襪面上意在保佑使用者健康平安。

漆黑 C0 M0 Y0 K100	礦金 C50 M71 Y98 K14	赤金 C13 M25 Y77 K0	沙金 C18 M43 Y93 K0
焦青 C80 M55 Y100 K27	鶺藍 C100 M68 Y32 K20	海天藍 C33 M0 Y14 K0	蘋果綠 C41 M4 Y76 K0
槲寄生綠 C76 M56 Y75 K72	銀鼠灰 C28 M27 Y43 K8	淡螢黃 C1 M19 Y66 K0	夜灰 C43 M40 Y44 K42
石板灰 C39 M60 Y58 K51	覆盆子紅 C17 M98 Y100 K8	暗駝棕 C36 M90 Y82 K56	淡藤蘿紫 C4 M11 Y9 K0

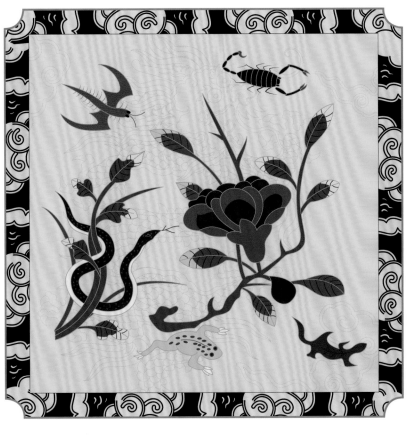

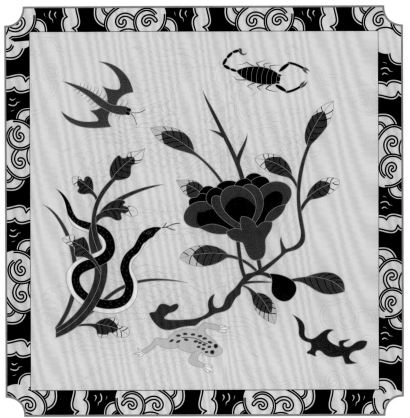

駝色緞平金百鳥紋綿襪上的百鳥紋

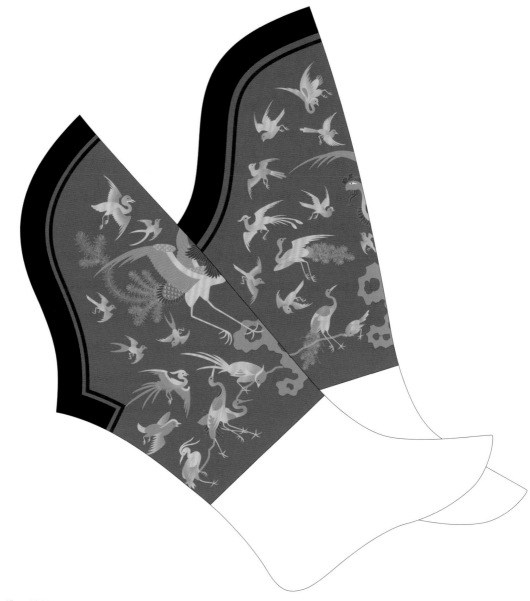

載　　體：綿襪

主　　紋：百鳥紋

年　　代：清・康熙

紋樣介紹：此綿襪上繡製百鳥紋，大小不同、姿態各
異。其中綿襪中部繡鳳鳥，鳳鳥體積最大，作昂首展
翅之態；身邊有百鳥盤旋其間，時而飛舞，時而停
駐，似在回應鳳鳥的號召，彰顯了鳳鳥尊貴的地位，
暗示穿著者的身分等級。紋樣顏色以金色為主，工藝
為平金針法，其繡品平整均勻，富有光彩。此為康熙
時期后妃冬季穿用之襪。

精白
C0　M0
Y0　K0

灰米
C27　M40
Y44　K0

猴毛灰
C32　M40
Y53　K22

篾黃
C3　M16
Y50　K0

赤金
C13　M25
Y77　K0

海松
C71　M55
Y100　K17

野葡萄紫
C91　M84
Y40　K43

深灰
C42　M42
Y46　K27

漆黑
C0　M0
Y0　K100

元青綢綴納紗二方補繡鷺鷥補服上的鷺鷥紋

載　體：補服

主　紋：鷺鷥紋

輔　紋：雲紋、太陽紋、海水紋

年　代：清

紋樣介紹：此服補子處飾鷺鷥紋，鷺鷥昂首朝太陽
飛去，身邊布滿雲紋，其下設海水紋，有洶湧澎湃
之勢，並以回紋為邊飾。服裝布料以深藍團壽字為
暗紋，構圖大氣穩重。《明史》載，洪武二十四年
（1391年）的補子紋飾順序是「文官一品仙鶴，二品
錦雞，三品孔雀，四品雲雁，五品白鷴，六品鷺鷥，
七品鸂鶒，八品黃鸝，九品鵪鶉，雜職練鵲」。在明
洪武二十六年（1393年），明代官員以補子紋飾劃分
官員品階已基本定型，也為清代的補子紋飾使用提供
了借鑒的樣本。清順治九年（1652年），官員的補子
紋飾才得到重視且確定下來，鷺鷥紋依舊為文官六品
補子紋飾。

湯青 C31 M0 Y57 K0	礦金 C50 M71 Y98 K14	
淡灰綠 C38 M16 Y30 K0	淡藍灰 C70 M38 Y36 K18	莧菜紅 C19 M99 Y86 K11
淡緋 C0 M29 Y16 K0	乳白 C4 M5 Y18 K0	蘿蘭紫 C23 M53 Y14 K1
大豆黃 C0 M23 Y88 K0	漆黑 C0 M0 Y0 K100	鸚藍 C100 M68 Y32 K20
野葡萄紫 C91 M84 Y40 K43	精白 C0 M0 Y0 K0	湖水藍 C43 M4 Y16 K0

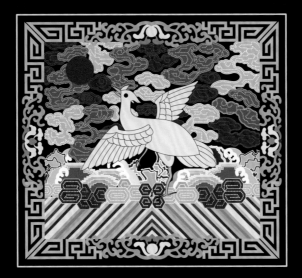

植物紋樣

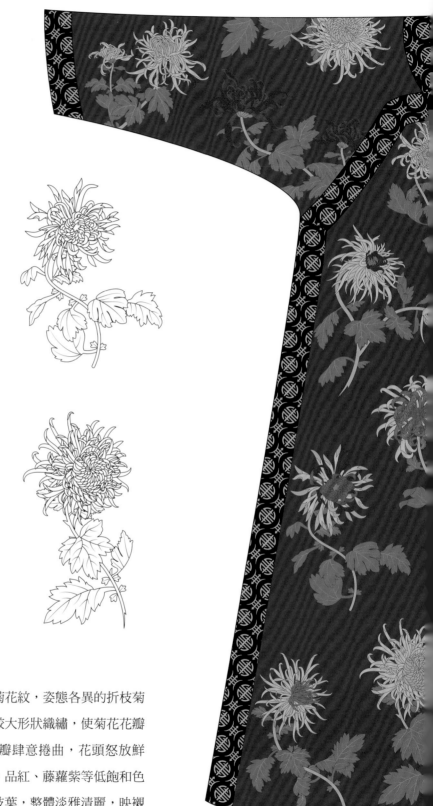

折枝菊花紋

載　　體：便袍

主　　紋：折枝菊花紋

年　　代：清·光緒

紋樣介紹：此袍身繡折枝菊花紋，姿態各異的折枝菊花爭相綻放。每朵菊花以較大形狀織繡，使菊花花瓣的纖細優美充分展現，花瓣肆意捲曲，花頭怒放鮮活，細節豐富。淡牽牛紫、品紅、藤蘿紫等低飽和色調的菊花配合顏色接近的枝葉，整體淡雅清麗，映襯在豔麗的寶藍色綢緞上，碰撞出鮮活的效果。

寶藍色緞繡折枝菊花紋
袷便袍上的折枝菊花紋

青蓮
C43　M97
Y19　K8

漆黑
C0　M0
Y0　K100

豆蔻紫
C31　M71
Y15　K1

晶紅
C0　M48
Y15　K0

淡牽牛紫
C19　M27
Y9　K0

葦紫
C56　M72
Y15　K1

寶藍色
C100　M87
Y0　K0

藤蘿紫
C58　M56
Y17　K2

沙石黃
C7　M32
Y78　K1

淡灰綠
C30　M30
Y70　K12

莧菜紅
C19　M99
Y86　K11

松霜綠
C61　M19
Y52　K3

象牙黃
C5　M19
Y50　K0

中紅灰
C31　M63
Y66　K31

棉襯衣上的團壽菊花紋

品月色緞平金銀團壽菊花

載　　體：襯衣

主　　紋：團壽紋、菊花紋

年　　代：清·光緒

紋樣介紹：此襯衣上繡團壽菊花紋，菊花紋居大，其間團壽紋鋪滿襯衣，錯落有致。襯衣邊緣處也飾大小一致的團壽菊花紋，整體看起來飽滿莊重。紋樣工藝使用平金銀針法，使紋樣整齊且清晰；紋樣色彩以金色為主，但菊花形態多樣，線條流暢自然，故構圖寫實卻又有雅趣。團壽菊花紋意作健康、長壽，是宮廷喜愛使用的紋飾之一。此為清代后妃服飾。

菊花紋

精白 C0　M0 Y0　K0	漆黑 C0　M0 Y0　K100	烏金 C43　M45 Y83　K0
碎金 C32　M34 Y62　K0	搪瓷藍 C100 M53 Y21　K6	海軍藍 C93　M50 Y21　K6
淡藍灰 C70　M38 Y36　K18	洋薊紫 C86　M100 Y38　K2	風信紫 C21　M37 Y12　K0

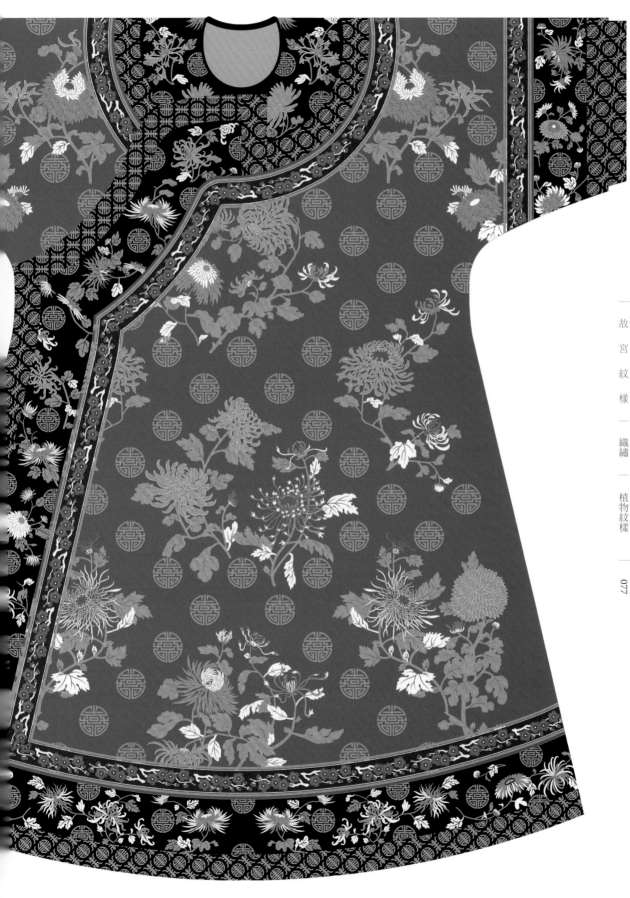

草綠色綢繡牡丹團壽夾馬褂上的牡丹團壽紋

載　　體：馬褂

主　　紋：折枝牡丹花紋、團壽紋

輔　　紋：如意紋

年　　代：清

紋樣介紹：此馬褂上飾滿折枝牡丹花紋、團壽紋。紋樣顏色以藍色、白色、紫色為主，花與葉使用同色表現，草綠色綢緞為襯，借鑒融合了中國淡彩水墨書畫的寫意風格和工筆畫的寫實表現手法，整體看起來淡雅秀麗。牡丹為富貴之花，此馬褂上的牡丹團壽紋也寄寓了穿衣者對長壽、富貴的渴望。此服為清代后妃服飾。

漆黑
C0　M0
Y0　K100

羽扇豆藍
C74　M27
Y16　K2

葡萄風信藍
C100 M97
Y37　K0

沙金
C18　M43
Y93　K0

蝶黃
C19　M9
Y84　K1

精白
C0　M0
Y0　K0

鯨魚灰
C78　M60
Y40　K31

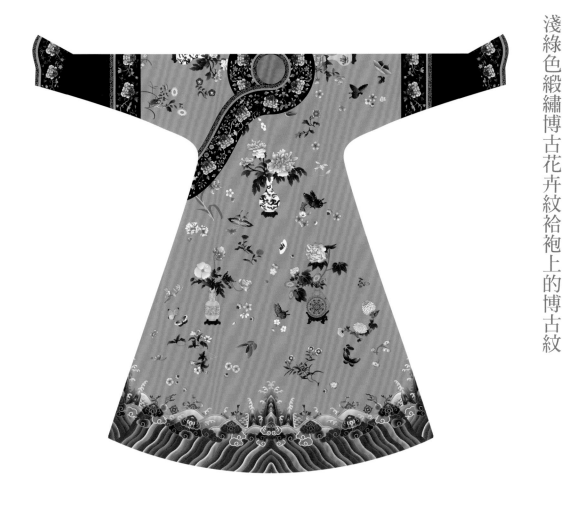

載　　體：袷袍

主　　紋：博古紋、花卉紋

輔　　紋：海水江崖紋

年　　代：清・乾隆

紋樣介紹：此袍身飾博古紋，下襬飾海水江崖紋。博古瓷瓶分布在袷袍肩部、中部和下部，分別插牡丹花、月季花等，間有水仙花、蘭花、蝴蝶等紋飾散落，袷袍裾左右開，捻襟，馬蹄式袖，襯粉紅地暗花綢裡。袷袍面料為淺綠緞，地為八枚三飛緞紋組織。領、袖邊為石青緞，繡牡丹花，寓意「玉堂富貴」，配色淡雅，主題鮮明。此袍為清乾隆后妃吉服之一。

精白	漆黑	覆盆子紅	山茶紅
C0　M0 Y0　K0	C0　M0 Y0　K100	C17　M98 Y100 K8	C0　M78 Y44　K0

蘆灰	橄欖灰	中灰駝	餘燼紅
C39　M53 Y38　K25	C44　M61 Y76　K62	C37　M72 Y72　K52	C9　M64 Y78　K1

新禾綠	菊蕾白	油綠	橄欖綠
C17　M29 Y100 K4	C10　M13 Y35　K1	C84　M64 Y94　K45	C63　M47 Y100 K4

千草	浪花綠	鵜藍	搪瓷藍
C66　M43 Y87　K2	C55　M16 Y40　K1	C100 M68 Y32　K20	C100 M53 Y21　K6

藍色暗花緞拉鎖繡荷花山水紋
綿襪上的荷花紋

載　　體：綿襪

主　　紋：荷花紋

輔　　紋：山水紋、雜寶紋

年　　代：清・康熙

紋樣介紹：此襪筒中部飾荷花紋，有的含
苞待放，有的呈盛開之態。荷花以寫意線
條襯托，線條簡潔不失活潑，另在靠近足
部的位置飾有簡化的山水紋。整體紋樣以
簡單的線條配以鮮明的鼬黃、鳳仙花紅，
靈動有趣。此為后妃冬季穿用之襪。

精白
C0　M0
Y0　K0

漆黑
C0　M0
Y0　K100

鳳仙花紅
C0　M69
Y22　K0

鼬黃
C0　M35
Y94　K0

鹿角棕
C8　M31
Y50　K1

苔色
C71　M45
Y100　K5

寶藍色
C100　M87
Y0　K0

淡藍紫
C39　M31
Y17　K2

湖色團花事事如意織金緞
綿馬褂上的柿蒂紋

載　　體：馬褂

主　　紋：柿蒂紋、如意紋

輔　　紋：冰梅紋、萬字紋

年　　代：清

紋樣介紹：此馬褂上飾有多個以柿蒂形為團花的紋
樣，柿蒂輪廓內飾柿子和一個繫有飄帶的如意。湖色
背景的綢緞之上飾冰梅暗紋。馬褂邊以暗金色包圍，
飾萬字紋，整體素淨不失尊貴。此處柿蒂紋意作永
固，如意意作吉祥幸福，冰梅紋意作高貴、雅致，整
體紋樣喻世間美好永固、事事如意。此馬褂為皇帝的
便服。

晴山藍
C55　M20
Y18　K1

葦紫
C56　M72
Y15　K1

精白
C0　　M0
Y0　　K0

鴿藍
C100 M77
Y50　K62

鹿角棕
C8　　M31
Y50　K1

曉灰
C16　M23
Y27　K2

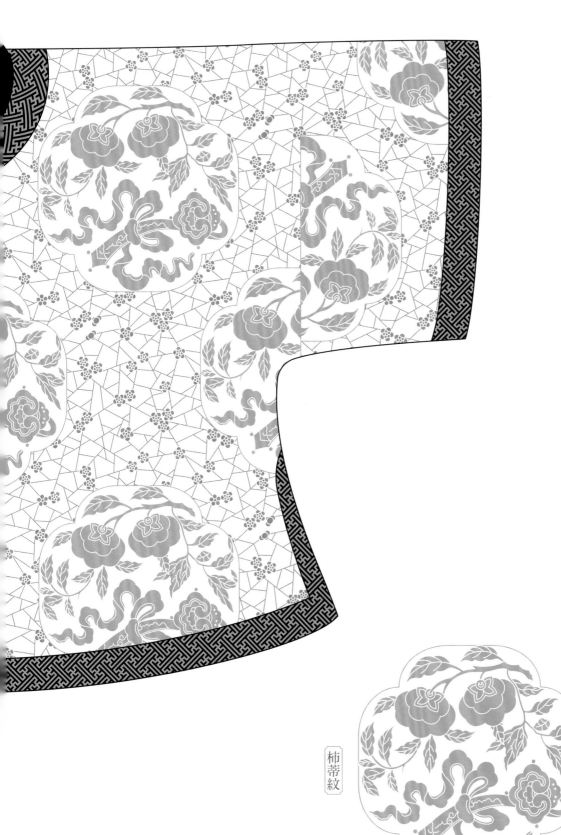

柿蒂紋

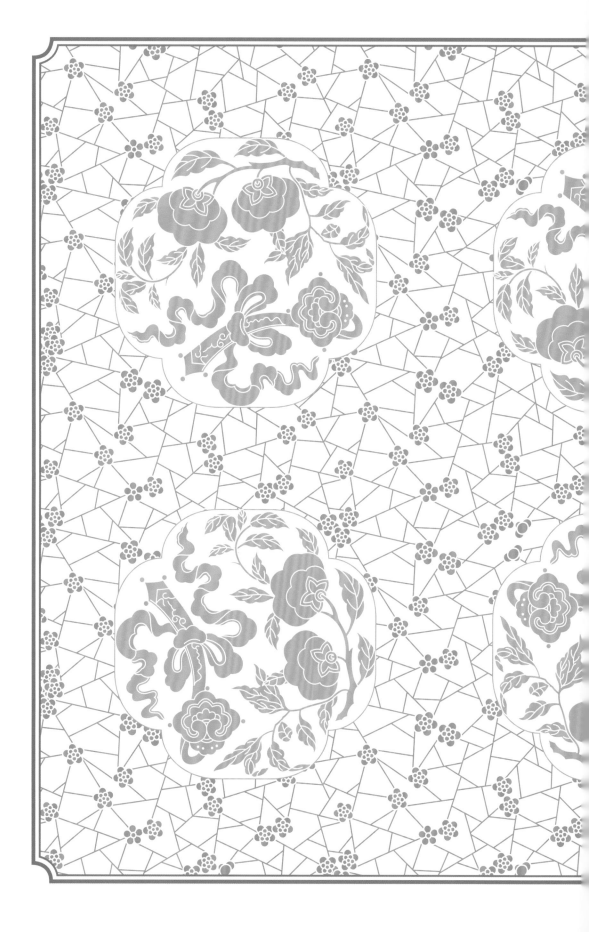

品月色緞繡繡球花夾馬褂上的繡球花紋

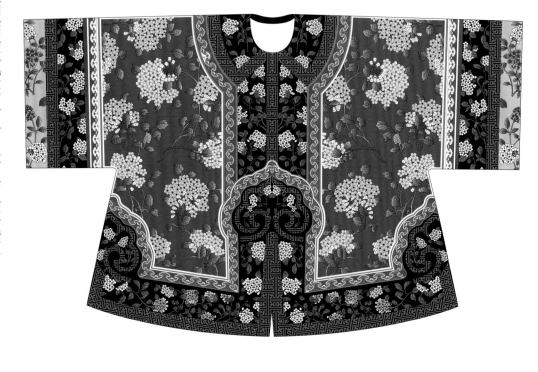

載　　體：馬褂

主　　紋：繡球花紋

輔　　紋：萬字曲水紋、如意紋

年　　代：清·光緒

紋樣介紹：此馬褂上繡製大朵繡球花紋，邊飾小朵繡球花，朵朵清晰自然，滿而不亂。白色的繡球花襯於品月色綢緞之上，突出繡球花的淡雅。品月色素緞為面，繡製大朵折枝繡球花，紋樣寫實逼真，暈色自然和諧，整個圖案設色柔和恬淡，飛燕草藍與精白的撞色，使得藍色更為深邃。中線下部以及左右兩側皆飾顯眼的如意紋，如意內還填萬字曲水紋為地，淺色的綢緞地與深色的條邊、繡邊形成對比，也給予人視覺上的衝擊。

暗藍 C100 M84 Y51 K68

精白 C0 M0 Y0 K0

淡灰綠 C30 M30 Y70 K12

蕙紫 C56 M72 Y15 K1

淡黃 C28 M4 Y44 K0

紫灰 C53 M75 Y41 K41

蝦殼青 C56 M26 Y36 K7

飛燕草藍 C100 M65 Y11 K1

蔥油綠 C68 M56 Y60 K66

夜綠 C72 M51 Y66 K5

狼煙灰 C62 M43 Y52 K34

雪灰色緞繡四季花籃棉袍上的花卉紋

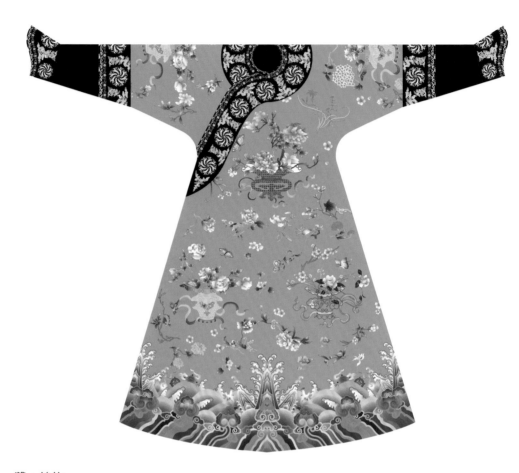

載　　體：棉袍

主　　紋：花卉紋、花籃紋

輔　　紋：雜寶紋、海水江崖紋

年　　代：清‧乾隆

紋樣介紹：此棉袍上飾滿裝滿鮮花的花籃
紋，並散布折枝牡丹、桃花、繡球花、蘭
草、芙蓉等諸多花卉紋樣，下襬配海水江
崖紋，海水江崖紋前還順著海潮的方向，
飾重重疊疊的五彩雜寶紋。條邊飾花卉等
紋樣作輔助裝飾。各類花卉組合在一起，
由春桃到冬季的芙蓉，四季變化不減風
華，大面積的桃色與淡花相綴，清新優
雅，襯托出後宮女子的幽麗、嫻雅、端
秀。此棉袍為清代后妃吉服。

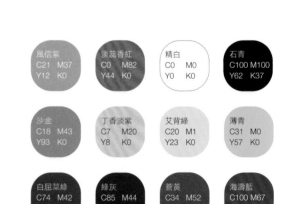

風信紫 C21 M37 Y12 K0	淡蕊香紅 C0 M82 Y44 K0	精白 C0 M0 Y0 K0	石青 C100 M100 Y62 K37
沙金 C18 M43 Y93 K0	丁香淡紫 C7 M20 Y8 K0	艾背綠 C20 M1 Y23 K0	薄青 C31 M0 Y57 K0
白屈菜綠 C74 M42 Y65 K40	綠灰 C85 M44 Y64 K52	蒼黃 C34 M52 Y85 K35	海濤藍 C100 M67 Y16 K3
覆盆子紅 C17 M98 Y100 K8	清藍 C40 M18 Y5 K0	夜灰 C43 M40 Y44 K42	橘橙 C0 M62 Y88 K0

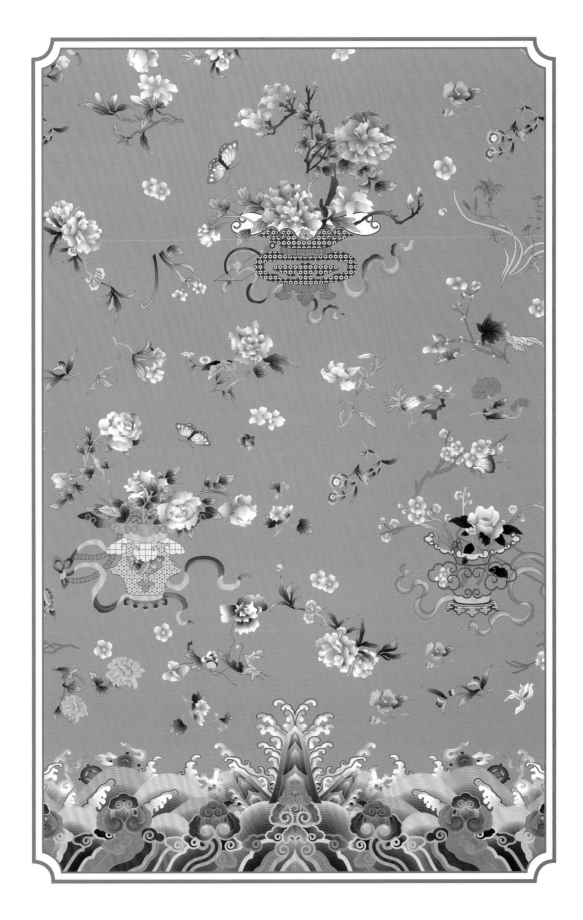

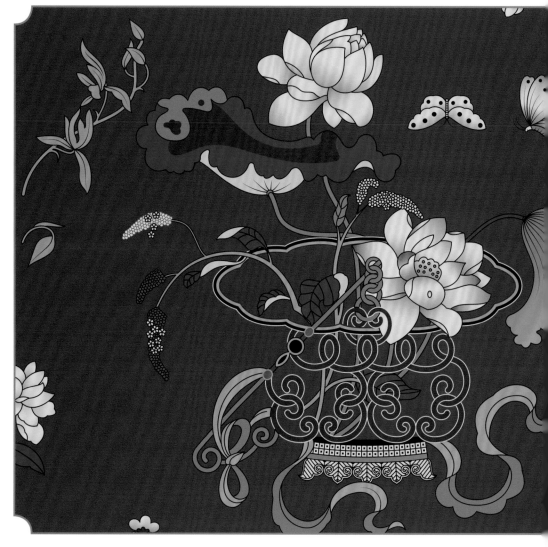

雪灰色緞繡四季花籃棉袍上的荷花紋（局部）

載　　體：棉袍（局部）

主　　紋：荷花紋

輔　　紋：折枝花紋、蝴蝶紋

年　　代：清・乾隆

紋樣介紹：此棉袍上飾荷花紋，荷花和荷葉置於一鏤空花籃中。花朵盛開，綻放出花籃，似在生長，間飾蝴蝶紋飛舞其中，活靈活現。棉袍上還飾有折枝花紋，襯托荷花之勢。花籃精緻不俗，其下飾飄帶襯托，增添靈動感。

色名	C	M	Y	K
竹青	C61	M37	Y70	K0
月灰	C28	M26	Y45	K7
焦青	C80	M55	Y100	K27
姚黃	C28	M4	Y44	K0
晴山藍	C55	M20	Y18	K1
燕頷藍	C100	M86	Y54	K78
荔肉白	C5	M11	Y22	K0
駝色	C37	M65	Y84	K49
松鼠灰	C46	M59	Y68	K61
枯綠	C21	M43	Y100	K11
油綠	C84	M64	Y94	K45
玉紅	C13	M83	Y62	K3
石板灰	C39	M60	Y58	K51

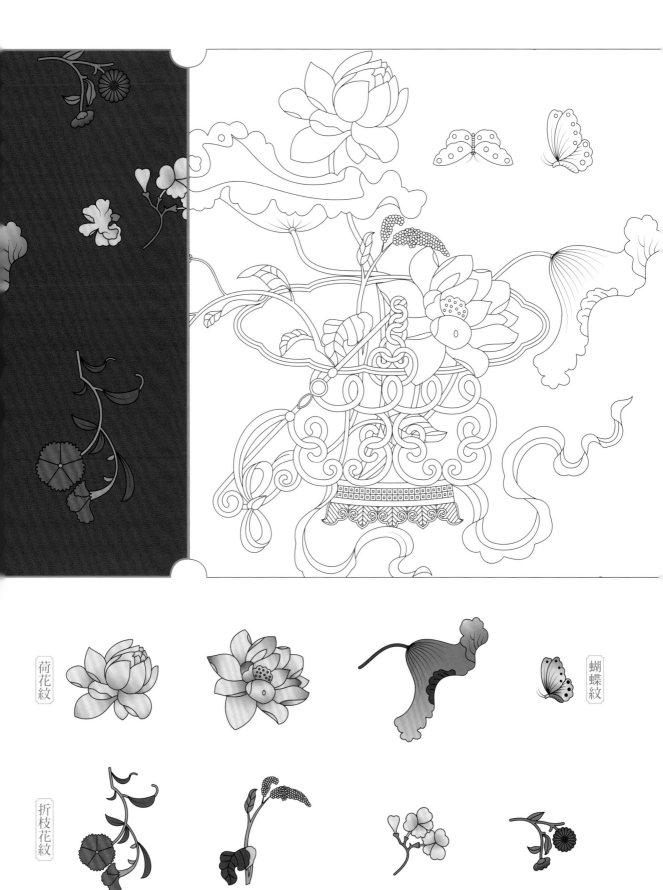

荷花紋

蝴蝶紋

折枝花紋

其他紋樣—

淺杏黃緞繡五穀豐登綿襪上的五穀豐登紋

載　　體：綿襪

主　　紋：五穀豐登紋

年　　代：清・康熙

紋樣介紹：此襪面繡製五穀豐登紋，有燈籠、蜜蜂、彩帶等元素，畫面緊湊而飽滿。其中燈籠色彩鮮豔，彩帶飄逸，綿襪下部以深綠色為底，烘托出豐收喜悅的氣氛。此綿襪為康熙時期后妃冬季使用之襪。《清史稿》卷一百三十載，「綵帨，綠色，繡文為『五穀豐登』」，可見五穀豐登紋在其他類型的織繡上也有使用。此處紋樣喻風調雨順，五穀豐登。

精白
C0　M0
Y0　K0

墨綠
C80　M57
Y72　K18

莧菜紅
C19　M99
Y86　K11

野葡萄紫
C91　M84
Y40　K43

荸薺紫
C58　M96
Y40　K61

潮藍
C93　M36
Y15　K2

堊灰
C57　M37
Y42　K21

沙金
C18　M43
Y93　K0

龜背黃
C35　M47
Y71　K33

赤金
C13　M25
Y77　K0

曉灰
C16　M23
Y27　K2

葛巾紫
C45　M99
Y24　K16

青蛤殼紫
C24　M58
Y15　K1

海濤藍
C100　M67
Y16　K3

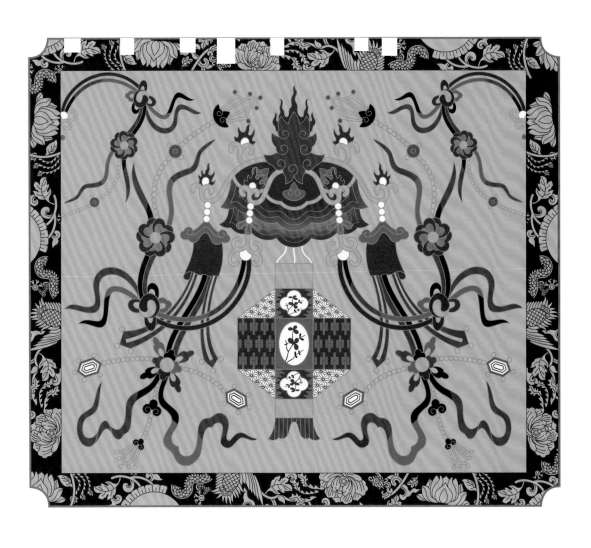

香色緞妝花八團喜相逢綿袍上的喜相逢紋

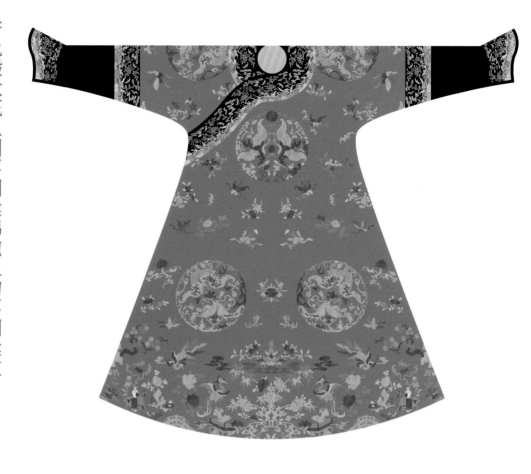

載　　體：綿袍

主　　紋：喜相逢紋

輔　　紋：花草紋、蝴蝶紋

年　　代：清・乾隆

紋樣介紹：此綿袍胸部正中飾團花蝴蝶紋，蝴蝶左右相對，翅膀大張，以如意雲紋與卷草紋勾勒其形，幾何紋樣填充對翅，蝴蝶整體秀美如花，描繪細緻；蝴蝶中間飾一小朵勾蓮，周圍間隙填飾卷草、菊花等紋樣。綿袍下部左右分別飾喜相逢樣式的團花蝴蝶紋，兩隻蝴蝶構成Ｓ形樣式，旁有花草紋襯托。下襬還飾鳳鳥、景觀石、博古、松柏、牡丹花、竹子、如意雲等諸多紋樣。整體紋樣繪製繁多而精緻，色彩恬淡端正，不張揚但不失華麗。此件為清嬪吉服。

粉紅 C0　M38 Y25　K0	蘆葦綠 C42　M3 Y67　K0	蒼黃 C34　M52 Y85　K35	星藍 C53　M19 Y15　K1
滿江紅 C22　M76 Y54　K12	山梗紫 C74　M64 Y14　K1	淡咖啡 C27　M69 Y85　K22	青豆 C60　M35 Y90　K0
雲水藍 C35　M13 Y13　K0	枯綠 C21　M43 Y100　K11	土黃 C12　M41 Y98　K2	雅梨黃 C0　M27 Y83　K0
蟹螯紅 C18　M80 Y92　K7	淺駝色 C10　M27 Y59　K1	荔肉白 C5　M11 Y22　K0	緹黃 C19　M9 Y84　K1

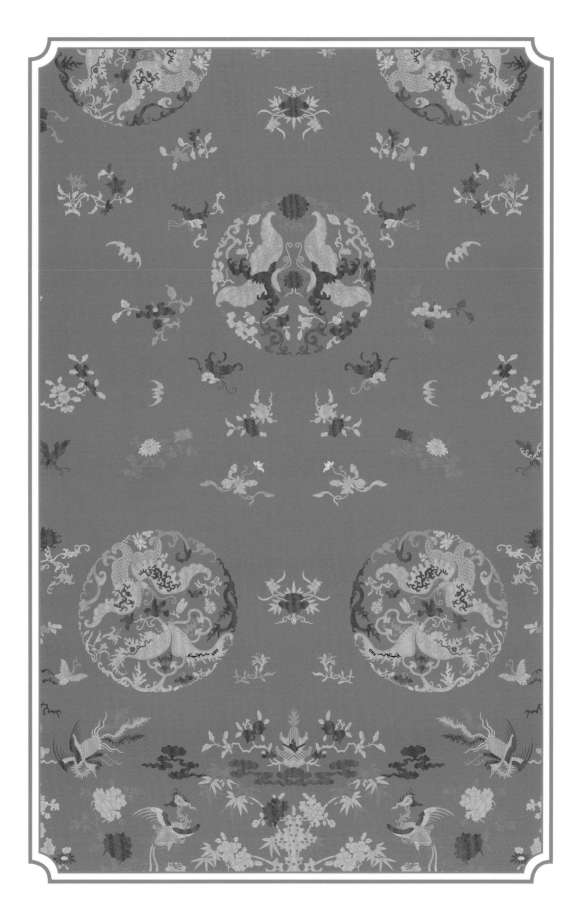

鵝黃色地八寶八仙雲紋織金綢上的
四合如意雲八吉祥暗八仙紋

八吉祥紋

暗八仙紋

四合如意雲紋

載　　體：織金綢

主　　紋：四合如意雲紋、八吉祥紋、暗八仙紋

年　　代：清‧嘉慶

紋樣介紹：此織金綢地上飾清代典型的四合如意雲紋，此紋樣作
四方連續樣式。四合如意雲紋間飾八吉祥紋中的盤長結、法輪、
寶傘、金魚等紋樣，還有暗八仙紋中的竹笛、花籃、葫蘆、荷花
等紋樣。整體紋樣布局和諧而豐滿，同時使用捻金絲線織成，
線絲勻細，金光熠熠、富麗奢華。此織金綢上同時使用了原與佛
教、道教有關的紋樣。南宋《原道論》載：「以佛修心，以老治
身，以儒治世。」可以看出在宋明之時儒道釋三教逐漸完成合流
之後，此種現象在清代社會的廣泛延續。

金葉黃
C0　M44
Y91　K0

精白
C0　M0
Y0　K0

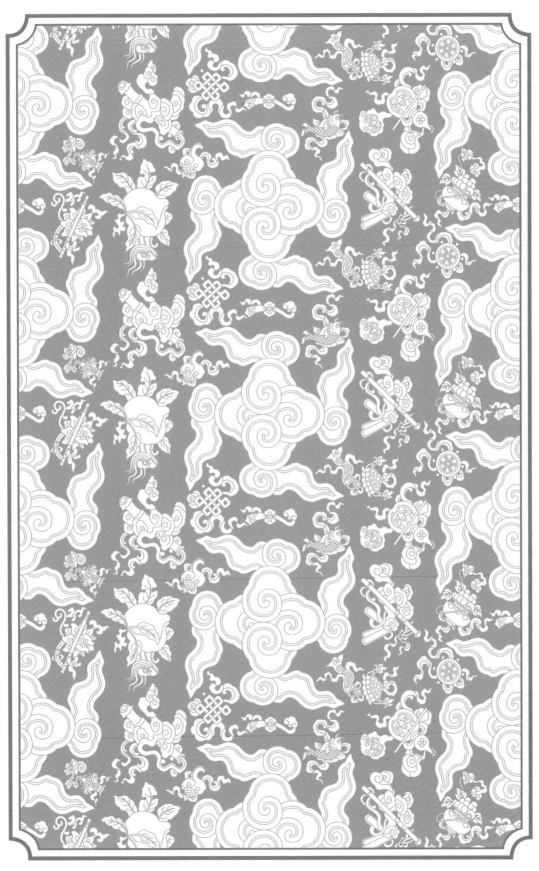

故

宮

紋

樣

——

瓷

器

——

　　陶器為人類共有，瓷器則由中國創造，並集歷代工藝、審美於大成，成為中國向世界遞出的一張名片。瓷器發展到明清，技藝已經登峰造極，青花一脈相承，康熙時五彩精美絕倫，雍正時粉彩巧奪天工，至乾隆年間，粉彩成為主要瓷器類型，但造型奇巧怪誕，至嘉慶道光年間，百花齊放。

　　故宮博物院收藏古代陶瓷器三十餘萬件，大部分是景德鎮官窯及宋、元名品，也有小部分是代表各個不同時期及地區的地方窯品種。巧匠名師製作的精美作品通過定燒、進呈等途徑進入宮廷，種類相當齊全。

　　明清時期，彩繪瓷成為主流，其燒造量也是巨大的。據《江西大志・陶書・御供》記載：「嘉靖二十年，白地青花裡外滿池嬌花樣碗一千三百，白地青花裡外雲鶴花碟六千七百，白地青花裡外萬歲藤外搶珠龍花茶鐘（盅）一萬九千三百。二十一年，青花白地靈芝捧八寶罐二百，碎器罐三百，青花白地八仙過海罐一百，青花白地孔雀牡丹罐三百，青花白地獅子滾繡球罐三百……」。

　　瓷器最能夠體現一位帝王乃至一個時代的審美，瓷器的配色與紋樣都是審美的直接展現。瓷器上的紋樣是古人寫下的信箋，娓娓訴說著歷史的故事。每一件瓷器本身，都體現了特定時代製瓷工藝的風格特點，其器型、式樣、紋樣的傳承變化，反映著朝代的更迭。明清時期，瓷器工藝超越前代，達到頂峰，但無論何種風格，瓷器上的紋樣，都寄託著國家富強、天下太平的美好希望，體現著時代的審美情趣。

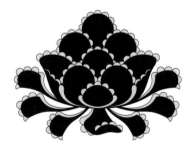

青花纏枝牡丹雲龍紋罐上的

纏枝牡丹行龍紋

載　　體：罐

主　　紋：行龍紋、纏枝牡丹紋

輔　　紋：雲紋、纏枝紋、蓮瓣紋

年　　代：元

紋樣介紹：此青花罐上腹部飾五爪龍紋，為行龍樣式，氣勢非凡，穿行於雲間。此行龍紋龍身修長，身披密鱗，五爪大張，充滿了力量感。龍紋下部飾纏枝牡丹花紋，牡丹花繪製中正、規整，外花瓣微捲，纏枝連續交錯，展現雍容之姿。罐頸飾纏枝紋，罐足飾蓮瓣紋。元代青花盛行，青花窯窯火興旺，紋樣與設色除了繼承漢民族的傳統之風，還多兼具北方紋樣大氣、奔放的風格。

牡丹紋

茨食白
C13　M0
Y9　K0

晶石紫
C98　M93
Y48　K73

青花瓷藍
C98　M95
Y55　K35

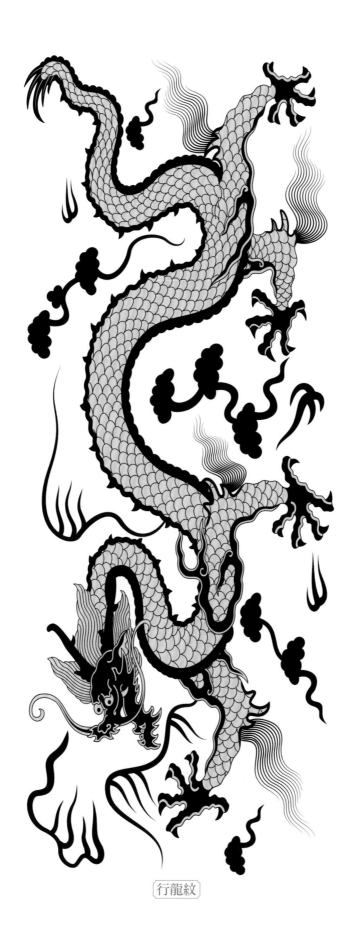

行龍紋

鬥彩雲龍紋蓋罐上的翼龍紋

蓮瓣紋

朵雲紋

載　　體：蓋罐

主　　紋：翼龍紋

輔　　紋：朵雲紋、蓮瓣紋

年　　代：清・雍正

紋樣介紹：隋唐時期中國傳統龍紋與從印度傳入的摩羯紋融合，發展至明代中後期，逐漸演化成龍首、蟒身、四爪、雙翼和魚尾的典型形象。此罐上的翼龍紋與傳統龍紋最大的不同便是雙翼與魚尾的存在，其形象兇猛，雙翅伸展，騰雲駕霧，這樣鮮活的動態變化與肅穆的青金石與飛泉綠配色相搭，實現動靜統一、和諧。

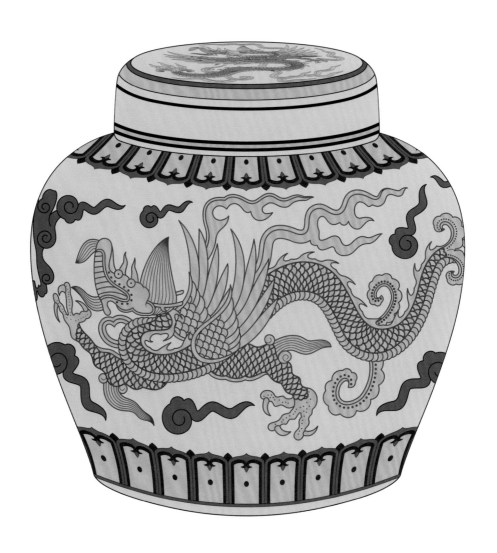

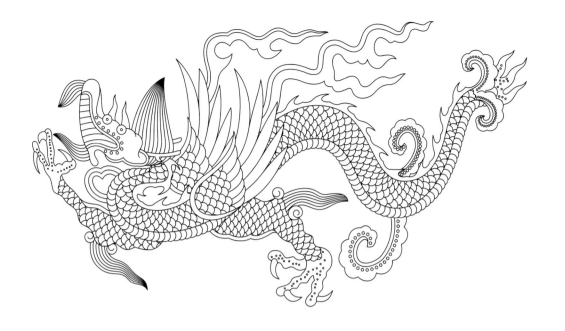

翼龍紋

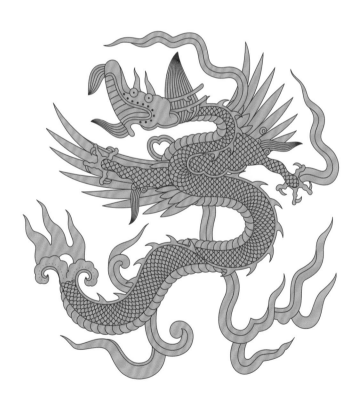

精白
C0　M0
Y0　K0

鴿藍
C100 M77
Y50　K62

苦鵲藍
C89 M69
Y0　K0

飛泉綠
C82 M32
Y60　K20

炒米黃
C3　M23
Y69　K0

火岩棕
C27 M91
Y95　K28

霧灰
C11　M2
Y2　K10

淡藍紫
C30 M17
Y0　K2

青花釉裡紅鳳穿花紋壯罐上的鳳穿花紋

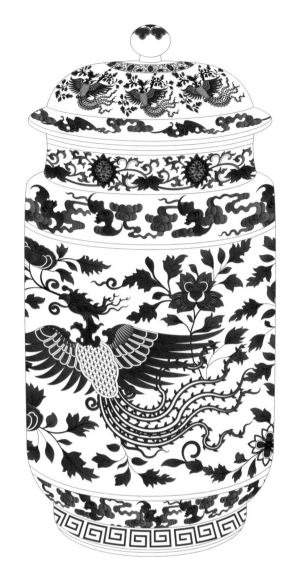

載　　體：壯罐

主　　紋：鳳鳥紋、纏枝蓮紋

輔　　紋：蝙蝠紋、雲紋、回紋

年　　代：清・雍正

紋樣介紹：此壯罐腹壁以釉裡紅飾鳳鳥紋，鳳鳥穿行在折枝牡丹花中，罐肩部飾雲蝠紋，頸部飾纏枝蓮紋，傘蓋面隆起處也飾同樣的鳳鳥紋，蓋紐處飾如意雲頭紋，足部飾回紋一周。鳳鳥羽翼舒張，身上的鱗片密密層層，尾羽也豐滿飄逸，鮮豔的釉裡紅彰顯鳳鳥的高貴富麗。鳳穿花紋樣題材在明清時期的瓷器上廣泛展現其風采，尤其是鳳穿牡丹。在古代，鳳為鳥中之首，牡丹又為百花之王，兩者結合既有情意綿綿之說，也有安富尊榮、祥和安樂之意。此造型的青花壯罐源自明代宣德時期，到了清雍正、乾隆兩代多有仿明代瓷器風潮。此外，青花釉裡紅的繪製、燒造技術也在雍正時期達到高峰。

精白
C0　M0
Y0　K0

赭石
C27　M96
Y100　K27

鴿藍
C100　M77
Y50　K62

楓葉紅
C10　M96
Y82　K2

釉藍
C96　M34
Y18　K4

金魚紫
C38　M100
Y81　K61

青金石
C96　M91
Y16　K0

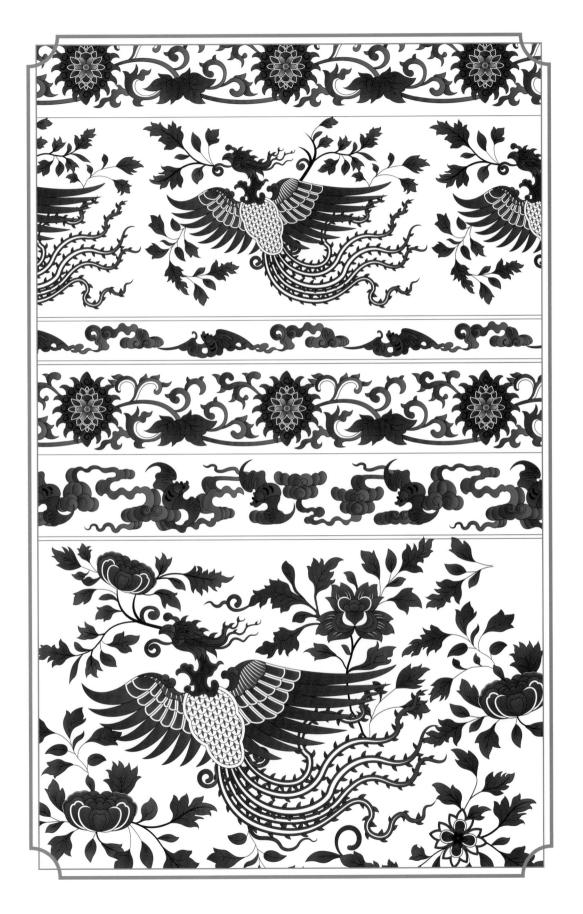

彭城窯白地黑花兔紋盆上的黑花兔紋

載　　體：盆

主　　紋：兔紋、花草紋

年　　代：明

紋樣介紹：此盆內中心飾向右張望的兔紋，兔子線條的刻畫簡單、直率，寥寥釉色似乎又賦予了它可愛、生動的情態。兔紋周圍飾以捲曲的花草，線條隨意、自由，整體紋樣畫面較為豐富。此盆出自河北彭城窯，彭城窯是古代北方的重要窯口之一，紋樣風格汲取北方藝術的粗獷、豪邁，也逐漸顯現拙秀相蘊的藝術風格。

駝色
C37　M65
Y84　K49

茄皮紫
C58　M90
Y63　K83

杏仁黃
C3　M8
Y30　K0

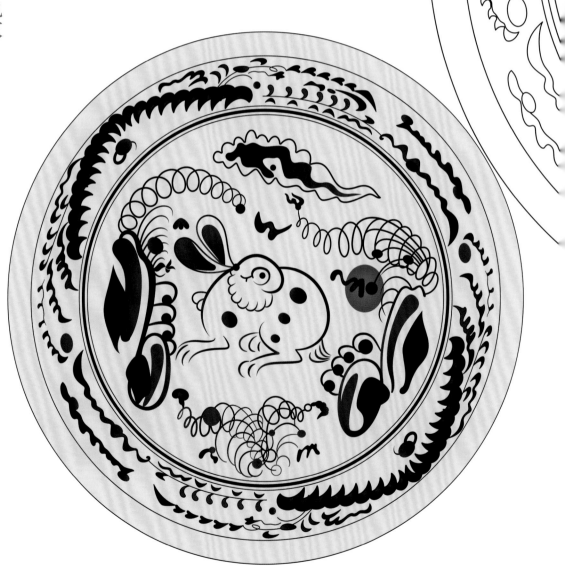

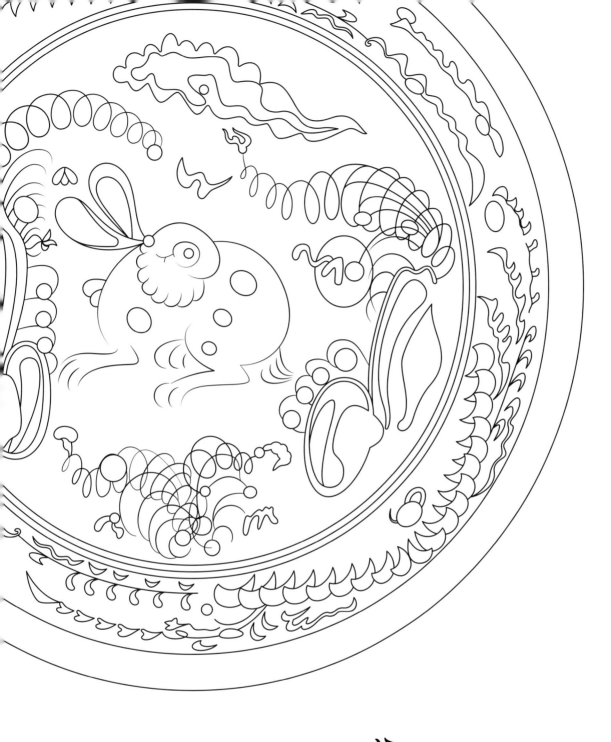

花草紋

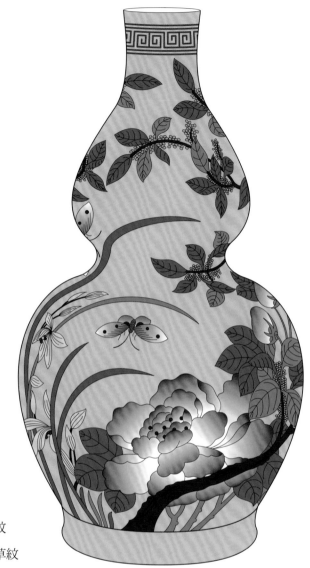

黃地粉彩花卉紋葫蘆瓶上的花蝶紋

載　　體：葫蘆瓶

主　　紋：牡丹花紋、蝴蝶紋

輔　　紋：折枝桂花紋、蘭草紋

年　　代：清・光緒

紋樣介紹：此葫蘆瓶外壁上部飾以黃色折枝桂花紋，左下部飾蘭草、蝴蝶紋，右下部飾一大朵盛開的牡丹紋；瓶口沿處飾回紋一周。整體紋樣構圖生動微妙，似隨風搖動，又具有恰到好處的層次之美。牡丹花花苞飽滿，花瓣微斂，以漸變粉紅設色，不負「花王」之名，引人注目，意作富貴、善美。蘭草花葉纖細、淡雅，向上蜿蜒而出，增添高貴、典雅之感。折枝桂花隨瓶形而變，黃花綴滿枝間，意作子孫綿長富貴。

炒米黃
C3　M23
Y69　K0

梔子黃
C3　M36
Y99　K0

丁香淡紫
C7　M20
Y8　K0

漆黑
C0　M0
Y0　K100

精白
C0　M0
Y0　K0

淡松煙
C48　M58
Y70　K62

初荷紅
C0　M71
Y18　K0

槿紫
C57　M62
Y16　K2

竹青
C61　M37
Y70　K0

飛泉綠
C82　M32
Y60　K20

莧菜紅
C19　M99
Y86　K11

載　　體：花盆

主　　紋：桃花紋、梔子花紋、蝴蝶紋

年　　代：清・光緒

紋樣介紹：此花盆腹部飾以正面盛開的桃花紋，桃花枝葉旁襯青黃色梔子花，間飾灰色蝴蝶紋；內壁口沿處飾藍色回紋。此處桃花紋處理方式獨特，為俯視正面平展形態，細膩的紋理十分動人，又突顯大氣之感。梔子花紋在此處雖為輔助紋樣，但也毫不遜色，具有光澤，點亮了整個畫面。此花盆應為慈禧御用官窯燒造。

精白 C0 M0 Y0 K0	炒米黃 C3 M23 Y69 K0
飛燕草藍 C100 M65 Y11 K1	鶴灰 C52 M56 Y64 K62
莧菜紫 C27 M97 Y27 K14	菜頭紫 C24 M99 Y52 K19
竹青 C61 M37 Y70 K0	漆黑 C0 M0 Y0 K100
飛泉綠 C82 M32 Y60 K20	堊灰 C57 M37 Y42 K21

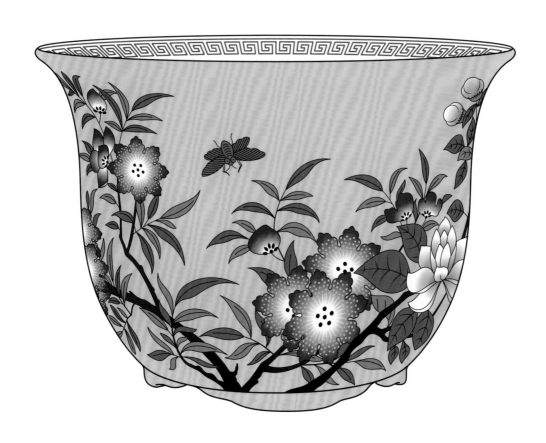

載　　體：花盆

主　　紋：梅花紋、綬帶鳥紋

年　　代：清・光緒

紋樣介紹：此花盆外壁飾梅花紋，梅花樹遒勁的枝幹上立著兩隻綬帶鳥。整體紋樣由墨彩暈染，水墨的濃淡體現梅花和綬帶鳥的層次感。梅花花瓣多設白，如同白色的雪花布滿枝間。綬帶鳥的尾羽較長，似綬帶，且「綬」諧音「壽」，此處與梅花紋搭配，意作養心、益壽。

黃釉墨彩花鳥紋長方花盆上的

綬帶鳥梅花紋

精白
C0　M0
Y0　K0

漆黑
C0　M0
Y0　K100

嫩灰
C55　M40
Y40　K23

殷紅
C27　M100
Y90　K29

炒米黃
C3　M23
Y69　K0

荷花白
C0　M10
Y14　K0

牡丹粉紅
C0　M49
Y27　K0

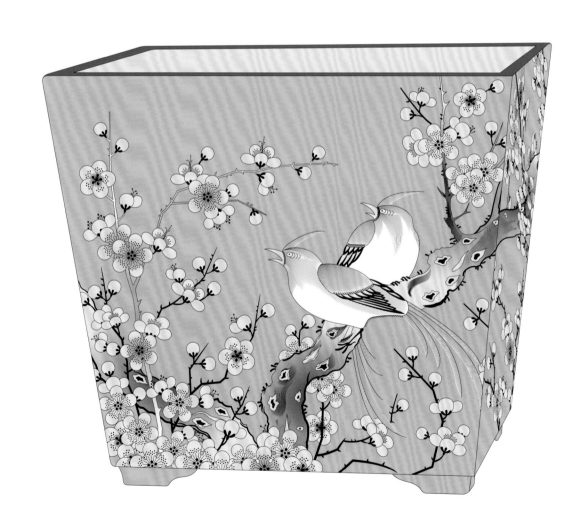

黃地粉彩梅鵲紋麥斗上的喜鵲梅花紋

載　　體：麥斗

主　　紋：喜鵲紋、梅花紋

年　　代：清・同治

紋樣介紹：此麥斗外壁飾滿喜鵲紋和梅花紋。喜鵲小巧、靈慧，飛翔於盛開的梅花間，裝飾自然，襯以黃色地，喻示使用者身分高貴，又飽含喜慶、吉祥之意。喜鵲搭配梅花，為典型的喜鵲登梅紋樣題材，意作喜上眉梢。若是兩隻喜鵲搭配出現，便意作雙喜臨門。麥斗又稱渣斗、滓斗，其口頸如斗狀，腹深，且如鼓。《談藪》載：「豐樂陳氏呼滓斗為『骨鉢』。」其本用於裝置殘渣、骨殼等廢棄物。此麥斗上裝飾喜鵲梅花紋樣為主題，為同治帝大婚時所用。

莧菜紅
C19　M99
Y86　K11

莓紅
C13　M76
Y50　K2

精白
C0　M0
Y0　K0

漆黑
C0　M0
Y0　K100

薑紅
C0　M39
Y14　K0

香蕉黃
C11　M25
Y99　K1

沙金
C18　M43
Y93　K0

晚波藍
C71　M28
Y39　K10

李紫
C56　M88
Y62　K84

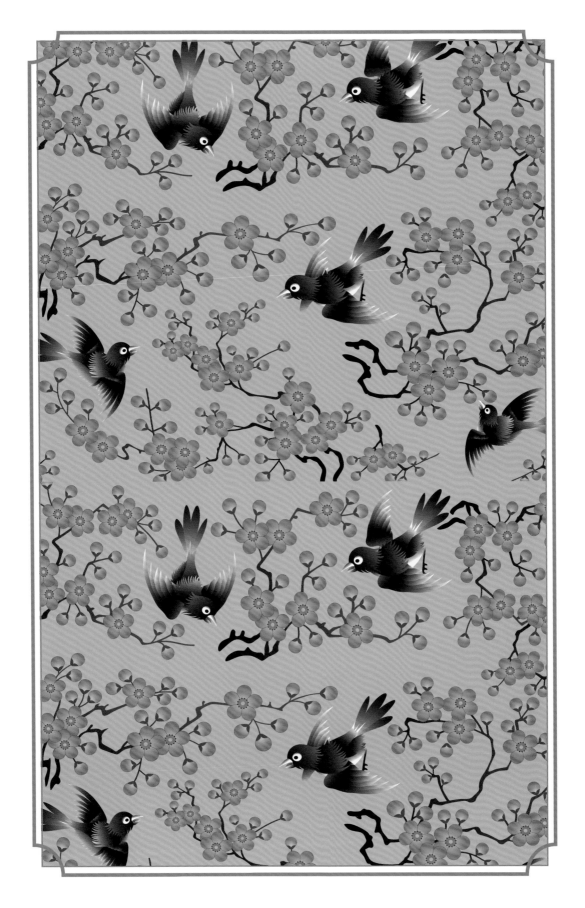

高頸花鳥紋花瓶圖樣上的
喜鵲花卉紋

載　　體：花瓶

主　　紋：喜鵲紋、梅花紋、海棠花紋

年　　代：清

紋樣介紹：此花瓶腹底部飾一盛開的海棠花和枝葉，花開飽滿，花葉設色濃郁；花葉上飾一隻俯身的喜鵲，神態自然生動，毛羽纖毫畢現。此外，花瓶腹底部旁飾梅花紋，梅花沿著枝幹向上盤曲至瓶頸處，將人的視覺從濃密的花園裡引向輕靈的高空，構思充滿著韻律感。此處飽滿的海棠花紋意作滿堂，喜鵲兆喜，梅花報春，意作喜報春先，氣韻生動的畫面濃縮著人們對於幸福美好未來的期待。

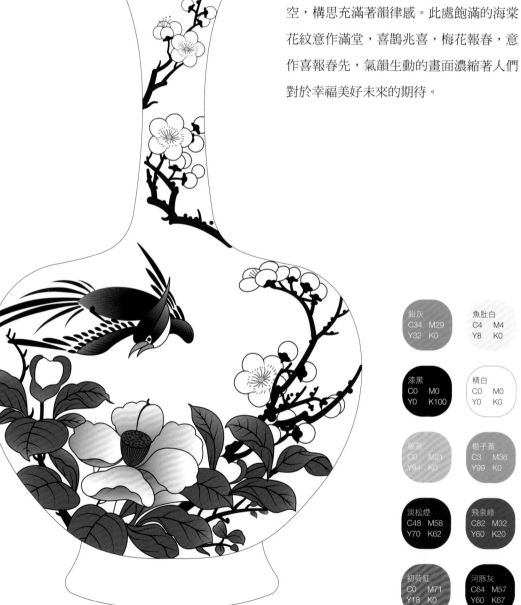

鉛灰
C34　M29
Y32　K0

魚肚白
C4　M4
Y8　K0

漆黑
C0　M0
Y0　K100

精白
C0　M0
Y0　K0

藤黃
C0　M21
Y94　K0

梔子黃
C3　M36
Y99　K0

淡松煙
C48　M58
Y70　K62

飛泉綠
C82　M32
Y60　K20

初荷紅
C0　M71
Y18　K0

河豚灰
C64　M57
Y60　K67

青花加彩花鳥紋碗上的錦雞花卉紋

紫灰	嘉陵水綠
C53 M75 Y41 K41	C4 M0 Y49 K0

赭石	竹色
C27 M96 Y100 K27	C90 M58 Y100 K37

滿天星紫	精白
C100 M93 Y21 K5	C0 M0 Y0 K0

野菊紫	草黃
C80 M73 Y21 K6	C17 M27 Y94 K4

野葡萄紫
C91 M84 Y40 K43

載　　體：碗

主　　紋：錦雞紋

輔　　紋：牡丹花紋、玉蘭花紋、石紋

年　　代：清・康熙

紋樣介紹：此中心飾一對錦雞立於一石上，錦雞仰頭朝天，尾羽纖長，羽色有野菊紫、草黃、紫灰、赭石及綠竹色，層次分明，富有光澤。錦雞左右兩旁分別飾牡丹花、玉蘭花等植物紋樣襯托。錦雞具有氣宇雄健的個性與獨特斑斕的外表，雞又諧音「吉」，賦予了「富貴吉祥」之意，因此錦雞牡丹紋在古代很受人們喜愛。

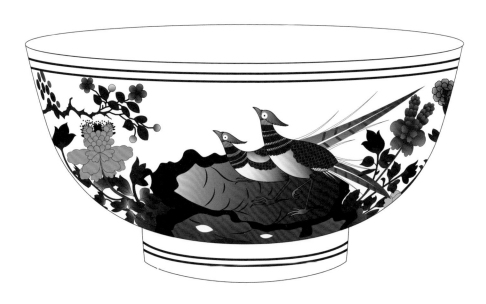

鶋藍
C100 M68
Y32 K20

精白
C0 M0
Y0 K0

鴻藍
C100 M77
Y50 K62

青金石
C96 M91
Y16 K0

載　　體：蓋罐

主　　紋：錦雞紋、牡丹花紋、竹紋

年　　代：清·順治

紋樣介紹：此蓋罐腹部飾一昂首錦雞立於一石上，四周飾大朵盛開的牡丹花紋，近肩部處飾一竹紋延伸而出，傘形蓋上同樣飾牡丹花和竹紋。整體紋樣構圖飽滿，生動有趣，加上紋樣通體使用青花繪製，濃淡分明，瑩潤無瑕，似是一幅精妙的中國水墨畫飾於罐上。錦雞多和花卉一同出現，意作錦上添花。

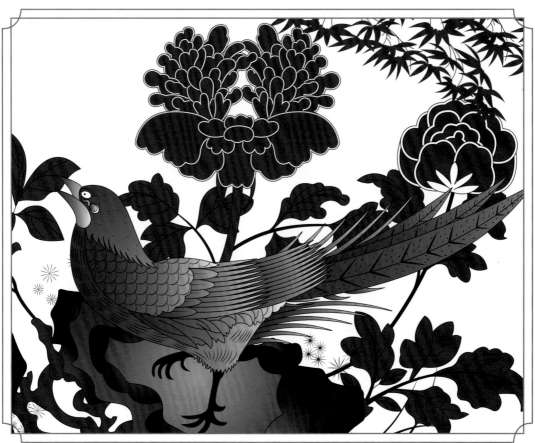

粉彩錦雞牡丹紋盤上的
錦雞花卉紋

雜寶紋

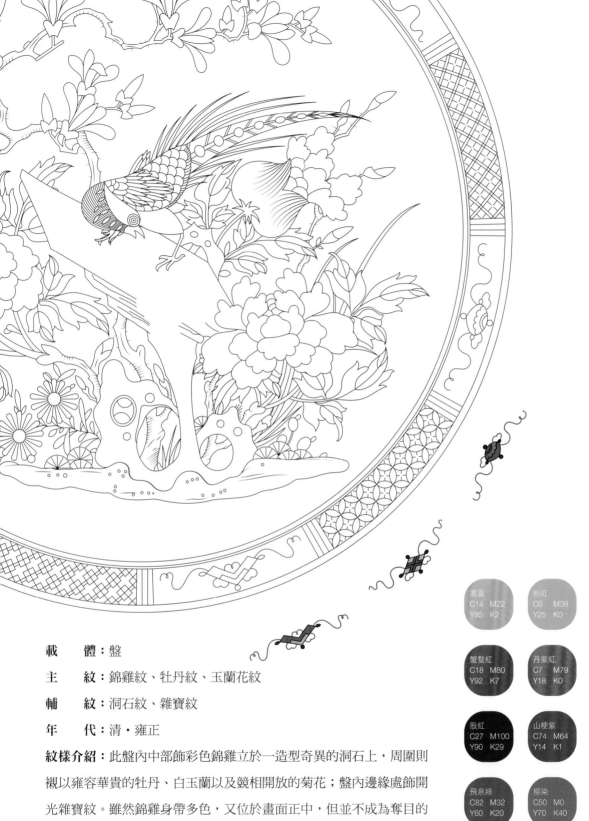

蕎黃 C14 M22 Y85 K2	粉紅 C0 M38 Y25 K0
蟹螯紅 C18 M80 Y92 K7	丹紫紅 C7 M79 Y18 K0
殷紅 C27 M100 Y90 K29	山梗紫 C74 M64 Y14 K1
飛泉綠 C82 M32 Y60 K20	柳染 C50 M0 Y70 K40
精白 C0 M0 Y0 K0	漆黑 C0 M0 Y0 K100

載　　體：盤

主　　紋：錦雞紋、牡丹紋、玉蘭花紋

輔　　紋：洞石紋、雜寶紋

年　　代：清‧雍正

紋樣介紹：此盤內中部飾彩色錦雞立於一造型奇異的洞石上，周圍則襯以雍容華貴的牡丹、白玉蘭以及競相開放的菊花；盤內邊緣處飾開光雜寶紋。雖然錦雞身帶多色，又位於畫面正中，但並不成為奪目的主角，反而和背後的一片花色完美融合，形色一體。粉彩在清宮的瓷器使用上十分常見，多用於繪製此類花鳥、花蝶紋樣題材，與瑩潤素雅的白色瓷胎相配，且能達到粉嫩通透、柔和雅致的藝術效果。

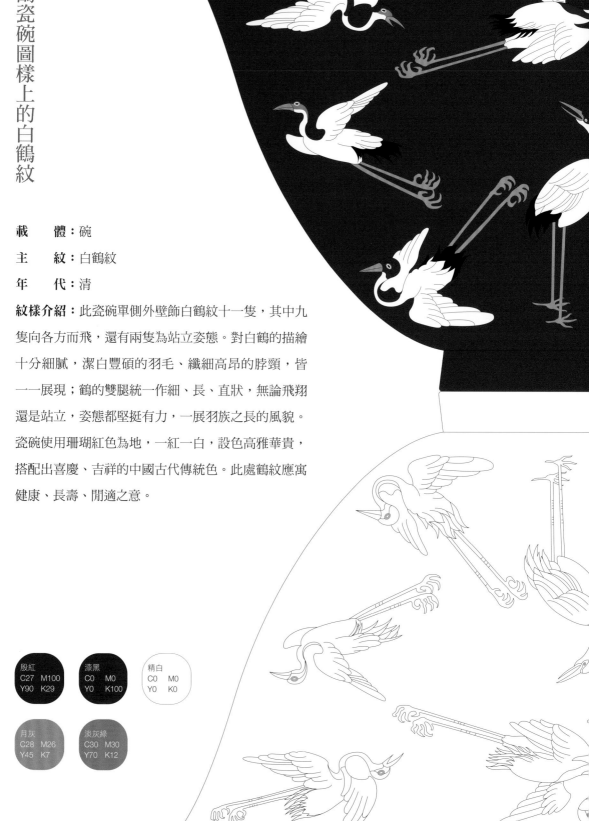

紅地百鶴瓷碗圖樣上的白鶴紋

載　　體：碗

主　　紋：白鶴紋

年　　代：清

紋樣介紹：此瓷碗單側外壁飾白鶴紋十一隻，其中九隻向各方而飛，還有兩隻為站立姿態。對白鶴的描繪十分細膩，潔白豐碩的羽毛、纖細高昂的脖頸，皆一一展現；鶴的雙腿統一作細、長、直狀，無論飛翔還是站立，姿態都堅挺有力，一展羽族之長的風貌。瓷碗使用珊瑚紅色為地，一紅一白，設色高雅華貴，搭配出喜慶、吉祥的中國古代傳統色。此處鶴紋應寓健康、長壽、閒適之意。

殷紅
C27　M100
Y90　K29

漆黑
C0　M0
Y0　K100

精白
C0　M0
Y0　K0

月灰
C28　M26
Y45　K7

淡灰綠
C30　M30
Y70　K12

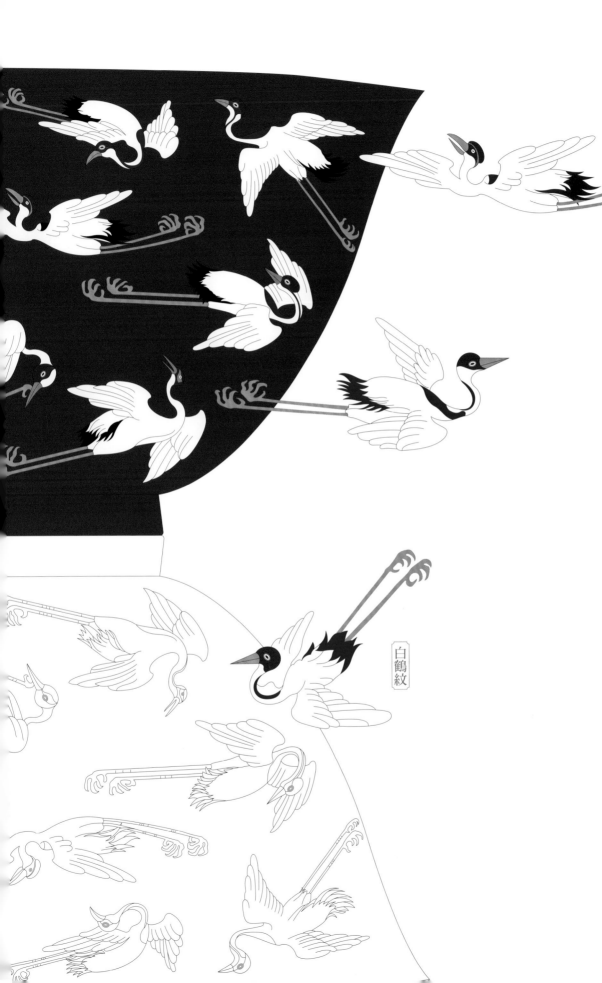

白鶴紋

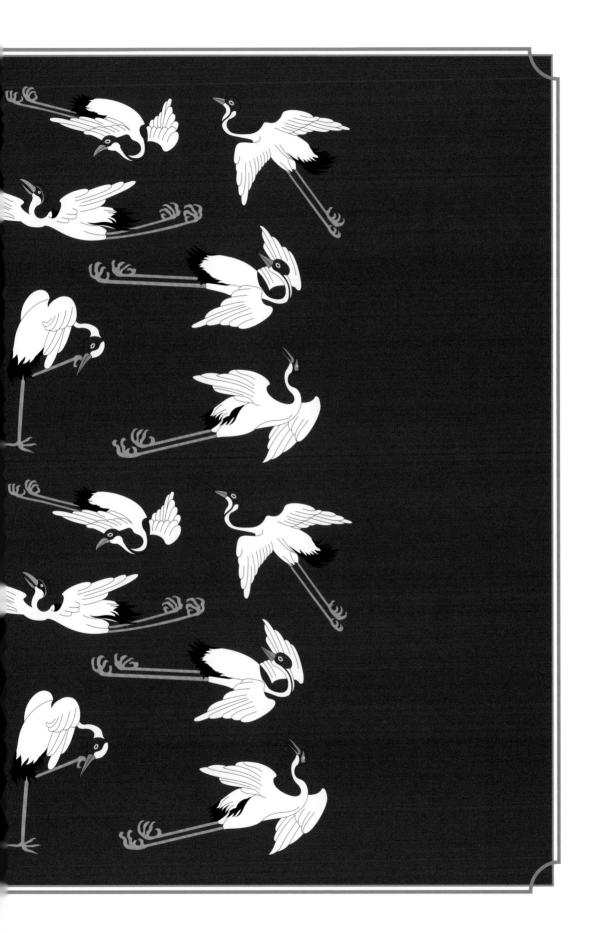

青花魚蓮紋罐上的魚蓮紋

載　　體：罐

主　　紋：魚紋、纏枝蓮紋、牡丹紋

輔　　紋：卷草紋、蓮瓣紋、蓮池紋

年　　代：元

紋樣介紹：此青花瓷罐腹部飾一魚紋，周圍襯以蓮花、蓮葉等紋樣；肩部飾連續型纏枝牡丹紋一周，腹下位置飾單線卷草紋，而下飾蓮瓣紋。整體紋樣是元代典型的魚蓮紋題材，在此之前，風靡宋代的花鳥魚蟲水墨畫中已出現魚蓮題材的蹤影，到了元青花上，魚蓮紋已經普遍使用。青花置於白瓷上，能展現紋樣氳氳的效果，此類青花魚蓮紋便是繼承和濃縮了前朝山水畫的藝術精華。「魚」諧音「餘」，「蓮」諧音「連」，魚與蓮搭配喻連年有餘、生活美滿。

象牙白
C0　M1
Y4　K0

晶石紫
C98　M93
Y48　K73

山梗紫
C74　M64
Y14　K1

淡藍紫
C39　M31
Y17　K2

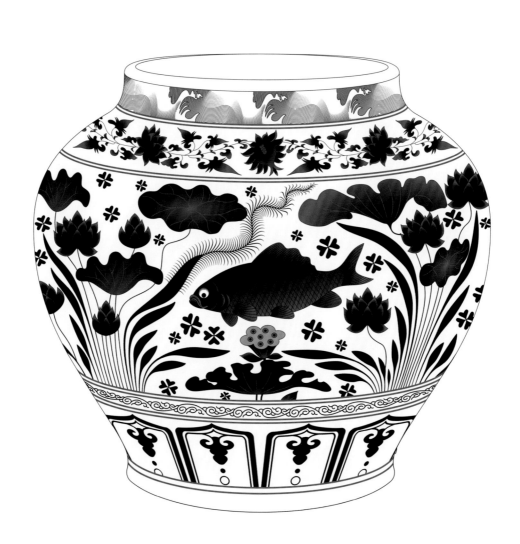

牡丹花雙耳銜環花瓶圖樣上的
牡丹花鳥紋

精白
C0　M0
Y0　K0

漆黑
C0　M0
Y0　K100

莧菜紅
C19　M99
Y86　K11

玫瑰紫
C18　M91
Y18　K2

火泥棕
C22　M64
Y71　K12

玳瑁黃
C10　M41
Y72　K1

葵扇黃
C3　M17
Y69　K0

油綠
C84　M64
Y94　K45

青丹
C74　M51
Y86　K12

青豆
C60　M35
Y90　K0

蝶黃
C19　M9
Y84　K1

滿天星紫
C100　M93
Y21　K5

荸薺紫
C58　M96
Y40　K61

黛紫
C51　M95
Y50　K4

載　　體：花瓶

主　　紋：牡丹花紋、喜鵲紋

年　　代：清

紋樣介紹：此花瓶腹部飾一圈牡丹花葉紋，頸部飾一彩色喜鵲紋作俯飛狀；頸、腹各飾青線三道，下飾如意雲頭紋為邊，耳作銜環。腹部似球體，牡丹花葉十分茂密，且施以重色，展現圓潤、華貴之感；而喜鵲俯飛，似衝向花海中，花與鳥相互呼應，妙趣橫生。

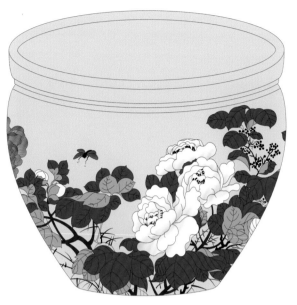

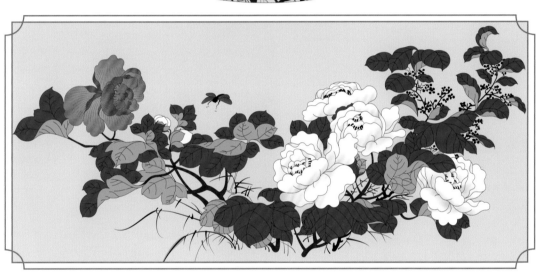

載　　體：魚缸

主　　紋：牡丹花紋、芙蓉花紋

輔　　紋：桂花紋、蘭草紋

年　　代：清

紋樣介紹：此魚缸於外壁腹部左側飾芙蓉花紋，右側飾牡丹花紋以及桂花紋，枝葉下襯細小的蘭草紋；繁花上襯一蝴蝶飛過。牡丹花瓣多，花苞圓潤更顯飽和挺立，配以典雅白，展現花中之王的高貴莊重；芙蓉花純潔、豔麗，粉中帶白，一抹亮色占盡風情。此處牡丹花紋喻人間富貴，「芙蓉」又諧音「夫榮」或「福榮」，整體紋樣可意作「榮華富貴」。

中灰駝
C37　M72
Y72　K52

菠根紅
C5　M87
Y30　K1

精白
C0　M0
Y0　K0

水綠
C62　M0
Y76　K0

荷葉綠
C100　M31
Y91　K25

蕾紅
C0　M39
Y14　K0

吊鐘花紅
C73　M91
Y81　K67

馬鞭草紫
C6　M13
Y7　K0

海參灰
C0　M0
Y0　K10

雙耳活環瓶上的藤蘿紋

永慶長春款綠地墨彩花鳥圖

載　　體：瓶

主　　紋：藤蘿紋、海棠花紋、白頭鳥
　　　　　紋、草龍紋

年　　代：清・光緒

紋樣介紹：此瓶腹部左下飾白海棠花紋，
右部飾一大株垂掛的藤蘿紋，藤蘿纏莖直
上，蜿蜒至瓶頸部，藤木上還襯一隻白頭
鳥在此棲息。瓶口沿處及瓶肩部皆飾如意
紋環繞一周，肩部還設立體草龍立於兩
側。整體紋樣豐富，利用藤蘿的特點加以
襯托，布局繁而不亂。此處海棠花紋意作
滿堂，藤蔓紋意作延綿不斷，白頭鳥紋意
作多福長壽。

漆黑		魚肚白		鶴灰	
C0	M0	C4	M4	C52	M56
Y0	K100	Y8	K0	Y64	K62

猴毛灰		明灰		鵝黃		艾綠	
C32	M40	C52	M28	C14	M22	C27	M11
Y53	K22	Y42	K10	Y85	K2	Y27	K1

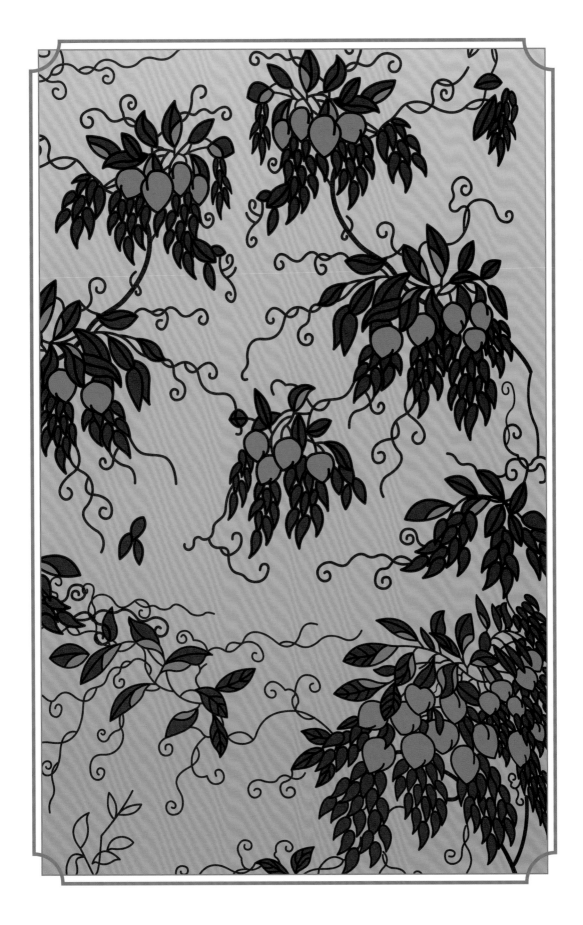

長方花盆上的花卉紋

黃地粉彩靈芝水仙紋

載　　體：花盆

主　　紋：水仙花紋、靈芝紋、梅花紋

年　　代：清・光緒

紋樣介紹：此花盆於外壁腹部飾兩大株水仙花紋，間飾小朵靈芝紋，背後飾盛開的梅花紋。花盆以黃地飾彩，搭配各色花草，展現清雅的自然畫面。整體紋樣暗喻人嚮往長樂永康，希望如這年華正好的花卉植物一般駐顏益壽。此類紋樣應為晚清官窯瓷器上經常使用的紋樣。

炒米黃
C3　M23
Y69　K0

檳榔棕
C14　M69
Y100　K0

塵灰
C26　M31
Y57　K10

薄青
C31　M0
Y57　K0

漆黑
C0　M0
Y0　K100

精白
C0　M0
Y0　K0

楓葉紅
C10　M96
Y82　K2

粉團花紅
C0　M52
Y18　K0

藍綠
C98　M2
Y64　K0

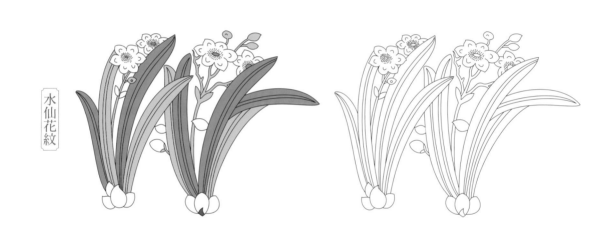

水仙花紋

黃地粉彩芭蕉花卉紋圓花盆
盆托上的芭蕉松樹花卉紋

花卉紋

載　　體：花盆、盆托

主　　紋：芭蕉紋、松樹紋、花卉紋

年　　代：清・光緒

紋樣介紹：此紋樣分飾於兩部分，上部飾於
花盆，下部飾於盆托。盆外壁飾一大片蕉葉
紋，旁邊襯以豔麗的牡丹紋，後飾峻挺的松
柏紋。盆托外壁飾折枝牡丹花紋環繞，口沿
處飾回紋一周。整體紋樣設色豐富明麗，與
黃釉地巧妙融合。松柏、芭蕉長青，意作延
年不老；牡丹飽滿、明豔，意作富貴榮華。

茄皮紫	古銅綠	龜背黃	精白
C58 M90 Y63 K83	C42 M64 Y94 K60	C35 M47 Y71 K33	C0 M0 Y0 K0

檳榔棕	葡萄風信藍	暗紫苑紅	龍睛魚紫
C14 M69 Y100 K0	C100 M97 Y37 K0	C27 M98 Y79 K30	C55 M87 Y41 K52

沉香	竹色	青竹	青豆
C70 M46 Y77 K35	C90 M58 Y100 K37	C81 M34 Y68 K0	C60 M35 Y90 K0

鶴冠紫	丹紫紅	煅米黃	草黃
C34 M97 Y54 K50	C7 M79 Y18 K0	C3 M23 Y69 K0	C17 M27 Y94 K4

載　　體：蓋盒

主　　紋：繡球花紋

輔　　紋：「Ｔ」形紋

年　　代：清・光緒

紋樣介紹：此圓盒上盒蓋與下盒外壁皆飾折枝繡球花紋，上下盒相交口沿處和足部外壁皆飾「Ｔ」形紋一周。此繡球花紋由許多小花堆疊而成，小花描繪得細膩而工整，突出整體花形的飽滿。此類團花或外輪廓趨於圓的花卉紋多裝飾在近圓形的器物上。

青花折枝繡球花紋
蓋盒上的繡球花紋

精白
C0　M0
Y0　K0

鴿藍
C100 M77
Y50　K62

滿天星紫
C100 M93
Y21　K5

山梗紫
C74　M64
Y14　K1

藕荷地五彩蘭花碗圖樣上的蘭花紋

載　　體：碗

主　　紋：蘭花紋

年　　代：清

紋樣介紹：此圖樣上飾蘭花紋，以藕荷色為底，整體
紋樣設色淡雅平和，滋潤勻淨，蘭花紋形態多變，整
體清麗秀逸。自古文人墨客對蘭花都尤為喜愛，蘭花
多象徵高雅、堅貞，而此處蘭花紋為清宮貴族所用，
又帶幾分怡情養性、超然物外之意。

藕荷
C9　M25
Y9　K0

菜頭紫
C24　M99
Y52　K19

馬鞭草紫
C6　M13
Y7　K0

精白
C0　M0
Y0　K0

淡灰綠
C38　M16
Y30　K0

竹色
C90　M58
Y100　K37

黃地粉彩朵蘭紋碟上的蘭花紋

載　體：碟

主　紋：蘭花紋

年　代：清・同治

紋樣介紹：此瓷碟內壁飾折枝蘭花紋，花
形纖巧，形態自由，花蕊處以紅色點綴，
簡約而別致。除了蘭花紋之外，梅花紋、
竹紋也經常以此類折枝的樣式單獨出現在
瓷碟上。

宮殿綠 C100 M17 Y92 K5	薄荷 C84 M45 Y87 K6	海松 C71 M55 Y100 K17	
南瓜花 C10 M30 Y100 K0	淡曙紅 C0 M89 Y62 K0	深海綠 C98 M46 Y73 K63	嫩菊綠 C9 M1 Y14 K0

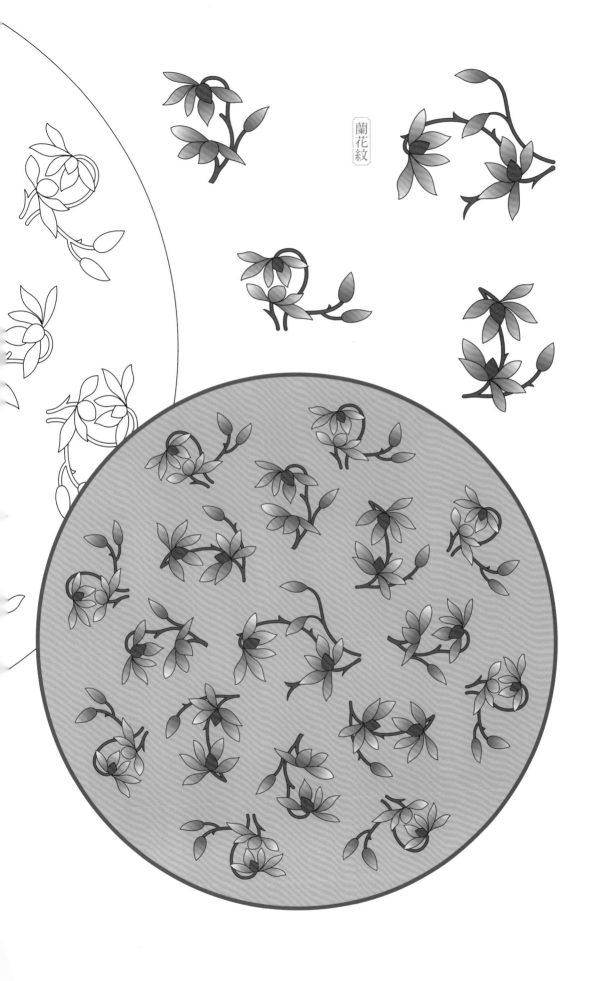

蘭花紋

淡黃地琺瑯彩蘭石紋碗上的蘭石紋

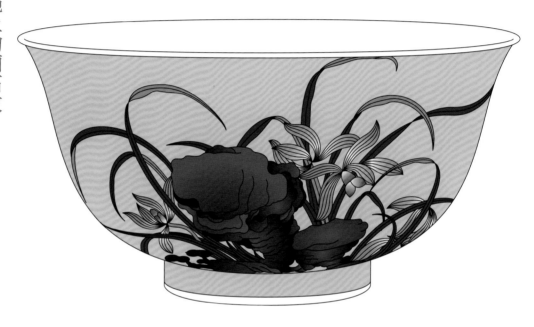

載　　體：碗

主　　紋：蘭花紋、洞石紋

年　　代：清・雍正

紋樣介紹：此琺瑯彩碗外壁飾一洞石紋，
旁邊飾蘭花紋。此類琺瑯彩瓷碗紋飾在雍
正時期以清雅、俊朗的風格聞名，其不限
於在色地上繪花鳥、水石，甚至直接在白
地上繪自然紋樣，並題詩、蓋章，堪稱雍
正時期瓷器上真正的中國山水畫。

精白
C0　M0
Y0　K0

漆黑
C0　M0
Y0　K100

牛角灰
C80　M70
Y53　K65

魚尾灰
C64　M52
Y39　K28

炒米黃
C3　M23
Y69　K0

綠灰
C85　M44
Y64　K52

萌蔥
C60　M29
Y88　K0

芥花紫
C39　M91
Y15　K3

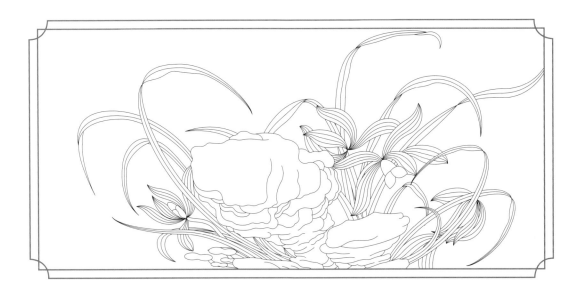

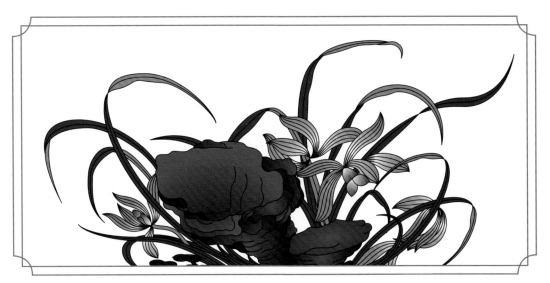

鬥彩瓜蝶紋瓶上的纏枝瓜蝶紋

滿天星紫	漆黑	精白
C100 M93 Y21 K5	C0 M0 Y0 K100	C0 M0 Y0 K0

魚肚白	冬綠	海沫綠
C4 M4 Y8 K0	C65 M32 Y57 K0	C18 M4 Y33 K0

淡牽牛紫	杏仁黃	霧陵水綠
C19 M27 Y9 K0	C3 M8 Y30 K0	C47 M0 Y49 K0

鐵棕	淡土黃
C0 M76 Y97 K0	C28 M76 Y82 K26

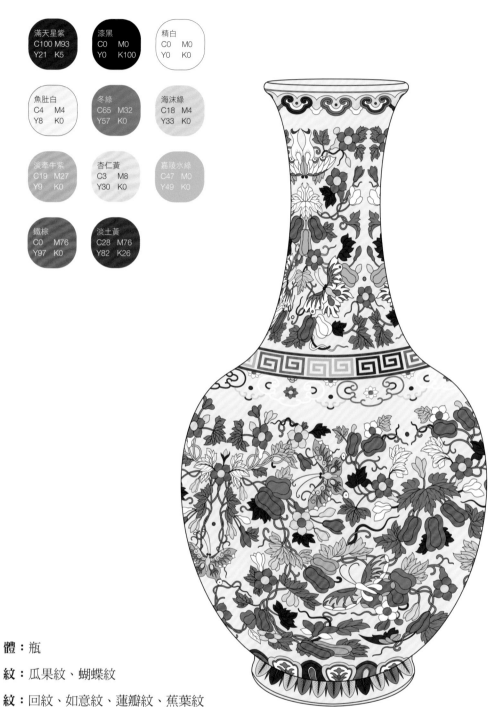

載　　體：瓶

主　　紋：瓜果紋、蝴蝶紋

輔　　紋：回紋、如意紋、蓮瓣紋、蕉葉紋

年　　代：清・嘉慶

紋樣介紹：此鬥彩瓶通身飾滿纏枝瓜蝶紋，瓜與藤枝交疊纏繞，密不可分，彩色的飛蝶舞於其間，似乎已與瓜果融為一體。外瓶肩部飾回紋一周，其下飾如意紋一周，口沿外飾小如意紋一周，腹底部飾蓮瓣紋，足部飾蕉葉紋作輔助紋樣。整體紋樣設色飽滿，刻畫細緻，繁縟而高貴。此處，「瓜蝶」諧音「瓜迭」。《詩經》載「綿綿瓜瓞，民之初生，自土沮漆」，原喻周王朝的部族繁衍不絕，生生不息，清宮中許多瓷器上使用瓜蝶紋，也是借用此意。

黃地粉彩花卉紋蓋盒上的五福捧壽花卉紋

載　　體：蓋盒

主　　紋：五福捧壽紋、梅花紋、蘭花紋、

　　　　　牡丹花紋

年　　代：清・光緒

紋樣介紹：此蓋盒於盒蓋面中部飾五隻蝙蝠環

繞壽字紋，為清代典型的五福捧壽紋樣題材，

意作福壽綿長。周邊擁簇折枝梅花、蘭花、牡

丹花等紋樣，意作高雅美好。整體紋樣形態勁

挺，設色豐富、豔麗，富有層次和美感，是宮

廷中流行的紋樣風格。

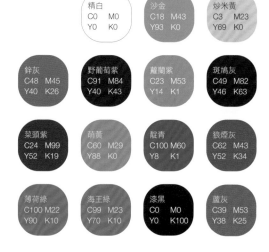

精白
C0　M0
Y0　K0

沙金
C18　M43
Y93　K0

炒米黃
C3　M23
Y69　K0

鋅灰
C48　M45
Y40　K26

野葡萄紫
C91　M84
Y40　K43

�述蘭紫
C23　M53
Y14　K1

斑鳩灰
C49　M82
Y46　K63

菜頭紫
C24　M99
Y52　K19

萌黃
C60　M29
Y88　K0

靛青
C100　M60
Y8　K1

狼煙灰
C62　M43
Y52　K34

薄荷綠
C100　M22
Y90　K10

海王綠
C99　M23
Y70　K10

漆黑
C0　M0
Y0　K100

蘆灰
C39　M53
Y38　K25

其他紋樣

淡黃地粉彩海水江崖桃蝠紋
花口花盆上的桃蝠海水紋

載　　體：花盆

主　　紋：桃紋、蝙蝠紋

輔　　紋：萬字紋、海水江崖紋、如意紋、回紋

年　　代：清・光緒

紋樣介紹：此花盆外壁腹部飾海水江崖紋，海面上有濃厚的雲氣環繞上升，海水中間飾一棵結滿桃子的大桃樹，桃樹旁空隙飾蝙蝠銜萬字紋；口沿處飾回紋一周，沿下飾如意紋。整體紋樣設色濃郁，輪廓形態大氣、自然，體現博大之美。此處海水江崖紋可意作山河永固，蝙蝠銜萬字與壽桃搭配，意作萬福長壽，通體紋樣皆集吉祥之意。此花盆應為清光緒年間為慈禧太后祝壽而製。

桂皮淡棕 C19 M44 Y75 K7

覆盆子紅 C17 M98 Y100 K8

曉灰 C16 M23 Y27 K2

精白 C0 M0 Y0 K0

卵石紫 C52 M88 Y58 K81

暗藍紫 C100 M94 Y52 K77

滿天星紫 C100 M93 Y21 K5

雲水藍 C35 M13 Y13 K0

硫華黃 C6 M20 Y92 K1

蝲蜻綠 C31 M57 Y100 K33

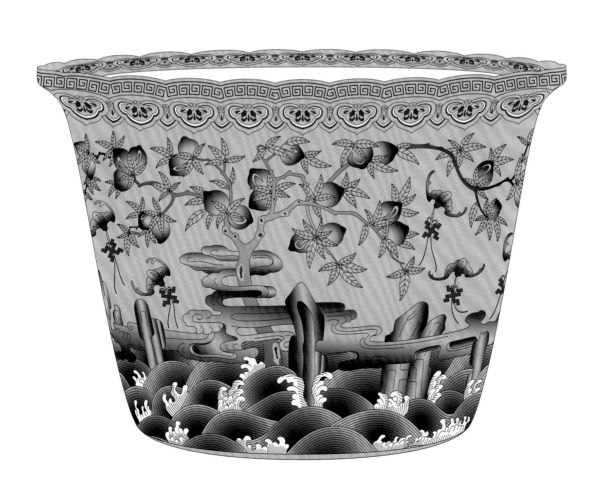

粉彩鏤空纏枝蓮團壽紋蓋盒上的

纏枝蓮團壽紋

載　　體：蓋盒

主　　紋：團壽紋、纏枝蓮紋

輔　　紋：花卉紋、如意紋

年　　代：清・雍正

紋樣介紹：此盒蓋面上以纏枝蓮紋鏤空，蓮朵中心鏤空壽字，蓮瓣紋以如意雲紋為內飾。紋樣色彩嬌媚豔麗，富有濃郁的宮廷氣息，寄託著統治者祈福祈壽的美好願望。纏枝蓮紋與團壽紋組合起來寓意著生生不息、長壽雋永，搭配如意紋更有萬事如意的好兆頭。

漆黑
C0　M0
Y0　K100

野葡萄紫
C91　M
Y40　K43

菜頭紫
C24　M99
Y52　K19

精白
C0　M0
Y0　K0

沙金
C18　M43
Y93　K0

飛燕草藍
C100 M65
Y11　K1

槐花黃綠
C28　M6
Y66　K0

宮殿綠
C100 M17
Y92　K5

藤蘿紫
C58　M56
Y17　K2

赤色
C0　M100
Y100 K0

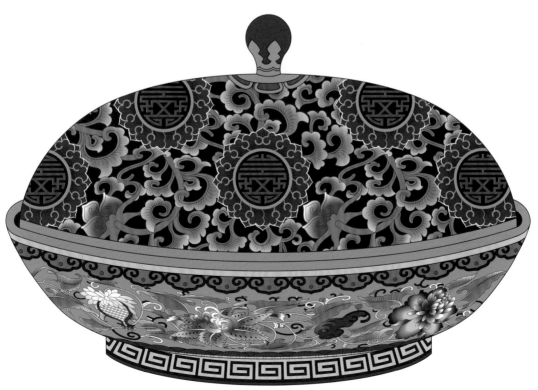

青花鎖錦紋瓷板上的鎖錦紋

鎖錦紋

載　　體：瓷板

主　　紋：鎖錦紋

年　　代：明·宣德

紋樣介紹：此青花瓷板上飾由鎖子紋、龜背紋、花卉紋共同結合形成的鎖錦紋。錦紋間隙另飾花卉紋，可意作錦上添花。鎖錦紋分布緊密有序，排列整齊、和諧，顏色濃豔，在此類青花瓷板上較為少見。此青花瓷板應用於建築材料中。

青金石
C96　M91
Y16　K0

精白
C0　　M0
Y0　　K0

鴿藍
C100　M77
Y50　K62

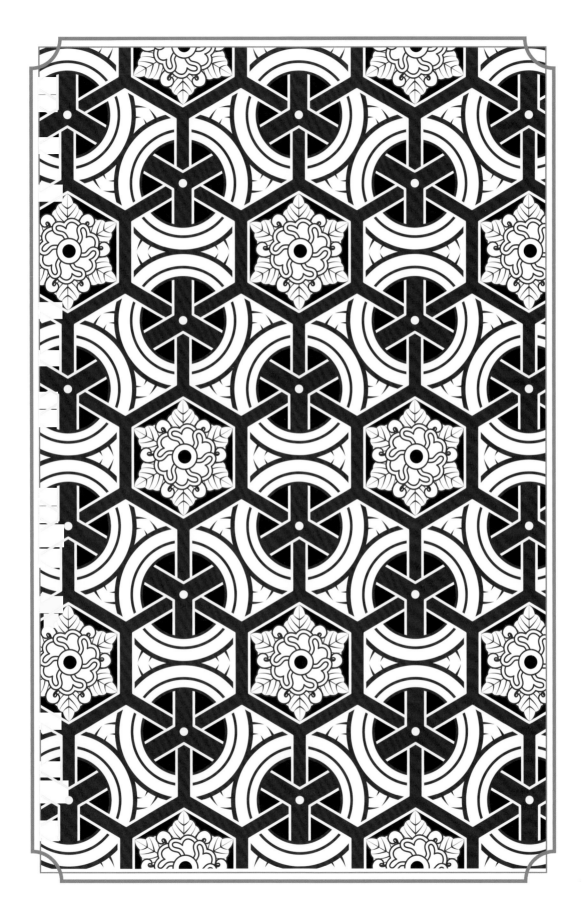

故
宮
紋
樣

———

織
毯

———

　　中國古代織毯在美術方面是一筆低調而龐大的財富，在歷史的發展與積澱中，古毯早已自成體系。中國織毯有五大派系，分別是新疆毯、寧夏毯、蒙古毯、藏毯、北京毯，每一種派系都有自己獨特的風格和常用的紋樣。

　　古時藏族有著嚴格的配色規範，貴族與寺院用大紅色、杏色和黃色等豔色，而平常百姓只能用藍色、駝色和黑色等素色。新疆作為絲綢之路的要塞，吸收納入西域特色，因此，新疆毯喜歡在古毯紋樣中加入石榴的花、枝、葉等元素，此外還喜愛運用強對比顏色來增加織毯的層次感。蒙古地區最具特色的要數「白三藍地毯」，配色上結合元明時期青花瓷的風格特點，在圖案裝飾上多採用夔龍紋和團花紋。寧夏毯常出現與佛道文化相關的紋樣，比如八吉祥紋、八仙紋等。在排列上，寧夏毯常見環抱、對稱的樣式。除了帶有明顯的民族宗教特色，還融匯了其他國家的藝術精華，再加上高品質出品的手工藝，寧夏織毯因其古典高雅、製作精良而作為貢品定期進貢，代表了中國古代織毯的最高水準。

　　西北地方進貢的織毯精美繁多，引起皇家重視，於是開設傳習所大規模培訓編織織毯人員，這便是北京毯的發展由來。因供皇家使用，大部分織毯上都會出現龍紋、鳳紋、麒麟紋、牡丹紋、卷草紋、寶相花紋、如意紋等紋樣，有吉祥如意的寓意，風格十分華麗。

　　織毯不僅是具有實用價值的民間工藝品，更是通過具象的圖案及配色，真實反映當地民間藝術審美高度的重要文化傳播載體。

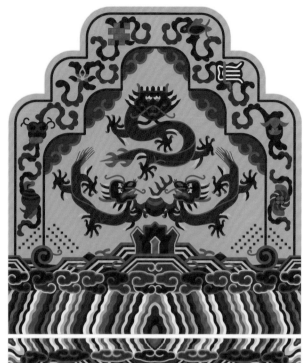

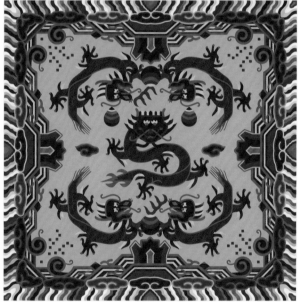

動物紋樣一

栽絨黃地盤龍靠背毯上的
海水江崖龍紋

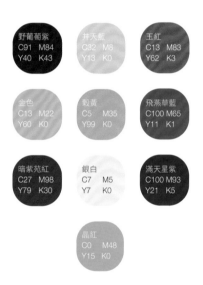

野葡萄紫
C91 M84
Y40 K43

井天藍
C32 M8
Y13 K0

玉紅
C13 M83
Y62 K3

金色
C13 M22
Y60 K0

穀黃
C5 M35
Y99 K0

飛燕草藍
C100 M65
Y11 K1

暗紫苑紅
C27 M98
Y79 K30

銀白
C7 M5
Y7 K0

滿天星紫
C100 M93
Y21 K5

晶紅
C0 M48
Y15 K0

故宮紋樣—織毯—動物紋樣

156

載　　體：靠背毯

主　　紋：坐龍紋、二龍戲珠紋、八吉祥紋、海水江崖紋

年　　代：清

紋樣介紹：此毯紋樣分飾上下兩部分，上部靠毯輪廓設不同形狀，中心主要紋樣為坐龍紋，坐龍下飾雙龍戲珠紋，底部飾海水江崖紋，內外輪廓間飾八吉祥紋。下部坐毯部分中心也設坐龍紋，雙龍戲珠圍繞坐龍為上下對稱形態，四周也飾滿海水江崖紋。明黃色與坐龍紋搭配，呈現皇權至高無上，不可侵犯。雙龍戲珠的龍紋多設行龍形態，搭配坐龍出現。八吉祥紋一般常散落於海水江崖中，此處則居於海水江崖之上，圍繞龍紋，水承八寶，意作承平盛世、江山萬里。

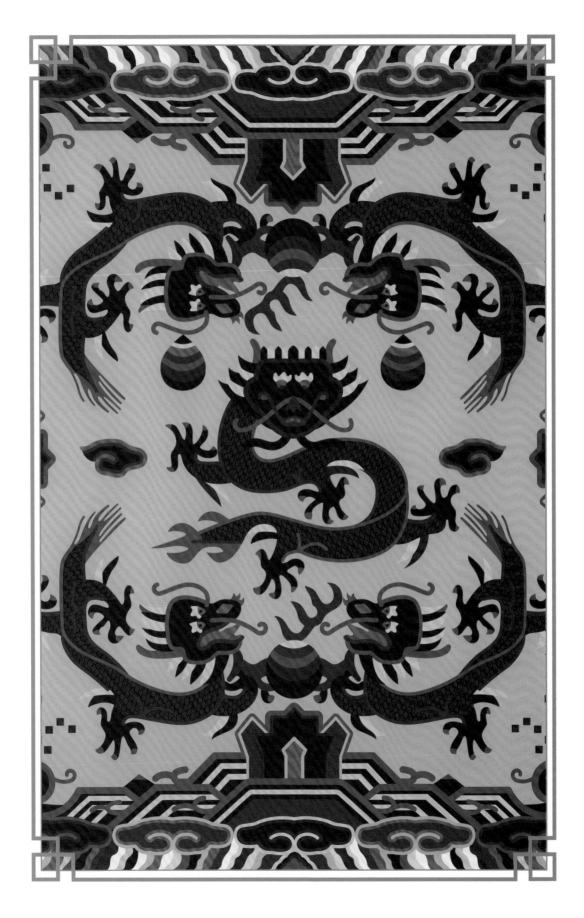

故宮紋樣 — 織毯 — 動物紋樣

157

紫地黃龍平紋牆毯上的龍紋

載　　體：牆毯*

主　　紋：坐龍紋、行龍紋、如意雲紋、海水紋、八吉祥紋

年　　代：清

紋樣介紹：此毯中心飾一坐龍紋，左右分兩排，飾行龍紋，其餘間隙飾如意雲紋。毯下部飾海水紋，海水間飾八吉祥紋。坐龍莊嚴威猛，行龍排列規整，龍紋設金黃色，襯以紫紅色地，展現皇家的奢華、富麗之風。此牆毯應為皇家外出時所用。

*牆毯，又名壁毯、壁衣，主要在冬季使用，具有保暖與裝飾雙重功效。故宮現存大量清代宮廷壁毯，這跟清代皇室與金、元時期有相似的文化背景和生活習慣有關。其中牆毯是在宮殿內牆或蒙古包內使用的，毯高70～290公分，自地面而上懸掛。宮內殿堂高大，冬季的殿內雖然有炭火盆、熏籠等取暖設備，但殿頂高、空間大，難以抵擋寒冷。在殿內設置圍牆毯保暖，是當時禦寒的有效方式之一。

玫瑰粉
C0　M40
Y52　K0

殷紅
C27　M100
Y90　K29

牽牛紫
C49　M100
Y29　K32

海沫綠
C18　M4
Y33　K0

金盞黃
C0　M29
Y95　K0

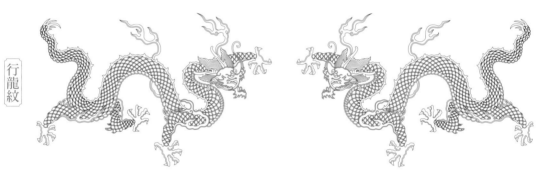

行龍紋

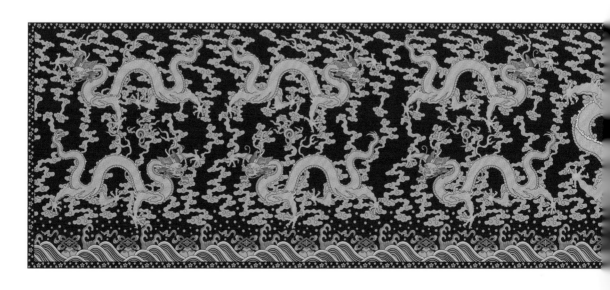

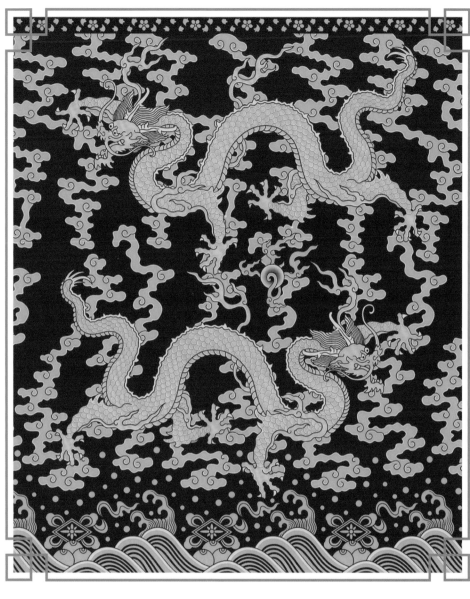

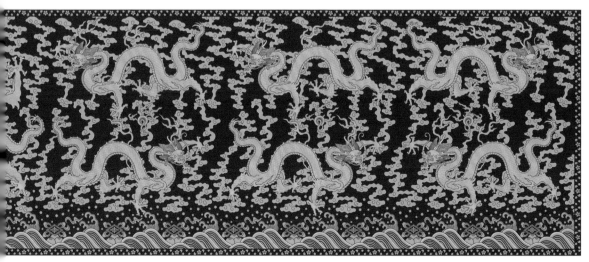

栽絨地毯上的二龍戲珠紋
黃地回紋邊二龍戲珠

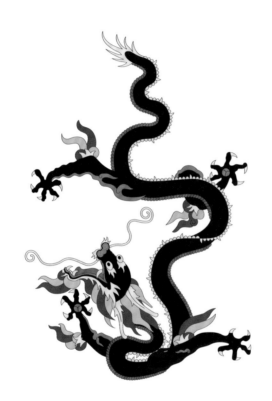

載　　體：地毯

主　　紋：二龍戲珠紋、如意雲紋、卷草紋、回紋

年　　代：清・康熙

紋樣介紹：此毯正中飾二龍戲珠紋，二龍呈Ｓ形構圖，首尾交錯，張牙舞爪，繞火珠而飛，展現皇權之威嚴。二龍戲珠紋旁還飾如意雲紋，下飾海水江崖紋。從內至外，毯心四周飾回紋，最外邊飾卷草紋。此毯設黃為底色，突出搶眼，配以暗龍膽紫加飾，整體對比明暗清晰，風格亮麗，紋樣大氣而自然。此毯應為北京官方所製。

載　　體：地毯

主　　紋：二龍戲珠、如意雲紋、卷草紋

年　　代：清·康熙

紋樣介紹：此毯呈「凹」字形，中間飾二龍戲珠紋，雙龍一藍一黃分布在中心火珠的左右，龍爪朝前作伸手戲珠之勢，在龍紋四周輔以如意雲紋，襯出龍飛翔時的飄逸與地位的高貴。毯心外第一道邊飾卷草紋，此處卷草的波形弧度大，更突出其自然、靈動、富有韻律的特點。此毯的「凹」字形應是為符合實際用途而設計的。

木紅地勾蓮邊二龍戲珠
栽絨地毯上的二龍戲珠紋

野葡萄紫
C91　M84
Y40　K43

蟹螯紅
C18　M80
Y92　K7

精白
C0　M0
Y0　K0

棗紅
C28　M100
Y86　K33

橄欖綠
C67　M63
Y100　K29

蛋殼黃
C0　M32
Y52　K0

淡藏花紅
C0　M43
Y43　K0

漆黑
C0　M0
Y0　K100

四合如意雲紋

滿天星紫
C100 M93
Y21 K5

胭脂紅
C0 M83
Y81 K0

赭石
C27 M96
Y100 K27

豆汁黃
C3 M10
Y31 K0

玫瑰灰
C41 M76
Y64 K65

金色
C13 M22
Y60 K0

桂皮淡棕
C19 M44
Y75 K7

蟹螯紅
C18 M80
Y92 K7

檳榔棕
C14 M69
Y100 K0

暗藍
C100 M84
Y51 K68

載　　體：地毯

主　　紋：正龍紋

輔　　紋：卷草紋、回紋

年　　代：清・雍正

紋樣介紹：此毯中心飾一五爪正龍紋，下飾一火珠紋，此龍口爪大張，神態端莊、嚴肅。從內至外，毯心第一道邊飾藍色回紋，最外邊飾卷草紋。整體紋樣層次分明，具有立體感，遊龍似雲中漫步，雖亦張牙舞爪，但與慣常的怒目賁張不同，反而多了一絲俊雅，亮麗搶眼的橙黃色和莊重的黑色搭配，古典韻味十足。此處紋樣可意作君王一統天下。此毯應為北京官方所製。

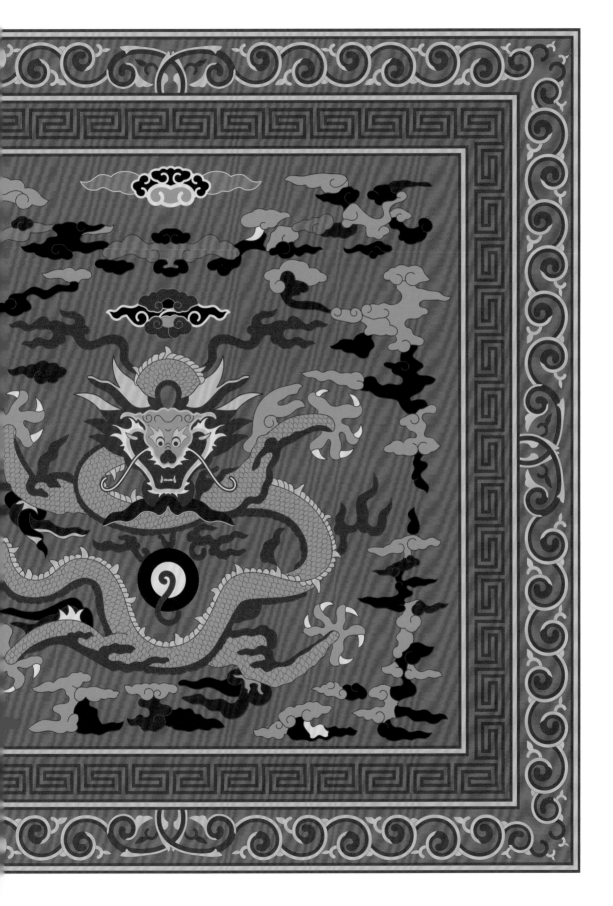

黃地繡龍蝠紋毛呢炕毯上的團龍紋

海天藍
C33　M0
Y14　K0

覆盆子紅
C17　M98
Y100　K8

天藍
C98　M43
Y14　K2

乳白
C4　M5
Y18　K0

晶石紫
C98　M93
Y48　K73

清水藍
C57　M0
Y22　K0

杏黃
C0　M54
Y92　K0

羽扇豆藍
C74　M27
Y16　K2

蕙紫
C56　M72
Y15　K1

松霜綠
C61　M19
Y52　K3

鸚藍
C100　M68
Y32　K20

鳳仙花紅
C0　M69
Y22　K0

胭脂紅
C0　M83
Y81　K0

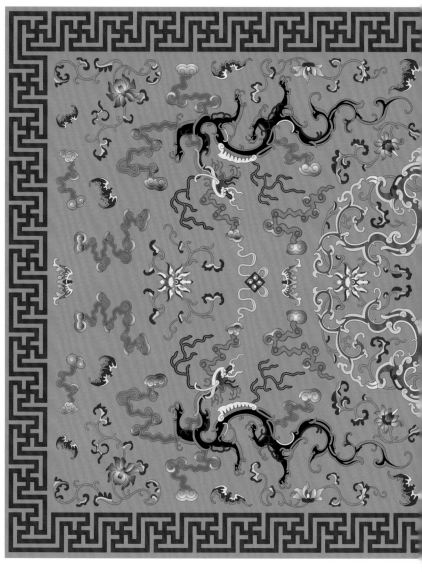

載　　體：炕毯

主　　紋：團龍紋

輔　　紋：纏枝蓮紋、蝙蝠紋、如意雲紋、萬字紋

年　　代：清

紋樣介紹：此毯中心飾一團龍紋，團龍中的龍為坐龍形態。團龍外設一柿蒂形紋樣，內分別飾蟠螭紋、纏枝蓮紋。毯心其餘地方飾卷草龍紋、如意雲紋、蝙蝠紋等。毯心外邊飾藍色萬字紋。整體紋樣勾勒精細、複雜、繁而不亂，尤其是這九個龍紋，屈伸延綿，婉轉迴旋，彷彿飛騰於宇宙間，飄逸生動，卻不失莊嚴，極具藝術裝飾效果。此處紋樣富含皇家對吉祥尊貴、福壽無邊的極致追求。此毯為江南蘇繡工藝所製成，展現出了清代織繡技藝的高超之處。

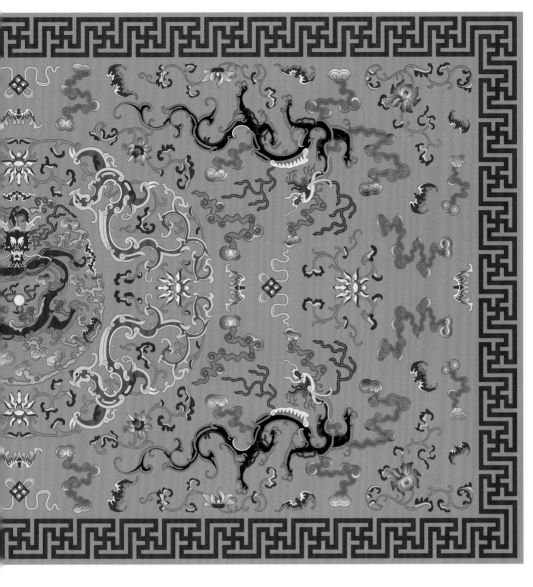

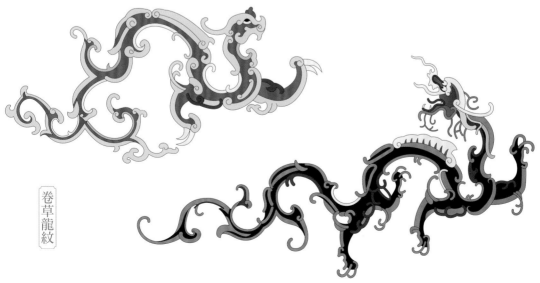

卷草龍紋

栽絨雙獅戲球紋地毯上的雙獅戲球紋

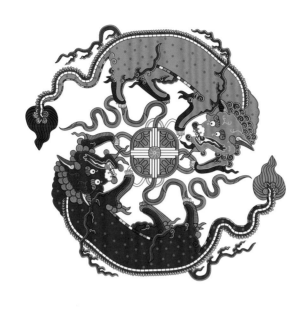

 滿天星紫
C100 M93
Y21 K5

 桂皮淡棕
C19 M44
Y75 K7

 胭脂紅
C0 M83
Y81 K0

 蟹螯紅
C18 M80
Y92 K7

 赭石
C27 M96
Y100 K27

 檳榔棕
C14 M69
Y100 K0

 豆汁黃
C3 M10
Y31 K0

 玫瑰灰
C41 M76
Y64 K65

 金色
C13 M22
Y60 K0

 暗藍
C100 M84
Y51 K68

載　　體：地毯

主　　紋：雙獅戲球紋、四合如意雲紋

輔　　紋：纏枝菊花紋、回紋

年　　代：清・康熙

紋樣介紹：此毯中心飾一開光，內填飾兩頭獅子圍繞繡球戲耍紋樣，旁邊飾四合如意雲紋，開光外也飾四合如意雲紋為角隅紋樣。從內至外，第一道邊飾連續型回紋，第二道邊飾纏枝菊花紋，菊花呈現俯視正面形態，並設四色。明代外交頻繁，獅子在當時被作為瑞獸大量進貢，加上獅子在藏傳佛教中也具有特殊的內涵，以獅子作為紋飾逐漸在中國流傳開來。獅子戲球是典型的吉祥類裝飾紋樣，無論宮廷、民間都偏愛，多意作幸福與吉祥。此毯應為寧夏地區為清宮廷所製。

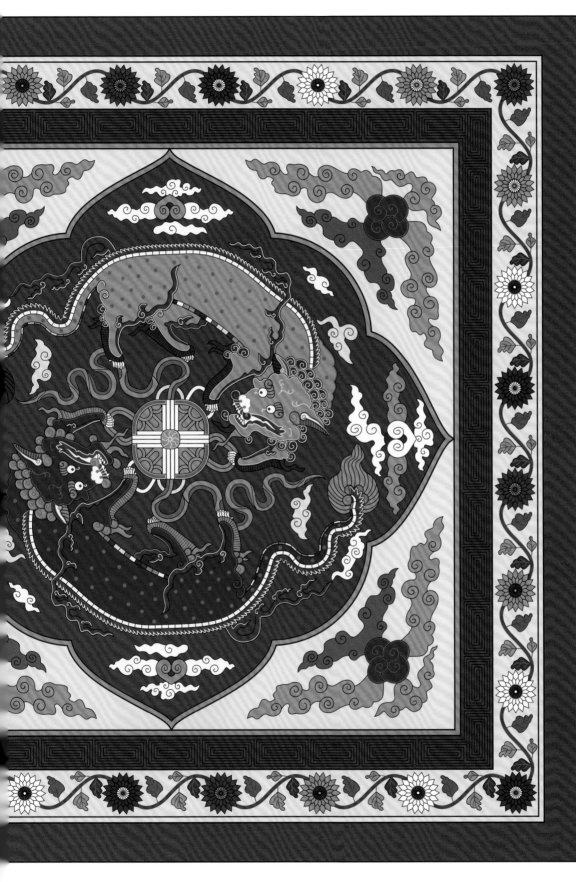

栽絨藍地雲蝠紋地毯上的雲蝠紋

載　　體：地毯

主　　紋：蝙蝠紋、如意雲紋

輔　　紋：聯珠紋

年　　代：清

紋樣介紹：此毯中心飾滿蝙蝠紋飛於雲中，雲紋呈如意雲狀，且飄飛的方向不一致。毯心中部又設一圈如意雲紋環繞成團，內填花卉、蝙蝠紋樣。從內至外，第一道邊飾白色聯珠紋，最外邊飾卷雲紋。整體紋樣以藍、黑為主色調，具有沉穩大氣之風，蝙蝠以紅色點綴，更為醒目。此處紋樣搭配皆為清宮廷流行的吉祥紋樣，紅色的蝙蝠飛於天上，意作洪福齊天。此毯年代為清晚期，不只宮廷，紅蝠、如意雲等紋樣也流行於民間，此毯應為北京民間所製。

宮殿綠
C100 M17
Y92 K5

嫩黃
C19 M9
Y84 K1

牡丹粉紅
C0 M49
Y27 K0

茶褐
C38 M69
Y90 K54

蟹螯紅
C18 M80
Y92 K7

粉白
C1 M7
Y13 K0

虹藍
C99 M44
Y10 K1

深灰藍
C100 M64
Y56 K68

白屈菜綠
C74 M42
Y65 K40

鸚藍
C100 M68
Y32 K20

土黃
C12 M41
Y98 K2

淡咖啡
C27 M69
Y85 K22

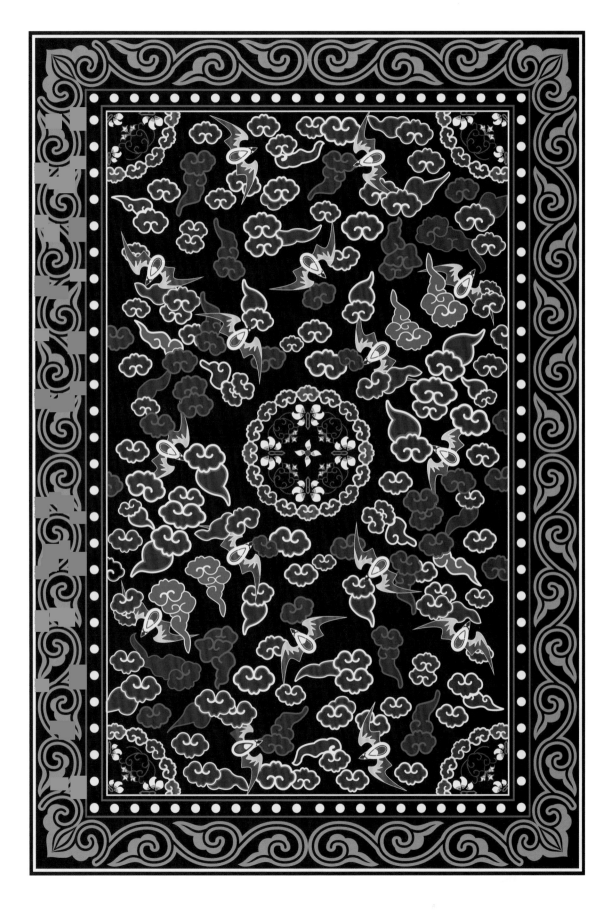

栽絨金地藍色團蝠紋毯上的團蝠紋

載　　體：地毯

主　　紋：團蝠紋、牡丹花紋

輔　　紋：回紋、勾蓮紋

年　　代：清

紋樣介紹：此毯中心主要飾團蝠紋，其間填飾牡丹
紋、花葉紋。從內至外，毯心外第一道邊飾纏枝花卉
紋，第二道寬邊飾勾蓮紋，第三道邊飾回紋，最外邊
飾花卉紋。整體紋樣以金黃、紅、黑色為主色調，紋
樣形態刻畫細緻，為清宮廷內典型的吉祥紋樣，具有
華麗、富貴的特點。此處團蝠紋意作圓滿、多福，牡
丹花紋意作榮華富貴，回紋、勾蓮紋意作吉祥綿綿。

赭石
C27　M96
Y100　K27

榴萼黃
C0　M44
Y84　K0

油綠
C84　M64
Y94　K45

秋波藍
C59　M12
Y19　K0

芒果棕
C25　M80
Y100　K20

鋼青
C100　M82
Y51　K64

酪黃
C2　M16
Y39　K0

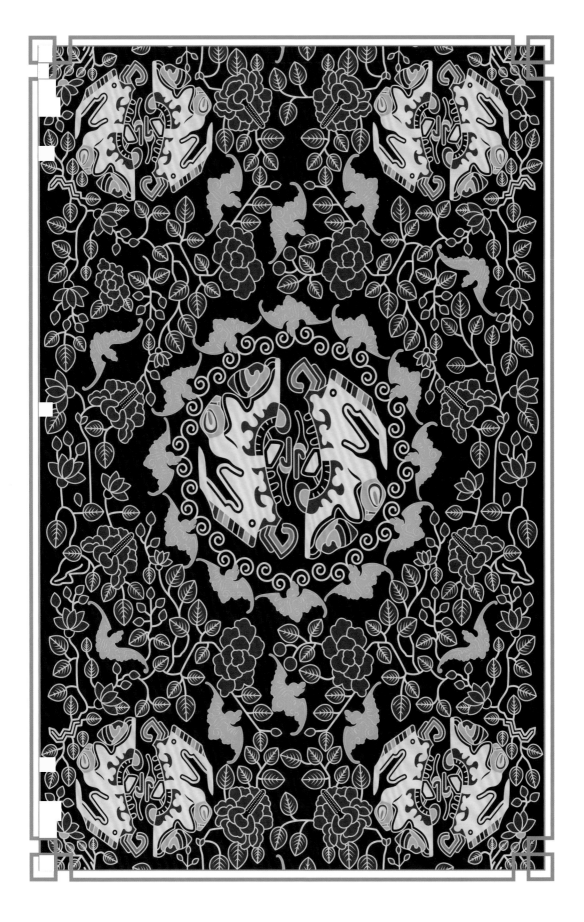

植物紋樣一

紅地萬字梅花紋盤金銀線
栽絨絲毯上的梅花紋

靛青	淺駝色
C100 M60 Y8 K1	C10 M27 Y59 K1

精白	漆黑
C0 M0 Y0 K0	C0 M0 Y0 K100

海王綠	高粱紅
C99 M23 Y70 K10	C11 M93 Y77 K2

載　　體：絲毯

主　　紋：梅花紋、菊花紋、夔龍紋

輔　　紋：團壽字紋、萬字紋

年　　代：清中期

紋樣介紹：此毯以四方連續型龜背錦紋為地，間飾幾何梅花紋，方格內飾萬字紋。毯心中部飾兩條夔龍環繞壽字，四角也分飾夔龍紋，並施以藍色，以白色勾邊，為整幅紋樣畫面增添獨特之處。夔龍紋原是單足的龍紋，於商周青銅器上呈現頗多，清宮廷在許多器物的紋飾上都有明顯的仿古之風，此夔龍紋是在仿古的基礎上演化而成，因而形態更似頭部為龍形，身體、尾、爪都被打散成卷草形的草龍紋。從內至外，毯心外第一道邊飾藤枝紋，第二道邊飾菊花紋、蓮花葉紋。整體紋樣組合搭配，意作福壽康寧。此地毯紋樣結合了新疆地區少數民族地毯風格和中原地區的傳統紋樣，有著豔麗與含蓄兼具的美感。

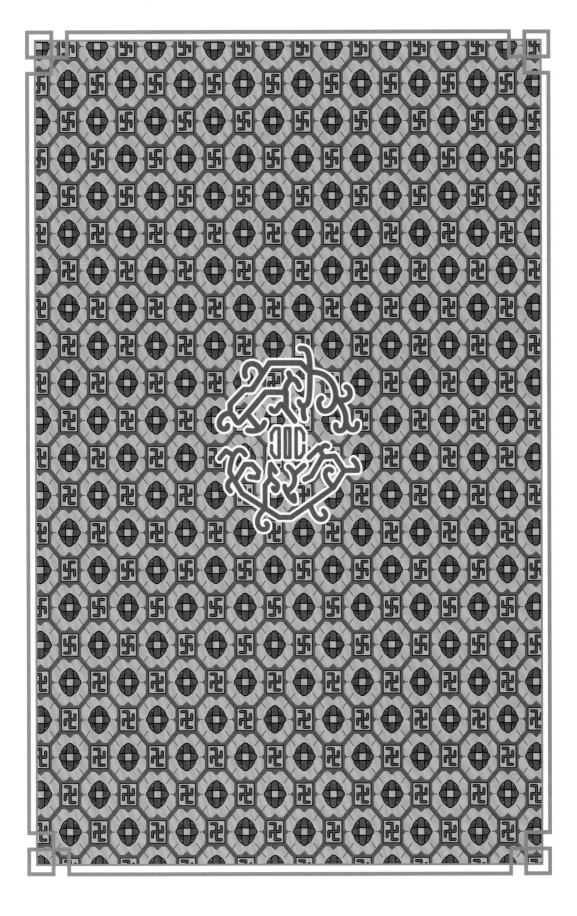

米黃地勾蓮毯上的勾蓮紋
栽絨古銅色藍萬字邊

載　　體：地毯

主　　紋：勾蓮紋

輔　　紋：萬字紋、牡丹花紋

年　　代：清

紋樣介紹：此毯中心飾七個勾蓮紋，其間的枝蔓不斷延長，相互勾連，構成一幅連續不斷的畫面。從內至外，毯心外第一道邊飾萬字紋，最外邊飾梯形連續型抽象牡丹花紋。勾蓮紋的線條流暢，造型端正、精緻，汲取了清代瓷器上勾蓮紋的裝飾精華。萬字紋與牡丹花紋皆以黑色為地，更突出紋樣的鮮亮。此毯應為寧夏地區所製。

漆黑
C0　M0
Y0　K100

肉色
C0　M32
Y52　K0

杏黃
C0　M54
Y92　K0

落霞紅
C4　M82
Y99　K0

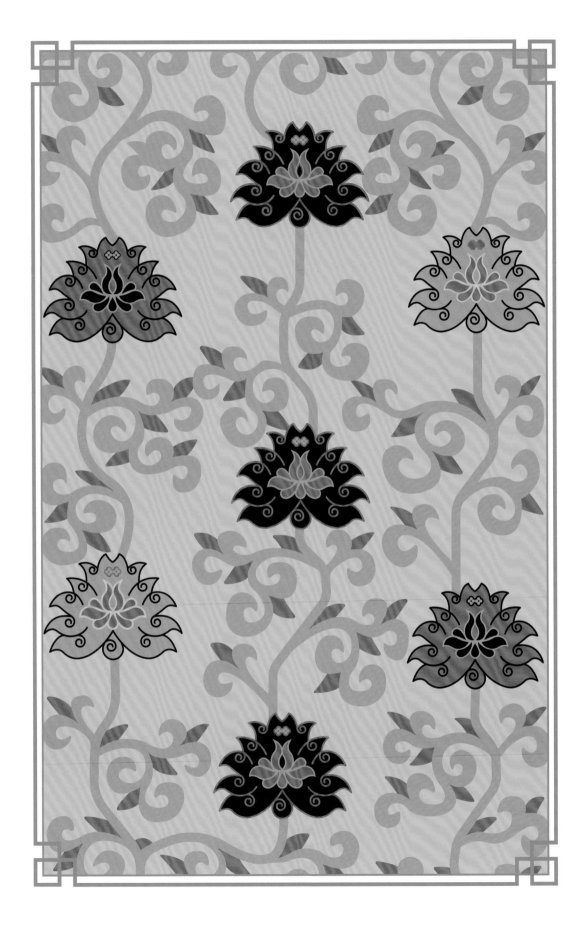

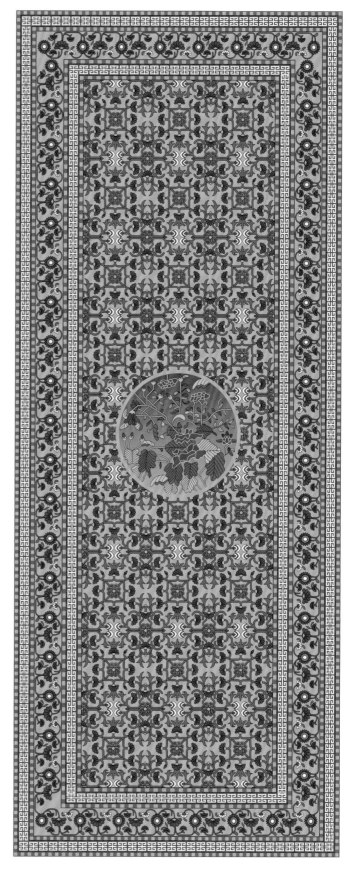

金線地回紋邊牡丹花紋
栽絨花毯上的牡丹花紋

蒿黃
C14　M22
Y85　K2

高粱紅
C11　M93
Y77　K2

漆黑
C0　M0
Y0　K100

淺駝色
C10　M27
Y59　K1

精白
C0　M0
Y0　K0

淡藍灰
C70　M38
Y36　K18

槐花黃綠
C28　M6
Y66　K0

載　　體：地毯

主　　紋：牡丹紋、蓮花紋、石榴
　　　　　花紋

輔　　紋：菊花紋、回紋

年　　代：清・乾隆

紋樣介紹：此毯中部飾四方連續型牡丹花、菊花、石榴花紋，花卉部分施以紅色，花葉部分施以藍色。毯的中心部分還設一開光，內填飾盛開的牡丹花紋，並用深淺不一的綠葉陪襯，手法寫實，與開光外的抽象花卉形成對比，突出「花王」的地位與氣質。從內至外，毯心外第一道與第三道寬邊飾紅白色回紋，第二道寬邊飾二方連續型菊花枝葉紋。整體紋樣設色豐富，層次鮮明，新疆與中原的織繡風格融為一體，具有較強的裝飾效果。此毯應為新疆地區所製。

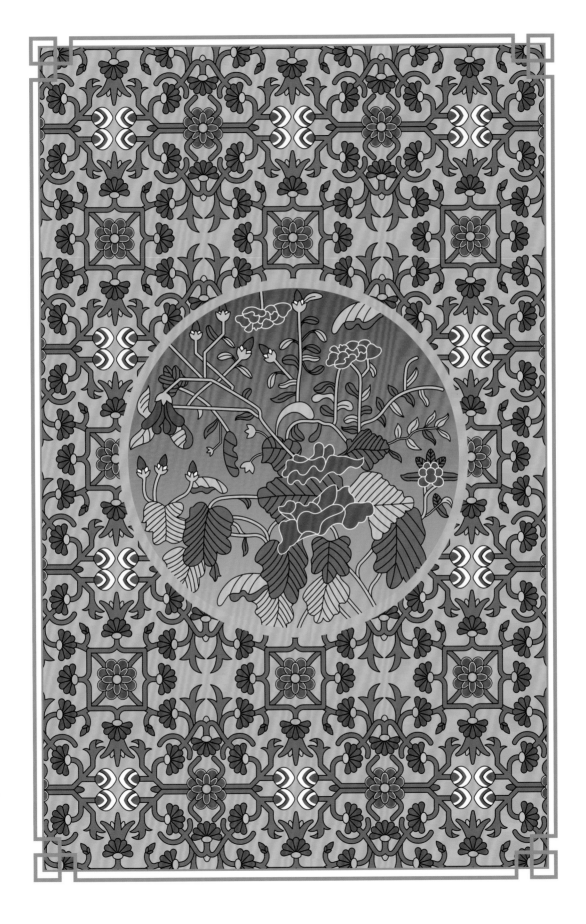

銀線邊金線地石榴花紋
栽絨地毯上的石榴花紋

載　　體：地毯

主　　紋：石榴花紋

年　　代：清中期

紋樣介紹：此毯中心飾滿四方連續型石榴花葉紋，並
施以紅、藍色相間，整體飽滿而沉穩。從內至外，第
四道邊同樣飾連續型石榴花紋，其餘邊飾不同類型的
幾何紋樣。石榴花紋在新疆維吾爾族中有著不同的含
義，多象徵女性之美。此毯共設七道邊，在伊斯蘭教
中數字七有著神聖而特殊的含義。此毯應為新疆地區
所製。

橘橙
C0　M62
Y88　K0

山梗紫
C74　M64
Y14　K1

覆盆子紅
C17　M98
Y100　K8

精白
C0　M0
Y0　K0

漆黑
C0　M0
Y0　K100

淺駝色
C10　M27
Y59　K1

滿天星紫
C100 M93
Y21　K5

明灰
C52　M28
Y42　K10

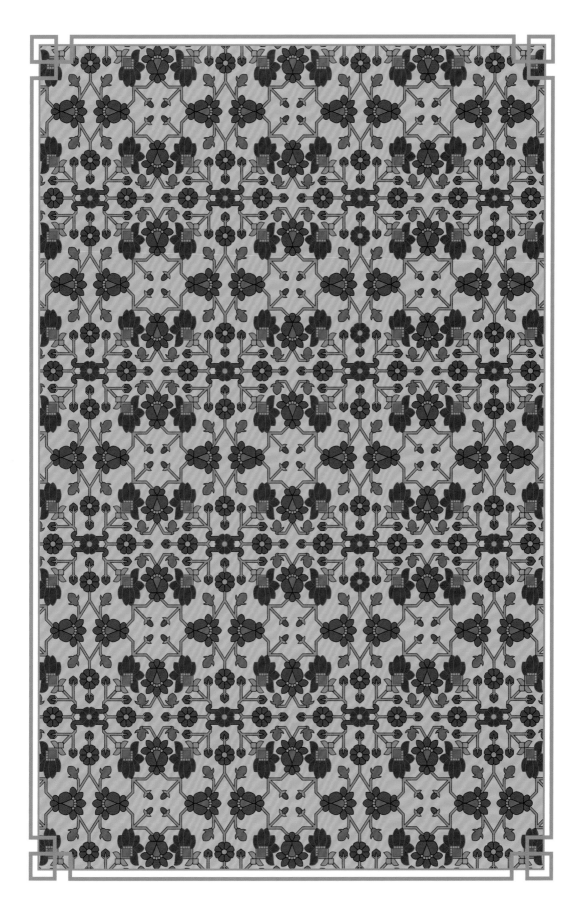

紅地錦邊五枝花
栽絨地毯上的五枝花紋

載　　體：地毯

主　　紋：五枝花紋

輔　　紋：石榴花葉紋、菱形紋

年　　代：清中期

紋樣介紹：此毯中心飾滿大小不一的五枝花葉紋，此
處五枝花紋多由四瓣組成，也有小花型的由八瓣組
成，分別施以黃、白、藍色等亮色，枝葉施以深綠
色，整體花卉紋樣似小圓球般活潑跳動。由內至外，
毯心外第一道邊及最外邊四周飾石榴花葉紋，並分別
襯以不同底色；第二道寬邊飾斜菱形紋。整體紋樣布
局錯落有致，將植物花卉紋樣進一步抽象化處理，更
突出地方織毯的藝術特色。此毯應為新疆地區所製。

精白
C0　M0
Y0　K0

瓦松綠
C66　M29
Y58　K12

鵝血石紅
C19　M89
Y85　K9

鵝掌萄
C0　M35
Y89　K0

漆黑
C0　M0
Y0　K100

野葡萄紫
C91　M84
Y40　K43

茉莉藍
C4　M13
Y67　K0

金銀線地纏枝花紋
栽絨地毯上的花卉紋

載　　體：地毯

主　　紋：棕櫚葉紋、百合花紋

輔　　紋：花卉紋

年　　代：清‧乾隆

紋樣介紹：此毯中心以十字為構架，飾以棕櫚葉紋、
百合花紋和其他花卉紋，構成四方連續型紋樣。從內
至外，毯心外第一道與最外一道寬邊飾纏枝花紋，第
二道寬邊飾連續型纏枝蓮紋。整體紋樣精美玄妙，設
色飽滿和諧，帶有明顯的新疆民族風格。此毯應為新
疆地區所製。

玉粉紅
C3　M38
Y39　K0

暗紫苑紅
C27　M98
Y79　K30

醉瓜肉
C4　M57
Y82　K1

淡玫瑰灰
C21　M43
Y43　K9

星藍
C53　M19
Y15　K1

鋼青
C100　M82
Y51　K64

精白
C0　M0
Y0　K0

烘花蔥綠
C28　M6
Y66　K0

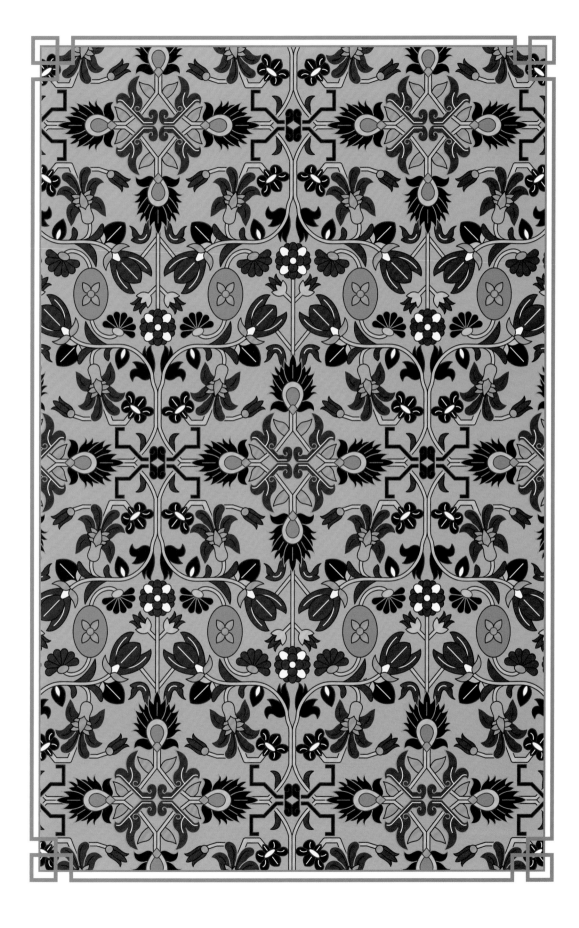

紅地海棠開光花卉紋盤金銀線

栽絨地毯上的花卉紋

載　　體：地毯

主　　紋：石榴花葉紋、康乃馨紋

年　　代：清・康熙

紋樣介紹：此毯中心設連續型海棠式開光，開光內以十字為骨架，飾以石榴花紋及其他花葉紋。從內至外，毯心外第一道邊和最外邊飾幾何式花葉紋，第二道寬邊飾連續型花卉紋。整體紋樣設計充分汲取伊斯蘭紋樣風格的精華，植物紋樣不以寫實處理，而是使用抽象的幾何紋呈現，使整體紋樣抽象、密集、連貫、富有變化。此毯應為新疆地區所製。

晶石紫
C98　M93
Y48　K73

瓦松綠
C66　M29
Y58　K12

橘橙
C0　M62
Y88　K0

楓葉紅
C10　M96
Y82　K2

菊扇黃
C3　M17
Y69　K0

湖水藍
C43　M4
Y16　K0

淡肉色
C1　M15
Y38　K0

蘋果紅
C0　M77
Y69　K0

黃地萬字邊花卉紋
栽絨地毯上的花葉紋

載　　體：地毯

主　　紋：花葉紋

輔　　紋：如意紋、「Ｓ」形回紋

年　　代：清・乾隆

紋樣介紹：此毯中心飾花葉紋構成四方連續型紋樣，其中葉子部分以深綠色勾線，內飾深紅色，襯托中心的花卉。從內至外，第一道細邊飾「Ｓ」形回紋，第二道邊與最外邊飾粉色如意紋，第三道邊較粗，飾向內旋型回紋。整體紋樣細緻精密，布局和諧。此地毯應為新疆地區編織。

精白
C0　M0
Y0　K0

漆黑
C0　M0
Y0　K100

軟木黃
C7　M45
Y82　K1

粉團花紅
C0　M52
Y18　K0

棗紅
C28　M100
Y90　K33

青礬綠
C96　M12
Y66　K2

芋紫
C44　M85
Y24　K10

栽絨金銀線邊地蓮枝
地毯上的花卉紋

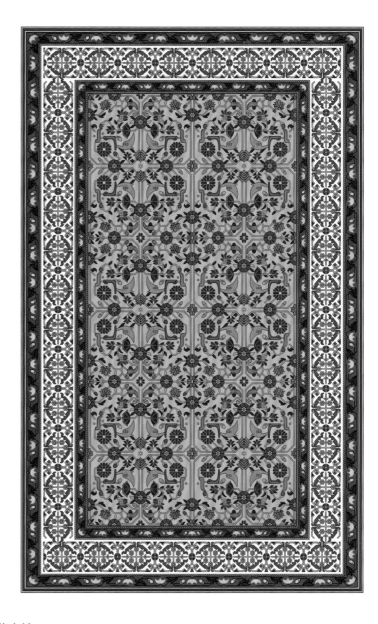

載　　體：地毯

主　　紋：串枝花卉紋、委角花卉紋

年　　代：清中期

紋樣介紹：此毯中心以不同造型的花卉紋搭建骨架，構
成連續型紋樣。從內到外，毯心外第一道邊與最外邊飾
同樣的連續型串枝花卉紋，第二道寬邊飾委角花卉紋。
委角指方形直角邊向內收縮，形成一個小拐角。委角花
卉紋為幾何骨架構成的整體花紋。此毯中委角花卉紋的
骨架是以斜八角的結構形成的，此紋樣是明代器物造型
上常用的架構。此地毯整體風格繁縟而精巧，具有強烈
的少數民族風格，應為新疆地區所製。

星藍
C53　M19
Y15　K1

法螺紅
C0　M62
Y66　K0

品紅
C0　M86
Y30　K0

芒果黃
C15　M20
Y66　K2

葵扇黃
C3　M17
Y69　K0

滿天星紫
C100 M93
Y21　K5

尖晶玉紅
C5　M96
Y73　K1

精白
C0　M0
Y0　K0

漆黑
C0　M0
Y0　K100

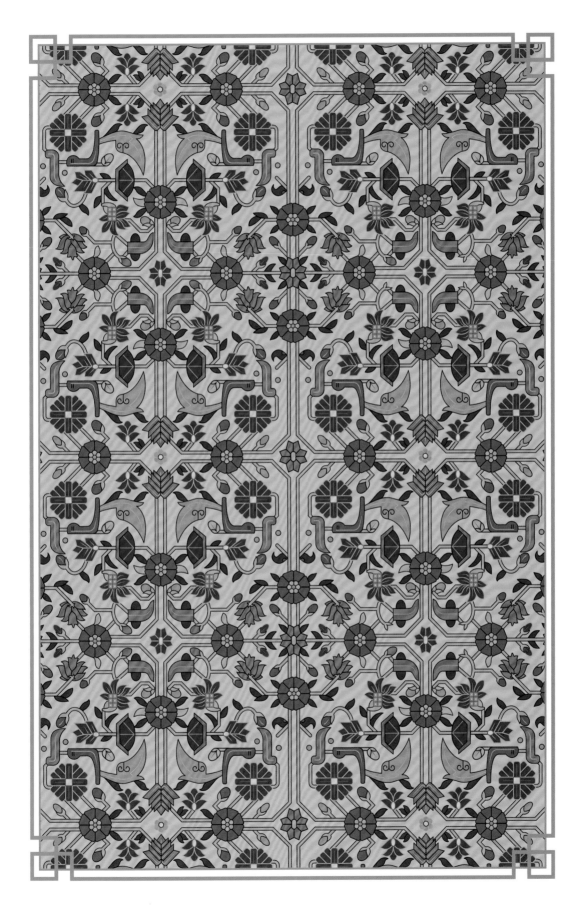

銀線邊金線心花卉紋
栽絨地毯上的花卉紋

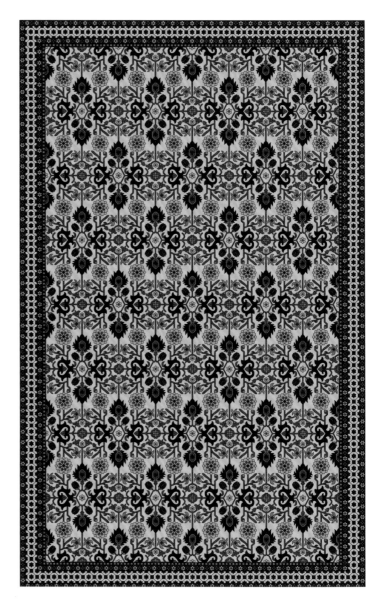

載　　體：地毯

主　　紋：石榴花紋、鬱金香紋

輔　　紋：菊花紋、錦紋、如意紋

年　　代：清中期

紋樣介紹：此毯中心紋樣以「米」字構架，上下飾石榴花紋，左右飾如意紋，其餘方位飾小朵鬱金香紋，中間空隙處填小朵花卉紋，以此為單位，構成四方連續樣式。此外，單位間隙還飾大朵菊花紋和枝葉連接。從內而外，毯心外第一道邊飾紅黑色方格紋，第二道邊和最外邊飾小朵花卉紋，第三道邊飾連續型錦花紋。整體紋樣結構繁多而細密，淺色和深色搭配平衡畫面，精美而不浮誇。石榴花紋是新疆地區最為常見的紋飾之一，此毯為新疆地區所製。

葡萄醬紫
C35　M100
Y80　K54

鸚藍
C100 M68
Y32　K20

瓜瓤粉
C0　　M27
Y51　K0

牡丹粉紅
C0　　M49
Y27　K0

暗藍
C100 M84
Y51　K68

蜻蜓紅
C0　　M81
Y84　K0

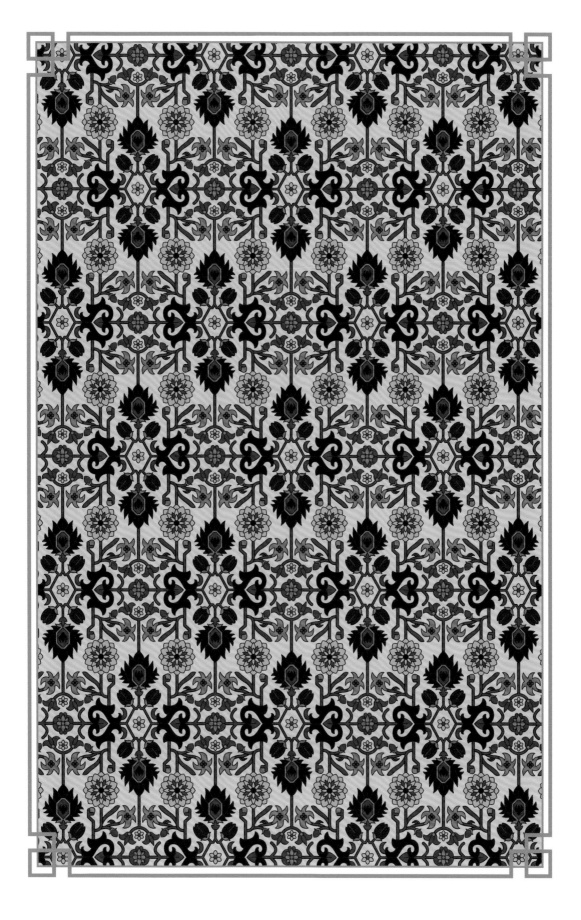

新疆栽絨銀線邊金線地花卉

地毯上的花卉紋

載　　體：地毯

主　　紋：石榴花紋

年　　代：清

紋樣介紹：此毯主要以石榴花紋構成連續型紋樣，石榴
花紋分飾地毯的四個部分，並分別施以黃、藍、白、橙
顏色為地，襯托出石榴花枝葉繁密、精細的美感。石榴
花紋與石榴紋都為新疆地區少數民族的傳統裝飾，在當
地多習慣用在織毯、毛氈上，無論是樣式還是寓意都與
中原地區差異較大。此毯應為新疆地區所製。

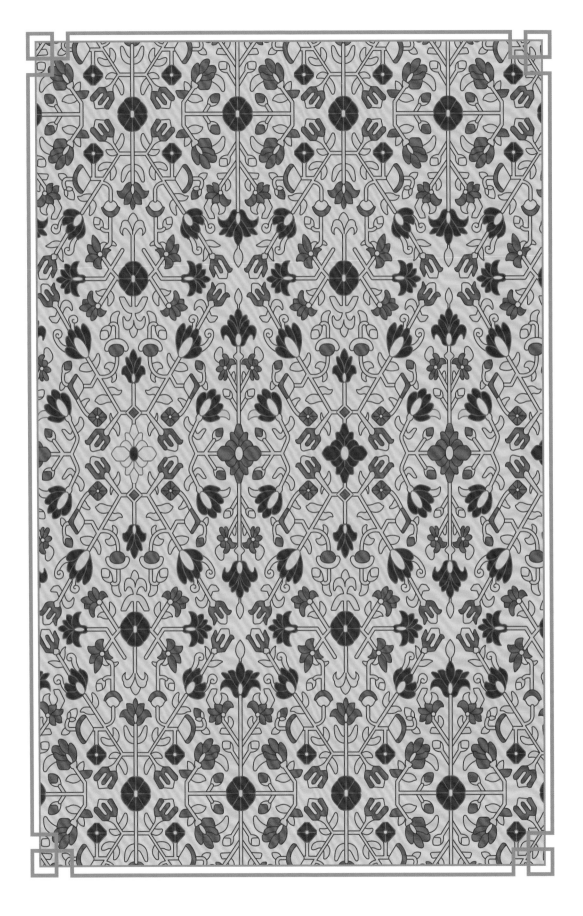

其他紋樣 一

五彩牡丹邊錦花紋栽絨地毯上的錦花紋

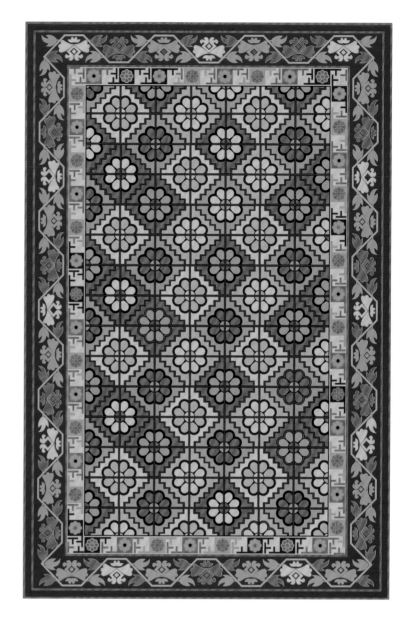

載　　體：地毯

主　　紋：方格錦紋、萬字紋

輔　　紋：牡丹花紋

年　　代：清早期

紋樣介紹：此毯中心飾方格錦鋸齒邊斜方格錦紋為地，構成四方
連續樣式，方格錦紋以粗黑線描邊，設深、淺色調交替。從內而
外，毯心外第一道邊飾變形萬字紋，萬字紋中心設一方格，內填
飾朵花紋。最外邊應為簡化後的纏枝牡丹紋，並以黑色為地，形
成強烈對比。整體紋樣濃郁、明麗，紋樣的排列與設色融入少數
民族風格。此處，方格錦紋上設花卉紋，意作錦上添花。此毯應
為寧夏地區所製。

漆黑
C0　M0
Y0　K100

沙石黃
C7　M32
Y78　K1

肉色
C0　M32
Y52　K0

落霞紅
C4　M82
Y99　K0

杏黃
C0　M54
Y92　K0

紅地錦花紋裁絨地毯上的錦花紋

載　　體：地毯

主　　紋：方格錦紋、四合如意紋

輔　　紋：梅花紋、柿蒂紋、牡丹花紋

年　　代：清早期

紋樣介紹：此毯中心飾方格錦紋為地，方格內以柿蒂紋為框架，內填飾典型四合如意紋，毯心紋樣構成四方連續樣式。從內至外，第一道邊飾牡丹花紋，第二道邊內鋪滿梅花方格錦紋，最外邊設黑色素邊。整體紋樣設色鮮麗、飽滿，紋樣布局繁密、工整、和諧，具有層次變化。如意紋、柿蒂紋、牡丹紋、梅花紋搭配，可意作安富尊榮、事事如意。此毯應為寧夏地區所製。

淡玉粉紅
C2　M31
Y31　K0

象牙黃
C5　M19
Y50　K0

暗藍
C100　M84
Y51　K68

玳瑁黃
C10　M41
Y72　K1

遠天藍
C25　M6
Y10　K0

滿天星紫
C100　M93
Y21　K5

殷紅
C27　M100
Y90　K29

精白
C0　M0
Y0　K0

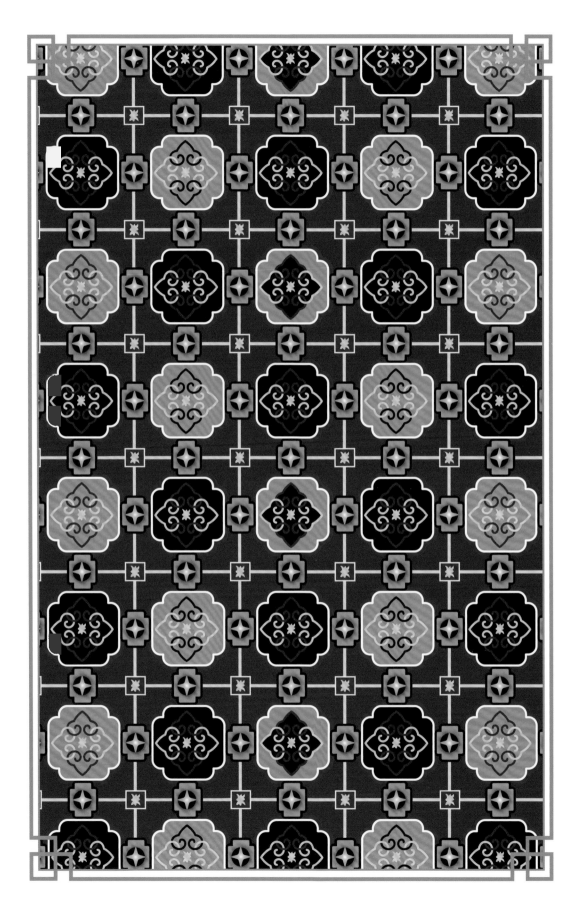

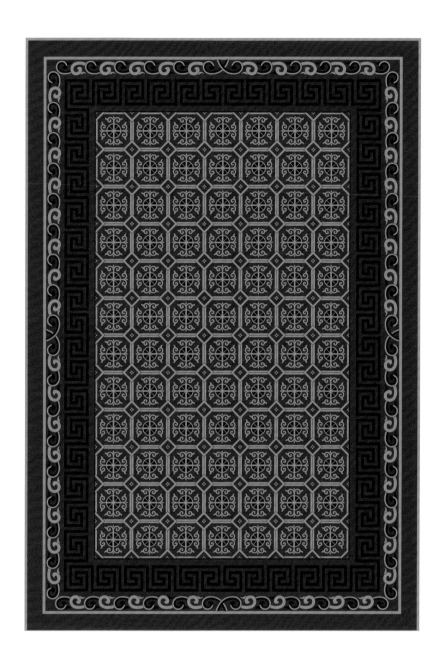

載　　體：地毯

主　　紋：卷草紋、花葉紋、四合如意紋

輔　　紋：回紋

年　　代：明

紋樣介紹：此毯中心飾方格錦紋為地，錦地主方格內飾四方連續型變形四合如意花葉紋。此四合如意花葉紋以八瓣花為中心，向上下左右方向垂直延伸構成卷草如意紋。從內至外，毯心外第一道邊飾回紋，第二道邊飾卷草紋。整體紋樣意作如意、吉祥。此毯紋樣風格沉穩大氣，為明代宮毯流行樣式。

暗藍
C100 M84
Y51 K68

赭石
C27 M96
Y100 K27

晨曦紅
C0 M58
Y67 K0

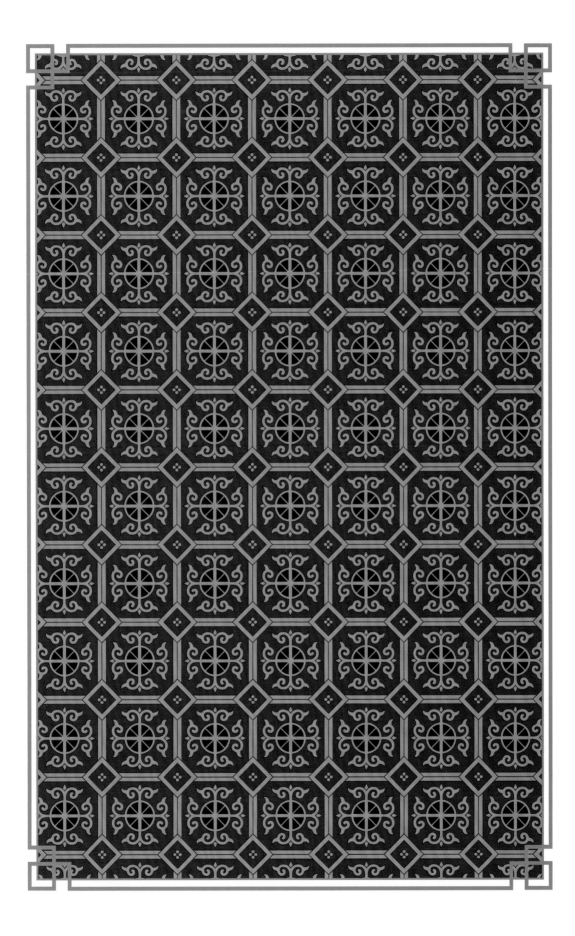

黃地斜方格梅花紋栽絨地毯上的錦花紋

載　　體：地毯

主　　紋：方格錦紋、梅花紋、聯珠紋

年　　代：清・康熙

紋樣介紹：此地毯中部以方格錦紋為地，方格內飾梅花紋，且每一瓣層都用不同顏色勾邊，並施以不同色彩，各單位間設跳色效果，具有豐富的色彩變化。從內而外，毯心外第一道邊飾藍黑色聯珠紋，第二道邊飾花卉紋。整體紋樣布局繁而不亂，花型及花色典雅華麗，是典型的清宮廷紋飾風格。

隱紅灰
C26　M43
Y26　K6

野葡萄紫
C91　M84
Y40　K43

淡豆沙
C28　M83
Y92　K28

精白
C0　M0
Y0　K0

山梗紫
C74　M64
Y14　K1

淩霄橘黃
C0　M23
Y59　K0

杏黃地藍方格錦紋圓形栽絨地毯上的方格錦紋

載　　體：地毯

主　　紋：幾何錦紋、方格紋

年　　代：清

紋樣介紹：此地毯以圓為外形，內滿飾方格為地的幾何錦紋。整
體幾何紋樣相互交織，布局繁密，藍黑色箭頭樣式增添更強烈的
幾何秩序感，融入少數民族的紋樣風格，具有極強裝飾性。此地
毯應為寧夏地區所製。

酪黃
C2　M16
Y39　K0

燕頷藍
C100 M86
Y54　K78

淡栗棕
C34 M82
Y85　K47

晴山藍
C55 M20
Y18　K1

故宮紋樣 ― 織毯 ― 其他紋樣

207

乳白地藍團萬字紋栽絨地毯上的萬字團花紋

載　　體：地毯

主　　紋：團花紋、萬字紋

年　　代：清中期

紋樣介紹：此毯中飾十三個藍白團花紋，團花中心構造九宮格方形，內填飾萬字紋與花卉紋。最外邊四周同樣飾萬字紋作輔助紋樣。此處團花萬字紋意作和氣致祥、子孫萬代。整體團花紋排布錯落有致，其餘留白，風格乾淨俐落，似乎能窺見北方民族風格的蹤影，是清宮地毯中少見的裝飾風格。此毯應為清代宮廷內部所製。

精白
C0　M0
Y0　K0

滿天星紫
C100 M93
Y21　K5

遠山紫
C23　M18
Y12　K1

漆黑
C0　M0
Y0　K100

紫地藍花栽絨地毯上的四合如意雲紋

載　　體：地毯

主　　紋：四合如意雲紋、石榴紋

年　　代：清

紋樣介紹：此地毯上飾滿連續型四合如意雲紋，旁邊
飾石榴紋進行連接組合。從紋樣本身來看，四合如意
雲紋是清軍入主中原後流行使用的紋樣，而石榴紋屬
古代中國與其他國家對外交往中傳入新疆地區的紋
樣。整體紋樣線條流暢，緊密交錯，具有繁複之美，
是異域與中原風格的結合。此處四合如意雲紋意作吉
祥圓滿，石榴紋意作子孫興旺。

暗紫苑紅
C27　M98
Y79　K30

醉瓜肉
C4　M57
Y82　K1

玉粉紅
C3　M38
Y39　K0

鋼青
C100　M82
Y51　K64

星藍
C53　M19
Y15　K1

淡玫瑰灰
C21　M43
Y43　K9

精白
C0　M0
Y0　K0

槲花黃綠
C28　M6
Y66　K0

載　　體：地毯

主　　紋：四合如意雲紋、小朵花紋

輔　　紋：回紋

年　　代：清早期

紋樣介紹：此毯內部飾四合如意雲紋、小朵花紋，兩者呈縱向迴
圈，且交錯排列。地毯外邊緣還飾回紋包圍四周。整體紋樣以
藍、黃、紅、黑設色，風格簡約、明快，給人柔和、舒適之感。
此處紋樣可意作祥瑞延綿，是清宮廷流行使用的紋飾。此毯應為
內蒙古地區所製。

漆黑
C0　M0
Y0　K100

草灰綠
C38　M38
Y76　K24

赭石
C27　M96
Y100　K27

甘草黃
C1　M31
Y79　K0

寶藍色
C100　M87
Y0　K0

檳榔棕
C14　M69
Y100　K0

故宮紋樣

——琺瑯器——

　　琺瑯器是一種將各類礦物質和金屬氧化物的混合裝飾材料，填嵌或繪製於金屬、瓷器胎體上，經乾燥、燒成等製作步驟後所得的複合性工藝品。依據不同的工藝過程，琺瑯器可分為掐絲琺瑯器（或稱景泰藍）、鏨胎琺瑯器、畫琺瑯器和透明琺瑯器等品種。琺瑯工藝品色澤華美豔麗，經久防鏽，深受當時的達官貴人喜愛，在後世也極富收藏價值。

　　琺瑯器上的紋樣受材質的影響，配色鮮豔，題材喜慶。琺瑯器上的紋樣主要有龍紋、獅紋、蝴蝶紋、蝙蝠紋、飛禽紋、花卉紋等，器物的用途不同，上面的紋樣也有所不同。比如花籃上使用花卉紋，魚缸上使用荷塘白鷺紋，脂粉或首飾盒使用蝴蝶紋，以及各種仿生設計，不僅展現了精湛的工藝，還增添了一絲自然野趣。獸面紋在商周時期的青銅器中具有崇拜的特殊意義，而清代在食具與酒器上仿古沿用的獸面紋，其意義更多偏向裝飾設計。琺瑯器既是工藝品，對於當時的人來說又是實用品；紋樣則是日常生活中的點綴，寄託著使用者的美好祝願。一般的日常用具上，多是蝙蝠紋、蝴蝶紋、如意紋、八吉祥紋等有長壽、添福寓意的紋樣。

景泰款掐絲琺瑯雙龍戲珠菊瓣
口盤上的雙龍戲珠紋

載　　體：口盤

主　　紋：雙龍戲珠紋

輔　　紋：八吉祥紋、纏枝菊花紋

年　　代：明·萬曆

紋樣介紹：此掐絲琺瑯口盤中心圓內飾雙龍戲珠紋，黃龍在左，紅龍在右，所戲的球位於盤心，紋樣的構圖與器型完美契合。雙龍戲珠紋間飾如意雲紋，外邊飾八吉祥紋，盤邊飾纏枝菊花紋，盤外形設為菊瓣形。整體紋樣設色以黃、紅、藍、白為主，是掐絲琺瑯器上常用的配色，明萬曆時期的掐絲琺瑯器設色多飽滿、豔麗，對比強烈。此雙龍戲珠紋樣題材延續前朝，意作權威、富貴，當屬祥瑞之首。

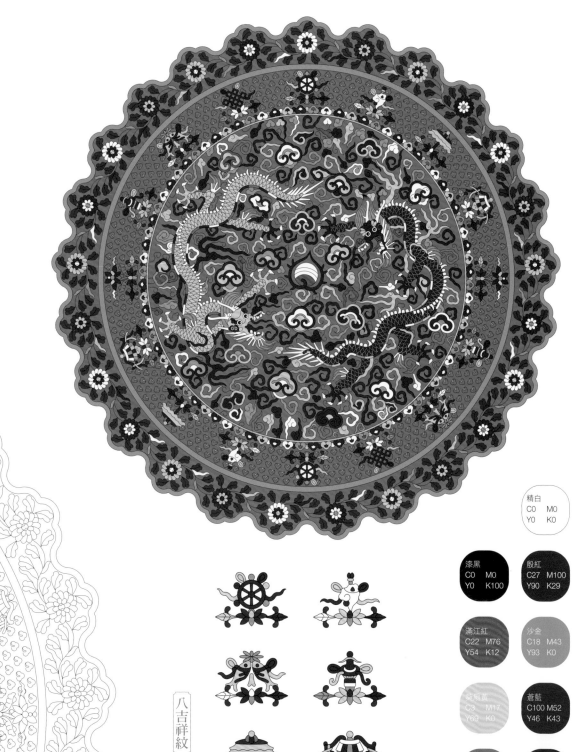

八吉祥紋

精白
C0　M0
Y0　K0

漆黑
C0　M0
Y0　K100

殷紅
C27　M100
Y90　K29

滿江紅
C22　M76
Y54　K12

沙金
C18　M43
Y93　K0

葵扇黃
C3　M17
Y60　K0

蒼藍
C100　M52
Y46　K43

瓦松綠
C66　M29
Y58　K12

滿天星紫
C100　M93
Y21　K5

閃藍
C64　M18
Y32　K2

釉藍
C96　M34
Y18　K4

掐絲琺瑯海水雲龍紋筆架上的海水龍紋

載　　體：筆架

主　　紋：龍紋、海水紋

輔　　紋：萬字紋

年　　代：清・乾隆

紋樣介紹：此掐絲琺瑯海水雲龍紋筆架，外壁左右各飾一條相對的五爪龍紋，龍紋髮鬃飄逸，牙口大張，五爪尖銳而有力，飛馳於洶湧壯闊的海水之上。兩條龍紋中間還飾一攜有飄帶的萬字紋，周圍間飾彩色四合如意雲紋。整體紋樣風格與該琺瑯器的器型特點相結合，筆架外形上打造的山峰，與雙龍、海水形成中國傳統藝術中的對稱之美，展現氣勢浩蕩、博大的特點。筆架的底座還設銅鍍金鏨工藝，整體突顯乾隆時期皇家風格的富貴與氣派。

金色
C13　M22
Y60　K0

深海紫

茨食白
C13　M10
Y9　K0

紺色
C96　M88
Y38　K4

豆蔻紫
C31　M71
Y15　K1

赤金
C9　M31
Y78　K0

古銅褐
C37　M74
Y96　K55

湛藍
C100　M90
Y54　K29

胭脂
C44　M96
Y84　K10

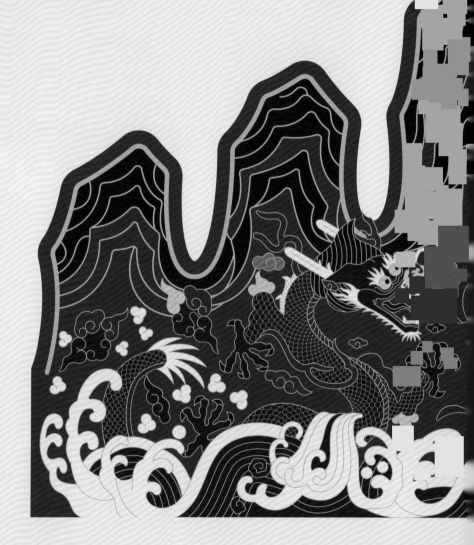

萬字紋

龍紋

康熙款掐絲琺瑯夔龍紋暖硯盒上的夔龍紋

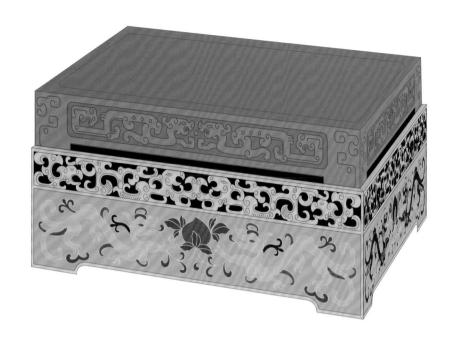

載　　體：硯盒

主　　紋：夔龍紋

年　　代：清・康熙

紋樣介紹：此硯盒紋樣分飾上下兩部分，上為硯石，下為硯盒。硯石部分四面飾左右相對的夔龍紋，四個轉角處飾獸面紋。硯盒部分口部以鏨花工藝飾夔龍紋，掐絲琺瑯盒體部分飾兩條夔龍捧一大壽桃，可意作福壽同在。《山海經》載：「狀如牛，蒼身而無角，一足，出入水則必有風雨，其光如日月，其聲如雷，其名曰夔。」夔龍紋是龍紋的一種，從《山海經》的記載可以看出，夔龍擔任著水神一類的角色，有祈求風調雨順、吉祥平安之意。夔龍紋在商周時期就已十分流行，通常出現在青銅器上象徵著神權與王權。明清掀起仿古風潮，夔龍紋又重新流行於瓷器、琺瑯器上。

漆黑
C0　M0
Y0　K100

野葡萄紫
C91　M84
Y40　K43

千歲茶
C76　M58
Y85　K24

明灰
C52　M28
Y42　K10

淡綠灰
C63　M31
Y50　K14

沙綠
C90　M60
Y63　K15

滿江紅
C22　M76
Y54　K12

秋波藍
C59　M12
Y19　K0

莢蒾藕
C3　M17
Y69　K0

琉璃黃
C6　M20
Y92　K1

夔龍紋

乾隆款掐絲琺瑯雲龍紋
硯盒上的雲龍紋

淡膩黃
C1　M19
Y66　K0

羽扇豆藍
C74　M27
Y16　K2

深海綠
C98　M46
Y73　K63

精白
C0　M0
Y0　K0

殷紅
C27　M100
Y90　K29

海濤藍
C100 M67
Y16　K3

野薔薇紅
C0　M53
Y59　K0

寶藍色
C100 M87
Y0　K0

載　　體：硯匣

主　　紋：雲龍紋

輔　　紋：海水江崖紋、纏枝蓮紋

年　　代：清・乾隆

紋樣介紹：此掐絲琺瑯上飾龍紋一條，為坐龍形態，龍以屈身之態正視前方，通體綠色，線條清晰，以紅色、白色為邊描繪，頗具威嚴；其周圍飾滿各色如意雲紋，下飾海水江崖紋，同樣以綠色為主，海水洶湧噴薄而出，襯托龍紋於海水之上、騰雲天地間之氣勢。其紋樣上邊以纏枝蓮紋作為輔助紋樣裝飾。此件琺瑯器的紋飾採用深海綠、殷紅、羽扇豆藍等顏色，設色豐富獨特，龍紋的刻畫也十分精細，表情栩栩如生，技法成熟。此類題材在乾隆年間已逐漸形成樣式化的風格形態，原多用於皇帝服飾或貼身之物的坐龍紋，後來也逐漸可見於琺瑯器、瓷器、建築等上。

故宮紋樣——琺瑯器——動物紋樣

222

掐絲琺瑯摩羯紋朝冠耳爐上的摩羯紋

載　　體：朝冠耳爐

主　　紋：摩羯紋

輔　　紋：蓮花紋、海水紋、四合如意雲紋

年　　代：明晚期

紋樣介紹：此雙耳爐外體上飾摩羯紋，摩羯身以黃色為主，其餘部位點綴紅、白等色，是琺瑯器常用的配色。摩羯口銜一大朵蓮花，似叱吒於雲海間，海水浩蕩，四合如意雲密布其間，極具壯闊之氣。明代中、晚期的掐絲琺瑯上有出現少量的摩羯紋，到了清代有所延續，但使用數量不多，多被其他海獸紋或獸面紋代替。摩羯紋原在唐代的金銀器上就廣泛使用，帶有佛教的寓意和象徵，但更多地被視為吉祥之兆。此雙耳爐無論從造型還是紋飾上，均可以看出為仿古類型。

沙金
C18　M43
Y93　K0

湛藍
C100 M98
Y54　K23

茉莉黃
C4　　M13
Y67　K0

秋波藍
C59　M12
Y19　K0

黛紫
C76　M82
Y46　K8

胭脂
C44　M96
Y84　K10

深海綠
C88　M67
Y79　K45

象牙白
C0　　M1
Y4　　K0

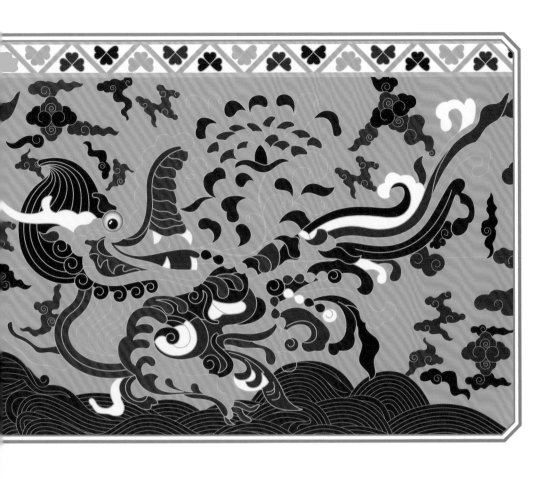

掐絲琺瑯胡人進寶式熏爐
爐身上的花蝶紋

載　　體：熏爐

主　　紋：花蝶紋

輔　　紋：連錢紋

年　　代：清早期

紋樣介紹：此熏爐爐身上飾花蝶紋，數隻蝴蝶起舞紛飛，色彩以莧菜紅、淡黃、白粉、藏藍等為主，用色鮮明，突出蝴蝶主題，線條細緻流暢。還以連錢紋為地，蝴蝶紋與連錢紋組合，取富貴、長壽之意。

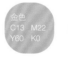
金色
C13　M22
Y60　K0

莧菜紅
C19　M99
Y86　K11

沙金
C18　M43
Y93　K0

苷藍綠
C82　M60
Y65　K80

藏藍
C65　M48
Y0　K58

松鼠灰
C46　M59
Y68　K61

淡黃
C7　M11
Y53　K0

白粉
C0　M8
Y15　K0

靛青
C100 M60
Y8　K1

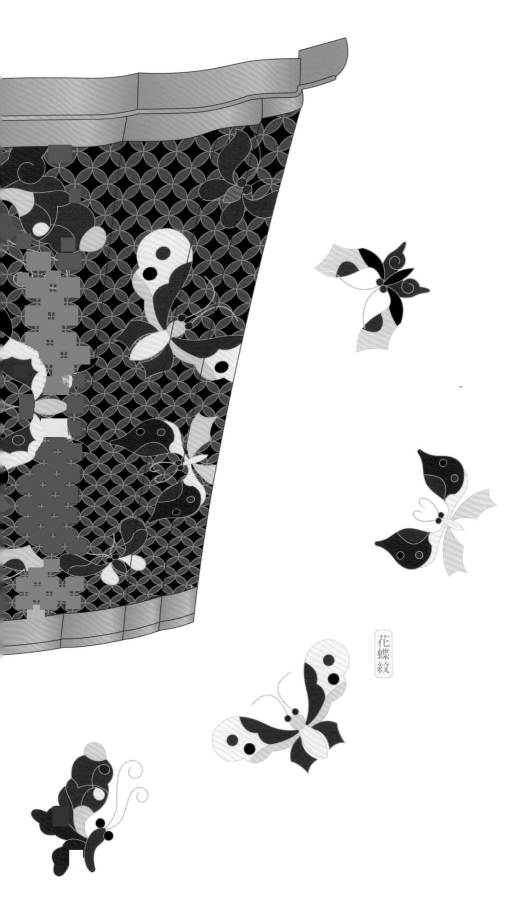

花蝶紋

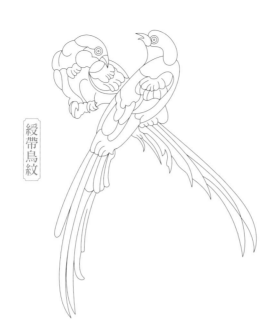

綬帶鳥紋

蟠螭紋

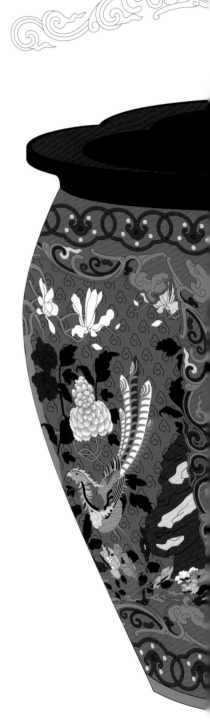

掐絲琺瑯五倫圖梅花式
大缸上的綬帶鳥梅花紋

載　　體：大缸

主　　紋：綬帶鳥紋、梅花紋

輔　　紋：蟠螭紋、如意紋

年　　代：明晚期

紋樣介紹：此掐絲琺瑯大缸腹部飾開光，開光內飾一棵梅花樹，梅花肆意盛開，樹枝上站立兩隻交叉相對的綬帶鳥，尾羽纖長，翅羽以彩色點綴，鮮活明麗，富有感染力。開光外四邊飾四道蟠螭紋，蟠螭之身融入卷草、卷雲的造型，與中心畫面相配，獨具一格。近頸部和足部分別飾如意紋一周。此處綬帶鳥紋尾羽長如綬帶，且「綬」諧音「壽」，因此也稱壽帶鳥紋，喻健康、長壽之意。此外，此缸上的蟠螭紋也為仿古樣式。《廣雅》載：「無角曰螭龍。」蟠螭紋為龍紋大類的其中一種形態，蟠螭無角，身型捲曲如細蛇，多流行於戰國時期的青銅器、銅鏡等上，明清時期多取其祥瑞之意。

桂皮淡棕 C19 M44 Y75 K7	茄皮紫 C58 M90 Y63 K83	精白 C0 M0 Y0 K0	漆黑 C0 M0 Y0 K100	落英淡粉 C1 M12 Y22 K0
金瓜黃 C0 M20 Y95 K0	飛泉綠 C82 M32 Y60 K20	春梅紅 C0 M56 Y27 K0	柏林藍 C100 M52 Y11 K1	滿天星紫 C100 M93 Y21 K5
深灰藍 C100 M64 Y56 K68	棗紅 C28 M100 Y86 K33	暮雲灰 C49 M71 Y49 K58	草莓紅 C0 M69 Y70 K0	淡藏花紅 C0 M43 Y43 K0

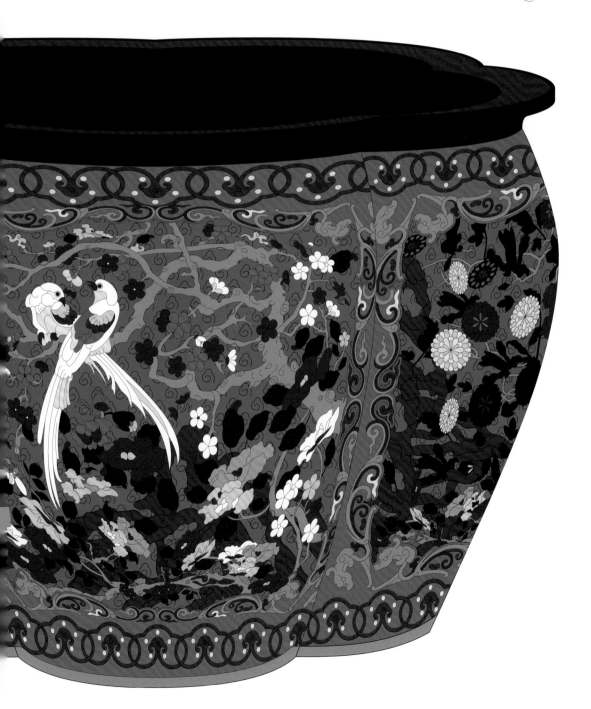

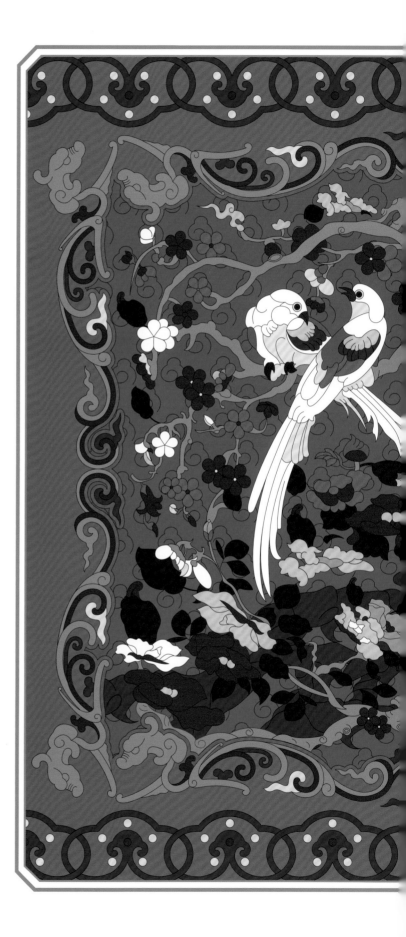

畫琺瑯花鳥紋瓶上的花鳥紋

載　　體：瓶

主　　紋：綬帶鳥紋、牡丹花紋

年　　代：清・乾隆

紋樣介紹：此瓶身飾一綬帶鳥立於太湖石上，周圍飾盛放的紫、粉、黃色牡丹花。此畫琺瑯瓶以大紅色為地，更顯喜慶熱烈。花鳥紋樣題材在畫琺瑯器上十分常見，清乾隆年間的畫琺瑯器風格在康熙、雍正兩朝基礎上有所發展，且增加使用西式油畫的繪製方式，設色濃郁，對比鮮明，著重添加立體感、層次感。此處的綬帶鳥紋、牡丹花紋意作長壽、富貴。

肉色
C0　M32
Y52　K0

飛燕草藍
C100 M65
Y11　K1

茉莉黃
C4　M13
Y67　K0

松葉牡丹紅
C0　M85
Y33　K0

芥花紫
C39 M91
Y15　K3

蘆葦綠
C42　M3
Y67　K0

漆黑
C0　M0
Y0　K100

雲水藍
C35 M13
Y13　K0

精白
C0　M0
Y0　K0

亞丁綠
C88 M24
Y61　K9

鵝血石紅
C19 M89
Y85　K9

蓮子白
C11 M18
Y39　K1

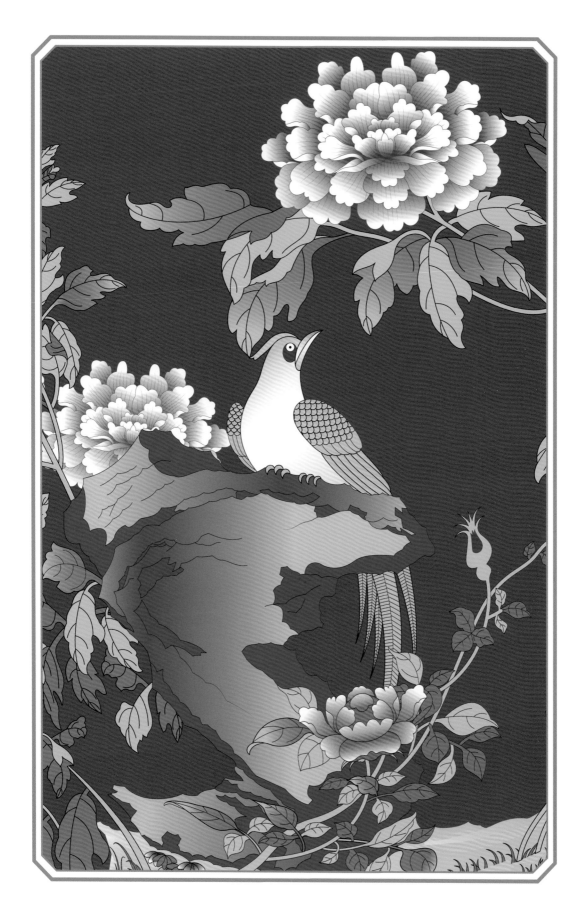

康熙款畫琺瑯牡丹花紋
海棠式花籃上的牡丹花紋

載　　體：花籃

主　　紋：牡丹花紋

年　　代：清・康熙

紋樣介紹：此畫琺瑯花籃腹部飾牡丹花紋，牡丹花以大朵綻放姿態出現，呈粉紅色，間飾小朵淺藍色和藕荷色荷花，紋樣清晰寫實，色彩均勻飽滿。牡丹是富貴之花，明黃色的底色突出了牡丹的富貴之感，寓意盛世和平、繁榮昌盛，與康熙年間的氣象相呼應，表達了對於美好富足生活的追求。

蓴薺紫　C58 M96 Y40 K61

墩欄黃綠　C38 M8 Y94 K1

莽叢綠　C90 M62 Y67 K86

精白　C0 M0 Y0 K0

油菜花黃　C2 M16 Y84 K0

花青　C95 M45 Y10 K1

晶紅　C0 M48 Y15 K0

熟金　C33 M55 Y95 K0

飛泉綠　C82 M32 Y60 K20

石竹紫　C32 M100 Y84 K49

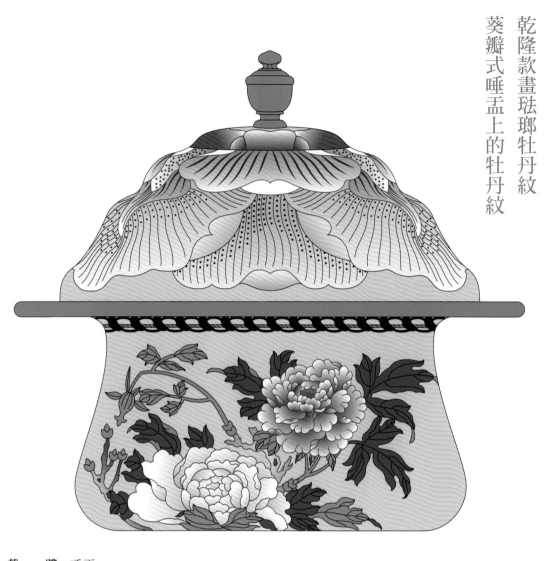

載　　體：唾盂

主　　紋：牡丹紋

年　　代：清・乾隆

紋樣介紹：此唾盂身飾牡丹紋，牡丹花以
粉白色和紫白色為主，間飾枝葉襯托。牡
丹花形飽滿，葉片捲曲，花色豔麗，花瓣
設漸變效果，雍容大氣，嬌嫩富貴。乾隆
年間正處於康乾盛世的末尾，是財富的爆
發期，牡丹紋的流行是這種潑天富貴的產
物，也迎合了時代潮流，表現了乾隆希望
國富民強、盛世常在的心態，表達了對國
運亨通的期許。

精白
C0　M0
Y0　K0

漆黑
C0　M0
Y0　K100

蒼蠅灰
C57　M72
Y54　K74

煙紅
C29　M73
Y51　K28

鼠鼻紅
C5　M38
Y2　K0

燕羽灰
C47　M47
Y65　K42

烏金
C43　M45
Y83　K0

佛手黃
C1　M18
Y94　K0

墨綠
C80　M57
Y72　K18

萌黃
C60　M29
Y88　K0

葡萄風信藍
C100　M97
Y37　K0

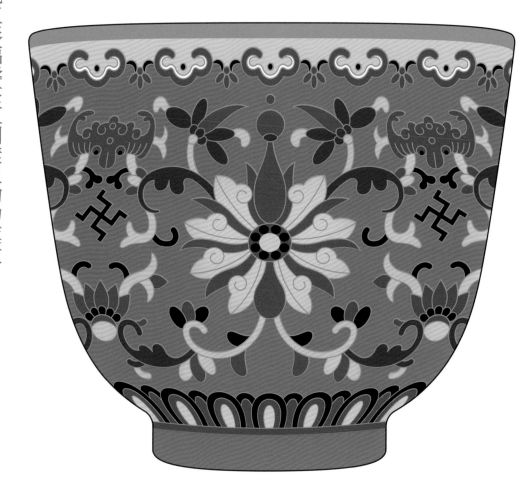

綠
地
五
彩
福
壽
茶
缸
圖
樣
上
的
勾
蓮
紋

故
宮
紋
樣
—
琺
瑯
器
—
植
物
紋
樣

236

載　　體：茶缸

主　　紋：勾蓮紋

輔　　紋：蝙蝠紋、如意雲紋

年　　代：清・光緒

紋樣介紹：此茶缸於外壁飾紅黃色相間的勾蓮紋，上方左右各
飾一紅色蝙蝠紋，間隙飾黑色萬字紋，口沿處飾如意紋一周，
近足部處飾蓮瓣紋一周。此處勾蓮紋應設連續型紋樣，此類紋
樣與配色在掐絲琺瑯器上十分常見。此處勾蓮可意作高潔，蝙
蝠與萬字紋搭配意作萬福，如意紋意作事事如意。此茶缸為宮
廷御用琺瑯器。

蜻蜓藍
C89　M27
Y41　K13

漆黑
C0　M0
Y0　K100

沙金
C18　M43
Y93　K0

赤色
C0　M100
Y100　K0

佛手黃
C1　M18
Y94　K0

精白
C0　M0
Y0　K0

滿天星紫
C100　M93
Y21　K5

景泰款掐絲琺瑯朵花紋
獸耳鼓式爐外壁上的花卉紋

載　　體：爐外壁

主　　紋：花卉紋、如意雲頭紋

年　　代：清・康熙

紋樣介紹：此爐外壁上下飾如意雲頭紋，中部飾花卉紋，其爐身以天藍色為背景，花卉顏色以紅色、藍色、黑色為主，與其外部金環搭配起來獨具特色，具有衝擊力。此花卉紋為抽象花卉紋，呈規律性均勻排列，且均以金邊描繪包圍，突出花卉主題，規整和諧。

淡螢黃
C1　M19
Y66　K0

虎皮黃
C3　M38
Y97　K0

殷紅
C27　M100
Y90　K29

海軍藍
C93　M50
Y21　K6

鋼青
C100 M82
Y51　K64

雍正款畫琺瑯壽字花卉紋
盞上的壽字花卉紋

載　　體：畫琺瑯盞

主　　紋：壽字花卉紋

年　　代：清·雍正

紋樣介紹：此畫琺瑯盞上飾梅花紋、竹紋、蓮花紋、
石榴花紋、靈芝紋、壽字紋、蝶紋等紋樣，各具特
色。紋樣花紋線條細緻，用色活潑，豐富又極具美
感。中間的花卉飾於開光上，周圍的紋飾繁而不亂，
增添中式特有的典雅韻味。其中，壽字刻於壽桃上，
蝙蝠飛於桃林間，增強當時的人們對於福壽綿長的強
烈願望。此外，石榴多籽、梅花高潔、蓮花脫俗，皆
集吉祥、美好之意於一體。

精白	漆黑	鶴冠紫
C0　M0 Y0　K0	C0　M0 Y0　K100	C34　M97 Y54　K50

松鼠灰	烏金	香蕉黃
C46　M59 Y68　K61	C43　M45 Y83　K0	C11　M25 Y99　K1

弱萌黃	滿天星紫	海濤藍
C53　M22 Y80　K0	C100　M93 Y21　K5	C100　M67 Y16　K3

淡青紫	白屈菜綠	雲水藍
C10　M27 Y11　K0	C74　M42 Y65　K40	C35　M13 Y13　K0

蝠蝠紋

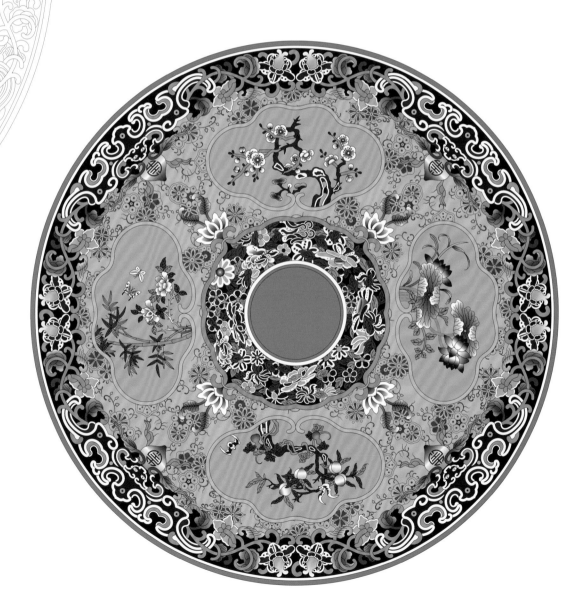

故宮紋樣 — 琺瑯器 — 植物紋樣

239

雍正款畫琺瑯纏枝花卉紋
六頸瓶上的纏枝花卉紋

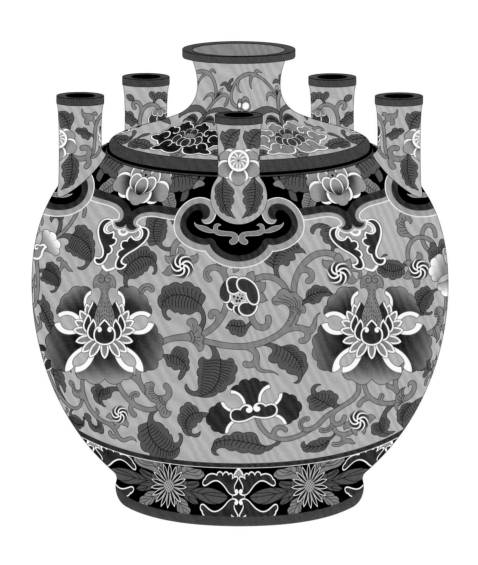

載　　體：六頸瓶

主　　紋：纏枝花卉紋

年　　代：清・雍正

紋樣介紹：此瓶身飾滿纏枝花卉紋，花紋
以粉色、藍色為主，纏枝以青綠色為主，
纏枝連著花卉綿延不斷，時而卷起時而張
開，富有動感美及韻律美，喻子嗣綿延之
意。此外，纏枝紋常與不同的花卉組成纏
枝花卉紋，常見的有牡丹、菊花、茶花、
西番蓮等，多有祈福求祥之意，表達人們
對於幸福美滿生活的渴望。

漆黑
C0　M0
Y0　K100

精白
C0　M0
Y0　K0

萌黃
C60　M29
Y88　K0

薄荷
C84　M45
Y87　K6

粉團花紅
C0　M52
Y18　K0

蝎銅綠
C31　M57
Y100　K33

鼠背灰
C41　M64
Y44　K36

星藍
C53　M19
Y15　K1

硫華黃
C6　M20
Y92　K1

筍皮棕
C30　M89
Y100　K39

滿天星紫
C100　M93
Y21　K5

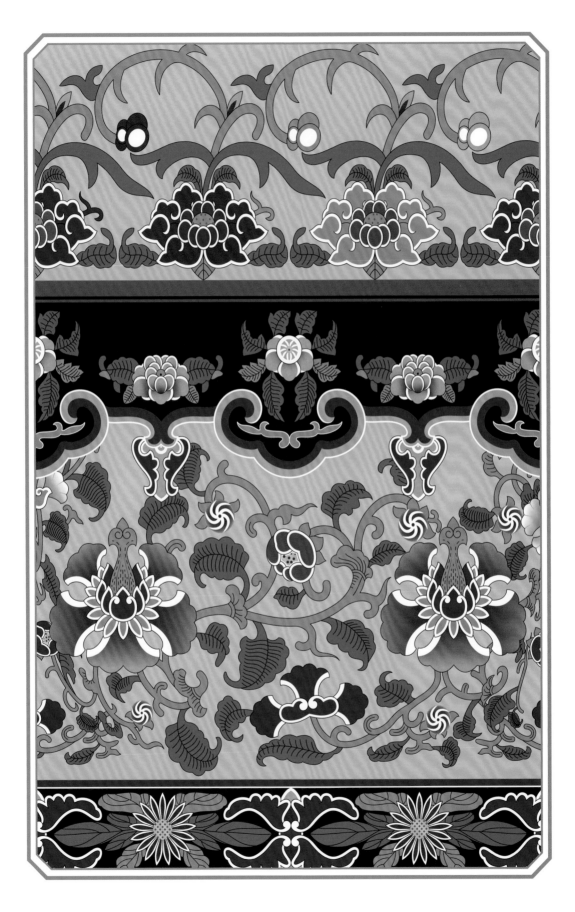

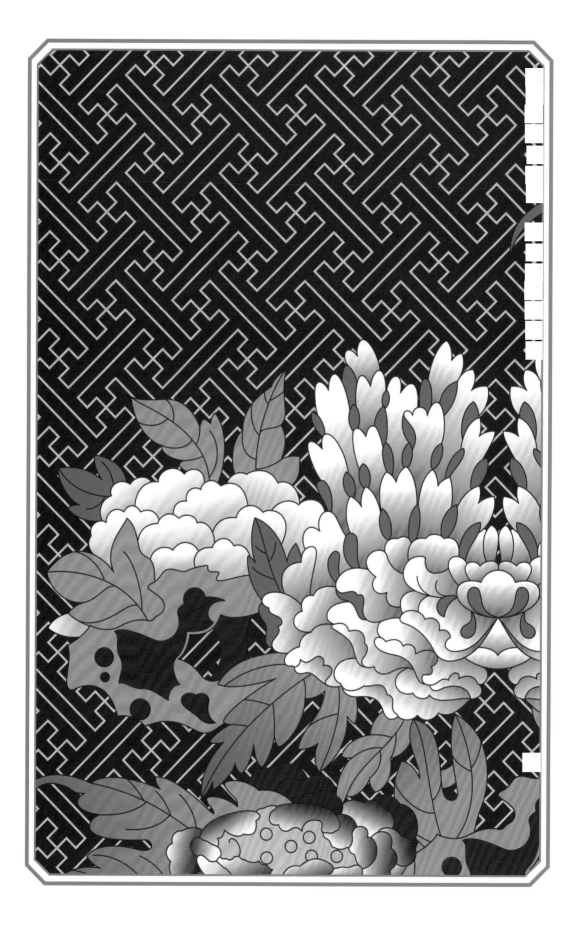

掐絲琺瑯花卉紋
獸耳活環嬰足鼓式蓋爐上的花卉紋

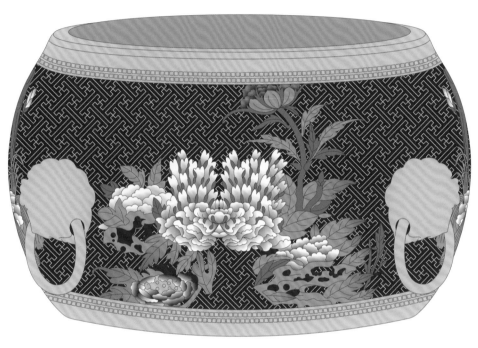

載　　體：蓋爐

主　　紋：花卉紋

年　　代：清中期

紋樣介紹：此蓋爐為鼓式腹部，腹外壁上飾萬字紋為錦地，錦地上飾盛放的各色牡丹、蓮花等花卉紋樣，意作安富尊榮、閒適優逸。此類蓋爐造型在清代掐絲琺瑯中較為少見，其爐體圓實，與掐絲琺瑯工藝搭配，更增添了視覺上的厚重之感。在紋飾上選擇了調性雅致的花卉植物與此蓋爐搭配，打破了歷代造型與紋飾搭配的傳統風格，體現了清中期人們在掐絲琺瑯的設計上尋求創新的跡象。

山茶紅
C0　M78
Y44　K0

赭石
C27　M96
Y100　K27

油綠
C84　M64
Y94　K45

炒米黃
C3　M23
Y69　K0

精白
C0　M0
Y0　K0

晴藍
C78　M27
Y17　K2

橄欖綠
C63　M47
Y100　K4

滿天星紫
C100　M93
Y21　K5

鶴灰
C52　M56
Y64　K62

閃藍
C64　M18
Y32　K2

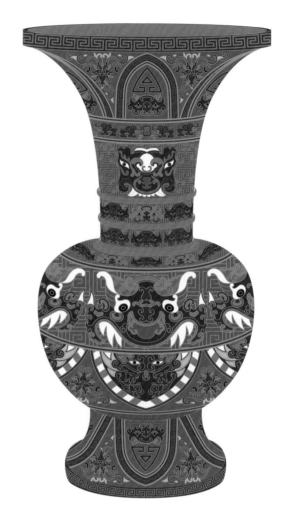

其他紋樣 —

三環鳳尾樽上的獸面紋
掐絲琺瑯獸面紋

載　　體：樽

主　　紋：獸面紋、螭紋

輔　　紋：纏枝蓮花紋、蕉葉紋、回紋

年　　代：清中期

紋樣介紹：此掐絲琺瑯獸面紋三環鳳尾樽*口下部和足部分別飾連續型纏枝蓮紋一周，頸部、腹部、近足部分別飾形態各異、變化多端的獸面紋。此處的獸面紋與商周時期的形態相比，弱化最初獸面的角，《周禮》載：「凡祭祀，飾其牛牲，設其楅衡，置其縶，共其水藁。」古人刻畫獸面紋如此突出角的不同，也許就是跟當時將有角的動物作為祭祀之一有關。此樽上除了獨立的獸面紋，還出現了蕉葉獸面紋，《商周彝器通考》中載：「其狀作蕉葉形，中為倒置之饕餮紋……此花紋多施於觚及樽，通行於商代或周初。」可見蕉葉獸面紋在商周時期有特定的使用載體，與獸面紋一類差異較大。此處還將商周青銅器上的雲雷紋地替換為回紋地，將仿古風尚與清代貴族的文化認同完美地融合了起來。

*原文物有「三環」和「鳳尾耳」，此案例為了突出紋樣部分，省略了「三環」和「鳳尾耳」的部分。

豆蔻紫
C31　M71
Y15　K1

莧菜紅
C19　M99
Y86　K11

土黃
C12　M41
Y98　K2

淡赭
C18　M57
Y76　K6

蘋果綠
C41　M4
Y76　K0

滿天星紫
C100　M93
Y21　K5

靛青
C100　M60
Y8　K1

精白
C0　M0
Y0　K0

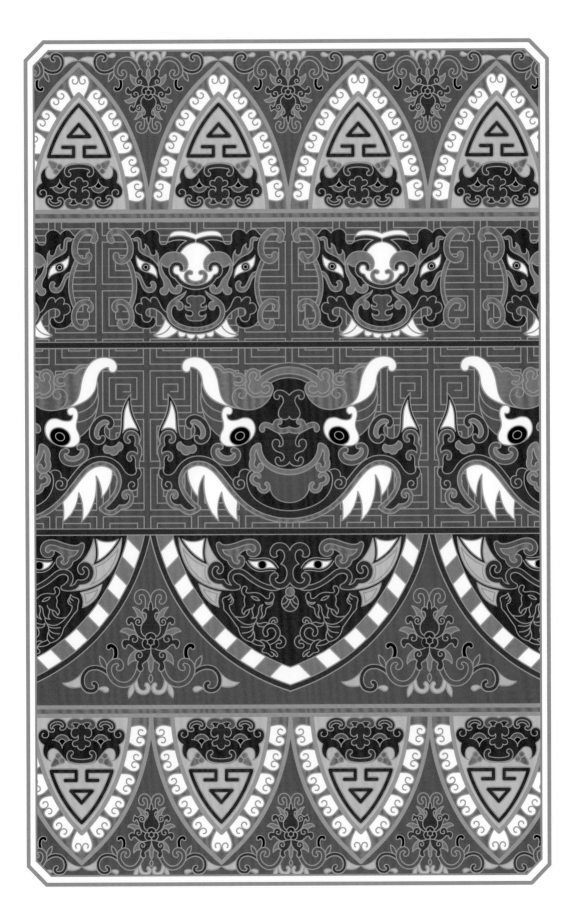

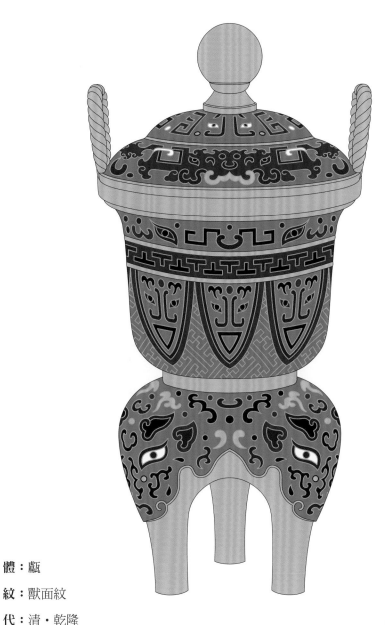

乾隆款掐絲琺瑯獸面紋
甗上的獸面紋

載　　體： 甗

主　　紋： 獸面紋

年　　代： 清・乾隆

紋樣介紹： 此甗飾獸面紋分布於蓋面、腹部、三袋足，各具特色。蓋面獸面紋以如意狀曲線勾勒獸面形象，腹部的獸面紋與蕉葉紋結合形成完整獸面，構造新奇，三袋足的獸面紋則突出了獸目。獸面紋早在新石器時代就出現了，盛行於商代至西周，由多種猛獸的不同特徵結合創造而成，造型威嚴神祕，包含著人們對於自然的敬畏與想像。獸面紋中獸目的部分常被突出，這與太陽崇拜有關。從這三種不同的獸面紋可以看出，獸面紋發展到清代，裝飾意義已大於崇拜意義，比如這件掐絲琺瑯獸面紋甗更多是體現皇家威儀。

釉藍
C96　M34
Y18　K4

精白
C0　M0
Y0　K0

新禾綠
C17　M29
Y100　K4

深海綠
C98　M46
Y73　K63

赤金
C13　M25
Y77　K0

石竹紫
C32　M100
Y84　K49

漆黑
C0　M0
Y0　K100

滿天星紫
C100　M93
Y21　K5

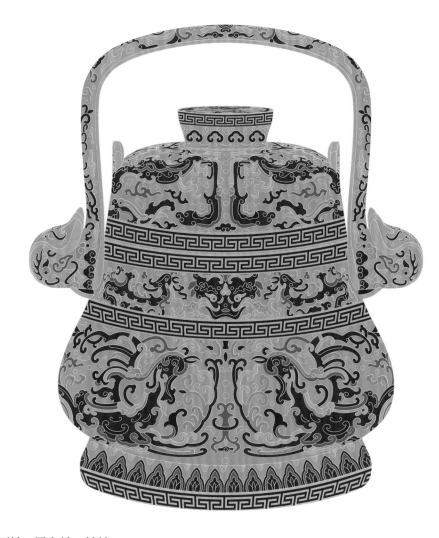

乾隆款掐絲琺瑯獸面紋
提梁卣上的獸面紋

載　體：卣

主　紋：獸面紋、鳳鳥紋、螭紋

年　代：清・乾隆

紋樣介紹：此卣紋樣主要分飾三部分：蓋部飾雙螭紋；
頸部中間飾一獸面紋，左右飾相對的鳳鳥紋；腹部面積
較大，左右也飾鳳鳥紋。此處卣身設四條鎏金分隔帶，
其上均飾連續型回紋。螭紋無角，形如盤蛇，此處的螭
紋在商周螭紋的樣式上增強了色彩和形態上的張力。頸
部和腹部的鳳紋更接近春秋戰國時期鳳鳥的樣式，在
仿古的基礎上還結合了清代流行的草鳳紋形態，凸顯舒
展靈動。卣這種器型，類似商周時期多作為酒器的青銅
器，紋飾以主紋簡潔自然、地紋規整繁密為主要特點。
此款乾隆年間的卣，無論是造型還是紋飾都集仿古的精
華於一體，彰顯乾隆年間琺瑯工藝水準的巔峰。

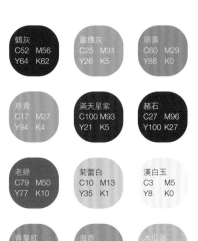

鶴灰 C52 M56 Y64 K62　蘆穗灰 C25 M31 Y26 K5　萌黃 C60 M29 Y88 K0

草黃 C17 M27 Y94 K4　滿天星紫 C100 M93 Y21 K5　赭石 C27 M96 Y100 K27

老綠 C79 M50 Y77 K10　菊蕾白 C10 M13 Y35 K1　漢白玉 C3 M5 Y8 K0

香葉紅 C0 M65 Y38 K0　海青 C92 M10 Y25 K1　木瓜黃 C0 M30 Y95 K0

掐絲琺瑯獸面紋
出戟三羊樽上的獸面紋

載　　體：掐絲琺瑯樽

主　　紋：獸面紋、蟠螭紋

輔　　紋：菊花紋、纏枝蓮紋、蕉葉紋

年　　代：清早期

紋樣介紹：此樽口沿下設纏枝蓮紋、菊花紋一周，頸部飾蕉葉獸面紋一周，肩部和足部飾蟠螭紋，上腹部飾獸面紋，下腹部飾纏枝蓮紋，襯以蕉葉紋。此處獸面紋在眼睛的打造上還原度較高，其餘部位均加以改造創新，改去原獸面紋方正平直、密不透風的形態特點，將線條變得捲曲靈俏，使獸面更為生動有趣。清代琺瑯上的獸面紋多被賦予辟邪納福之意。

精白
C0　M0
Y0　K0

鸚藍
C100 M68
Y32 K20

虎皮黃
C3　M38
Y97　K0

麥稈黃
C5　M14
Y68　K1

楓葉紅
C10 M96
Y82 K2

海王綠
C99 M23
Y70 K10

牽牛花藍
C98 M42
Y16 K3

夔耳活環瓶上的五福捧壽紋

乾隆款畫琺瑯五福捧壽紋

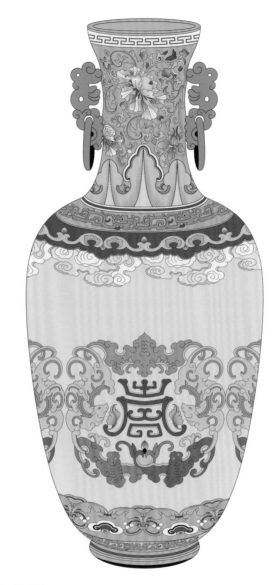

載　　體：瓶

主　　紋：五福捧壽紋

輔　　紋：纏枝花卉紋、如意雲紋

年　　代：清·乾隆

紋樣介紹：此瓶身腹部飾五福捧壽紋一周，呈連續型分布，五隻蝙蝠採用不同的視覺角度描繪，翅膀處卻環環相扣。其頸部、肩部自上而下分別飾纏枝花卉紋、夔龍紋、如意雲紋，整體設色鮮明靚麗，彰顯富貴奢靡。五福捧壽紋樣是清代宮廷與民間都十分流行的紋樣題材之一。此處看來，蝙蝠本來就集三種美好寓意為一體，再與壽字紋搭配，將古人渴望長命百歲的願望表現到了極致。

沙金	淡曙紅	菠蘿紅	湖水藍
C18 M43 Y93 K0	C0 M89 Y62 K0	C0 M65 Y79 K0	C43 M4 Y16 K0

水牛灰	春梅紅	吊鐘花紅	靛青
C77 M68 Y54 K66	C0 M56 Y27 K0	C73 M91 Y81 K67	C100 M60 Y8 K1

青綠	槿紫	槐花鵝綠	海沫綠
C63 M2 Y31 K0	C57 M62 Y16 K2	C28 M6 Y66 K0	C18 M4 Y33 K0

金色	漢白玉	淡藏花紅	馬鞭草紫
C13 M22 Y60 K0	C3 M5 Y8 K0	C0 M43 Y43 K0	C6 M13 Y7 K0

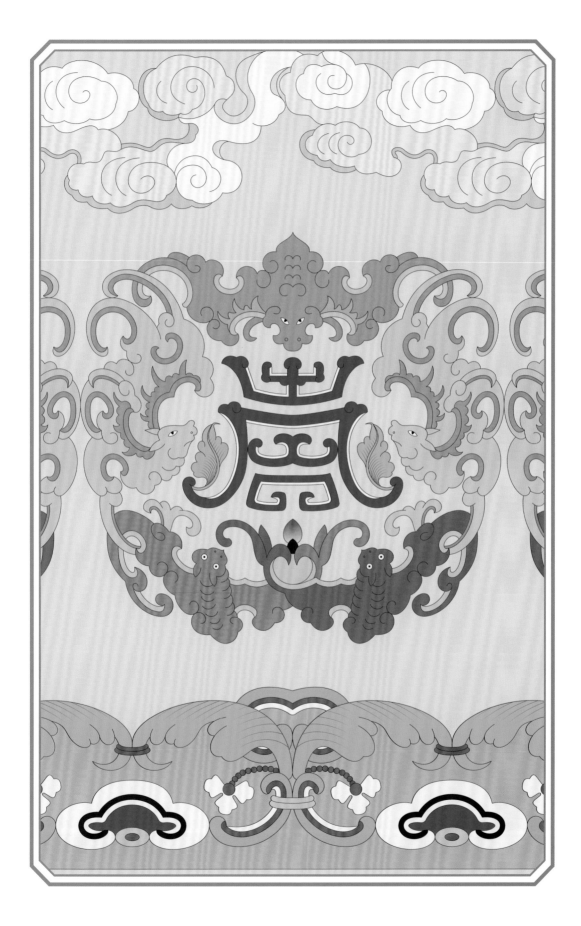

載　　體：攢盒

主　　紋：八吉祥紋、五福捧壽紋

輔　　紋：纏枝蓮紋、花卉紋

年　　代：清

紋樣介紹：此攢盒外圈內飾纏枝蓮八吉祥紋，攢盒中心飾五福捧壽紋。整體紋樣色彩搭配不張揚，有濃厚的古典韻味。纏枝蓮紋意作恬淡、高潔、子孫繁盛、延綿不絕；八吉祥紋意作如意吉祥，五蝠捧壽字紋意作福壽雙全。

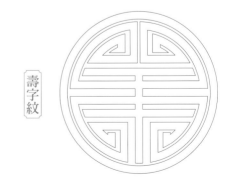

壽字紋

飛燕草藍
C100 M65
Y11 K1

鮭魚紅
C0 M50
Y68 K0

硫華黃
C6 M20
Y92 K1

海參灰
C0 M0
Y0 K10

槐花黃蜂
C28 M6
Y66 K0

老綠
C79 M50
Y77 K10

桂皮淡棕
C19 M44
Y75 K7

槿紫
C57 M62
Y16 K2

姚黃
C28 M4
Y44 K0

初荷紅
C0 M71
Y18 K0

河豚灰
C64 M57
Y60 K67

湖水藍
C43 M4
Y16 K0

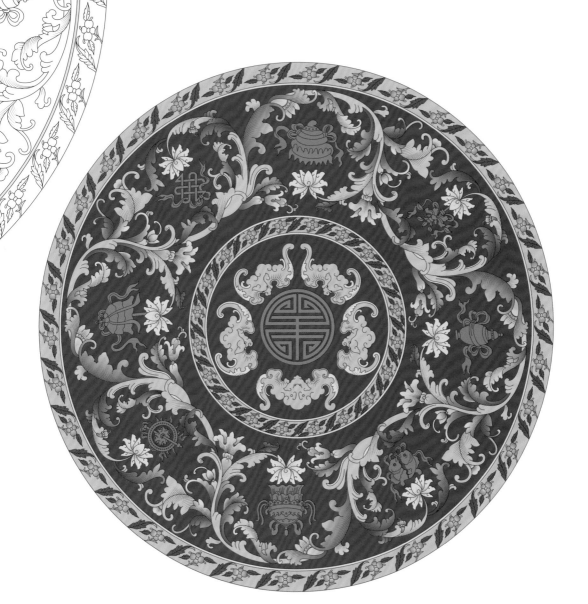

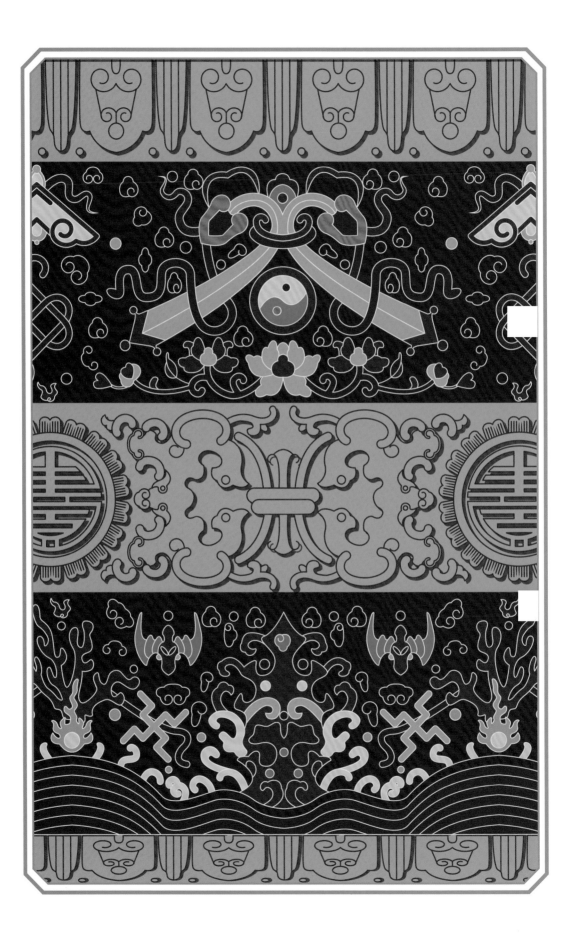

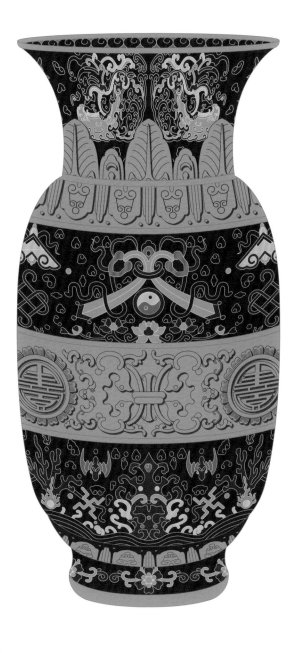

鏨胎掐絲琺瑯萬福如意紋

撇口瓶上的萬福如意紋

杏仁黃
C3 M8
Y30 K0

虹藍
C99 M44
Y10 K1

野葡萄紫
C91 M84
Y40 K43

草莓莉紅
C0 M82
Y50 K0

陽紅灰
C26 M43
Y26 K6

赭石
C27 M96
Y100 K27

雲水藍
C35 M13
Y13 K0

蒼綠
C93 M46
Y70 K61

軟木黃
C7 M45
Y86 K1

熟金
C33 M55
Y95 K0

載　　體：撇口瓶

主　　紋：蝙蝠紋、八吉祥紋、陰陽魚紋、團壽紋

輔　　紋：海水江崖紋、蕉葉紋、盤長紋

年　　代：清・乾隆

紋樣介紹：此瓷瓶外壁滿飾八吉祥紋、盤長紋、蝙蝠紋、獸面紋、壽字紋、海水江崖紋，色彩絢美，富麗堂皇。瓶身花紋描繪精緻細微，繁縟華麗。其中主體紋樣為蓋罩下蓮花紋托著的陰陽魚紋。團壽紋又被稱為圓壽、團圓壽，借喻生命無限、延綿不絕。整體紋樣搭配意作福壽雙全、吉慶有餘、萬事順心。

故
宮
紋
樣

——

建
築

——

故宮——奇珍異寶的聚集地、皇室貴族的棲身之所、政治政權的統領中心，在歷經歷史動盪之後，成為新時代考古研學的文化之地。故宮博物院，從其建築本身開始就有著說不盡的學問。古人對「天」的崇拜，除了體現在祭祀禮儀上，還充分體現在講究的建築形制上。如被視為封建皇權尊貴崇高象徵的藻井，是中國古建築中一種木製結構的頂棚，在古代具有防火、辟邪的功用，一般只出現在宮殿寶座或佛堂佛像之上。有四方形井、圓形井，也有多邊形組合而成的複雜形式，如此結構與中國傳統文化中「天圓地方」之說相符。藻井紋樣不盡相同，除了四周布滿龍紋，有的藻井還飾有蓮花、忍冬等植物紋樣。

故宮建築物內基本上都有遮蔽樑以上部位的天花。天花，清代以前稱為平棋、平綦、平。古代人為了不讓屋樑頂架露出來，鋪設小塊方形木板或者糊上裱紙，或因此與棋格相似，得名「平棋」。天花既能防落灰，也能調節室內溫度。天花上常繪有龍紋和鳳紋，此外還繪有蓮荷、卷草、牡丹、菊花等帶有「百花錦簇」美好象徵的植物紋樣，以及蝙蝠、仙鶴等代表吉祥康壽的動物紋樣，紋樣四邊有雲紋樣燕尾包裹，呈一派祥和之氣。

除了藻井和天花有繽紛的彩畫，樑枋也是建築紋樣的重要載體。故宮的古建築群在樑枋部位皆有彩畫，根據顏料用料、配色與紋樣，可分為和璽彩畫、鏇子彩畫和蘇式彩畫，等級高低依次遞減，其中前兩者皆瀝粉貼金，很為富麗。彩畫由基礎的箍頭、盒子、找頭和枋心構成，構圖上以枋心為中軸線呈左右對稱，繪畫重在枋心，其次是找頭。所飾紋樣題材豐富多彩，有龍鳳紋、吉祥草紋、花卉紋、人物場景紋等。配色上多以青綠為大色，輔以金色、紅色、白色，整體觀感穩重大氣。這些彩畫不僅能讓建築輝煌壯麗，而且也發揮保護木製結構不受蟲蛀而快速損壞的作用。

動物紋樣一

暢音閣・彩繪升降龍火焰寶珠
藻井上的雙龍戲珠紋

漆黑 C0 M0 Y0 K100	山梗紫 C74 M64 Y14 K1	蟹螯紅 C18 M80 Y92 K7	淡豆沙 C28 M83 Y92 K28	秋波藍 C59 M12 Y19 K0
精白 C0 M0 Y0 K0	杏仁黃 C3 M8 Y30 K0	苗青 C53 M19 Y68 K0	塵灰 C26 M31 Y57 K10	草灰綠 C38 M38 Y76 K24

載　　體：藻井

主　　紋：龍紋、火焰寶珠紋、如意雲紋

年　　代：清

紋樣介紹：此處暢音閣彩繪藻井上飾雙龍，左為升龍形態，右為降龍形態，雙龍繞一火焰寶珠環行，具有動感，是龍紋中常見的雙龍戲珠紋。其中龍身細長，又張牙舞爪，突顯其氣勢非凡，是祥瑞的象徵。皇宮貴族世代都對戲曲有極高的認同和讚賞，尤其認同「忠孝節義」的戲劇對人的道德教化功用。暢音閣為乾隆年間修建的三層院落式大戲臺，是皇親貴胄在重大節慶日主要的觀劇場所，在此演出的戲曲大多是歌舞昇平的吉祥神仙戲。乾隆還曾在此題聯：「琅璫逸韻應嵩呼，久矣八風從律；閶闔晴光凝嶰吹，康哉九敘惟歌。」雙龍戲珠紋出現在暢音閣也是因為它自身帶有的平安、如意、喜慶等吉祥含義。

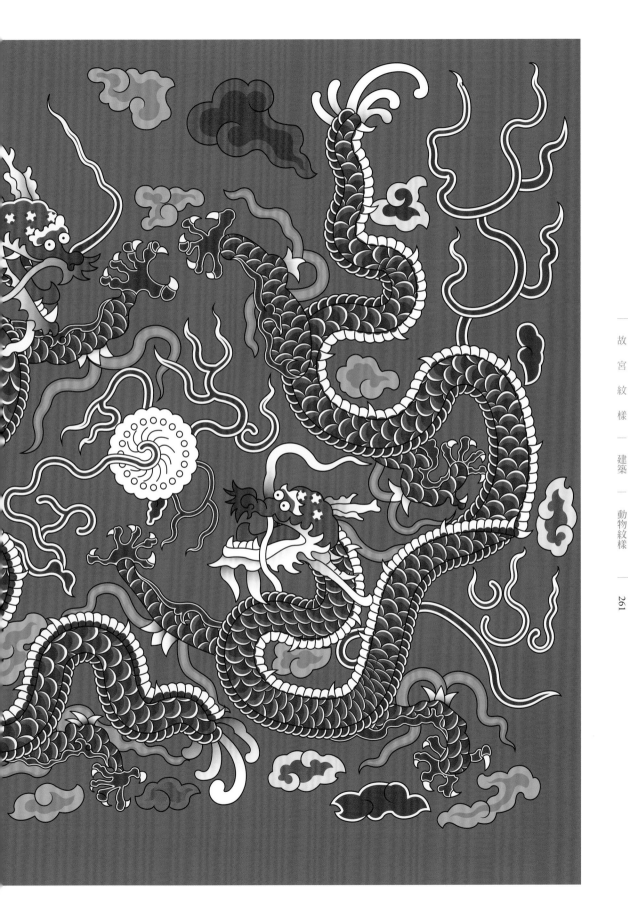

暢音閣 · 金琢墨貼轆燕尾綠支條仙鶴岔角

蝙蝠圓壽字天花上的五福捧壽仙鶴紋

載　　體：天花

主　　紋：五福捧壽

輔　　紋：仙鶴紋、壽桃紋

年　　代：清

紋樣介紹：此處暢音閣天花方光內岔角處飾四隻仙鶴，其翼羽搖揚，

振翅而飛，仙風道骨。圓光內飾五隻紅色蝙蝠紋圍一團壽字紋，「紅

蝠」諧音「洪福」，五隻蝙蝠又可意作「五福」。團壽字紋與蝙蝠紋

搭配，形成典型的五福捧壽或五福拱壽，借喻福壽雙全。

餘爐紅
C9　M64
Y78　K1

墨灰
C26　M31
Y57　K10

白屈菜綠
C74　M42
Y65　K40

鉑金
C2　M2
Y18　K0

雲杉綠
C91　M60
Y76　K83

赤金
C13　M25
Y77　K0

野菊紫
C80　M73
Y21　K6

赭石
C27　M96
Y100　K27

冰山藍
C40　M24
Y32　K6

精白
C0　M0
Y0　K0

瓦松綠
C66　M29
Y58　K12

故宮紋樣 — 建築 — 動物紋樣

263

壽康宮・內簷和璽彩畫上的龍鳳花卉卷草紋

載　　體：和璽彩畫

主　　紋：龍紋、鳳紋

輔　　紋：卷草紋、花卉紋

年　　代：清

紋樣介紹：此處壽康宮內簷和璽彩畫屬清代官式彩畫中典型的殿式彩
畫題材，又多稱為龍鳳和璽，是清宮彩畫中等級最高的類型。其樑枋
上部枋心處飾雙龍戲珠紋，藻頭與盒子處均飾翔鳳紋，箍頭處設青綠
地飾滿卷草紋。樑枋下上部枋心處飾雙鳳牡丹紋，藻頭與盒子處均飾
行龍紋，箍頭處設深色地飾滿卷草紋。紋樣設以龍、鳳為主，且其上
皆瀝粉貼金，設色鮮亮，突出主次，構成強烈的對比，更顯清代皇家
等級森嚴與建築的莊重感。《工部工程做法則例》載：「合細伍墨金
雲龍鳳瀝粉方心青綠地杖上五彩。」此處所述特徵與和璽彩畫特徵有
吻合之處。《清史稿》卷十七〈宣宗本紀一〉載：「十一月丙辰，上
奉皇太后居壽康宮。」壽康宮為清代太皇太后、皇太后所住，此龍鳳
和璽彩畫施於此，可見其嚴格的使用範圍。

飛泉綠
C82　M32
Y60　K20

熟金
C33　M55
Y95　K0

蓮子白
C11　M18
Y39　K1

殷紅
C27　M100
Y90　K29

灰藍
C94　M58
Y54　K60

精白
C0　M0
Y0　K0

金色
C13　M22
Y77　K0

漆黑
C0　M0
Y0　K100

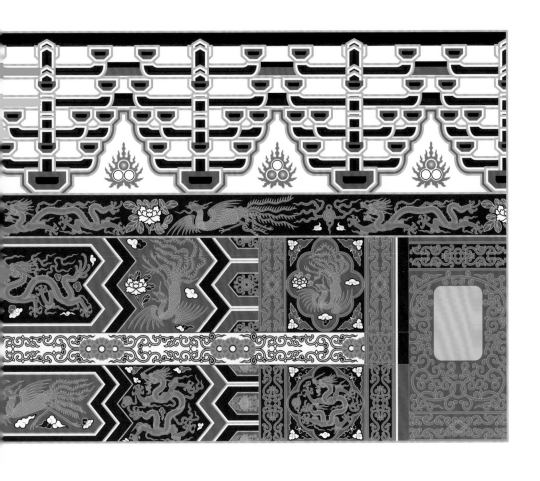

鳳紋

 龍紋

卷草紋

承乾宮後殿‧煙琢墨褂輾燕尾綠支條
把子草岔角團鶴海漫天花上的團鶴紋

載　　體：天花

主　　紋：團鶴紋

年　　代：清

紋樣介紹：此處承乾宮天花圓光內飾一團鶴紋，昂首振翅的白鶴，虛踏花卉。圓光心地色設深藍，襯托鶴的高潔與大氣。清代承乾宮多為后妃居所，團鶴紋裝飾於此同樣少不了健康、長壽的傳統含義。此外，歷史上也有梅妻鶴子、一琴一鶴的典故出現，鶴紋經過不同時期的發展，到了清代也成為貴族們閒適、清雅生活的象徵之一。

鵝血石紅
C19　M89
Y85　K9

鶴灰
C52　M56
Y64　K62

灰銀
C0　M0
Y0　K70

晚波藍
C71　M28
Y39　K10

漢白玉
C3　M5
Y8　K0

漆黑
C0　M0
Y0　K100

麥稈黃
C5　M14
Y68　K1

野葡萄紫
C91　M84
Y40　K43

乳白
C4　M5
Y18　K0

豆汁黃
C3　M10
Y31　K0

餘燼紅
C9　M64
Y78　K1

瓦松綠
C66　M29
Y58　K12

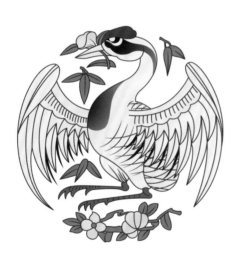

團鶴紋

如意雲紋

承乾宮・金琢墨軲轆燕尾綠支條
寶珠吉祥草岔角金琢墨鸞鳳海漫天花上的鸞鳳紋

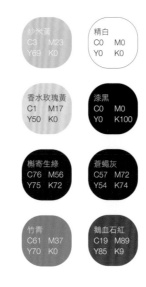

炒米黃
C3　M23
Y69　K0

精白
C0　M0
Y0　K0

香水玫瑰黃
C1　M17
Y50　K0

漆黑
C0　M0
Y0　K100

槲寄生綠
C76　M56
Y75　K72

蒼蠅灰
C57　M72
Y54　K74

竹青
C61　M37
Y70　K0

鵝血石紅
C19　M89
Y85　K9

載　　體：天花

主　　紋：鸞鳳紋

年　　代：清

紋樣介紹：此處承乾宮天花上中心圓飾一對鸞鳥紋，繞一火珠而行，四岔角飾吉祥草纏繞包裹寶珠樣式。鸞鳥究竟為何有多種說法，一說為鳳凰幼鳥，《淮南子・卷四・墜形訓》載：「羽嘉生飛龍，飛龍生鳳凰，鳳凰生鸞鳥，鸞鳥生庶鳥，凡羽者生於庶鳥。」一說為近似鳳凰的鳥，後人又常將鸞鳳並提是鳳鳥的一種，但有別於鳳。外形上相較於鳳鳥紋，鸞鳳紋的鳳尾更加靈動纖長，鳳羽更加飄逸華麗，有輕歌曼舞之感。鸞鳥活潑清麗，賞心悅目。《山海經》記載：「有鳥焉，其狀如翟而五彩文，名曰鸞鳥，見則天下安寧。」鸞鳥出現是國泰民安的祥瑞之兆。

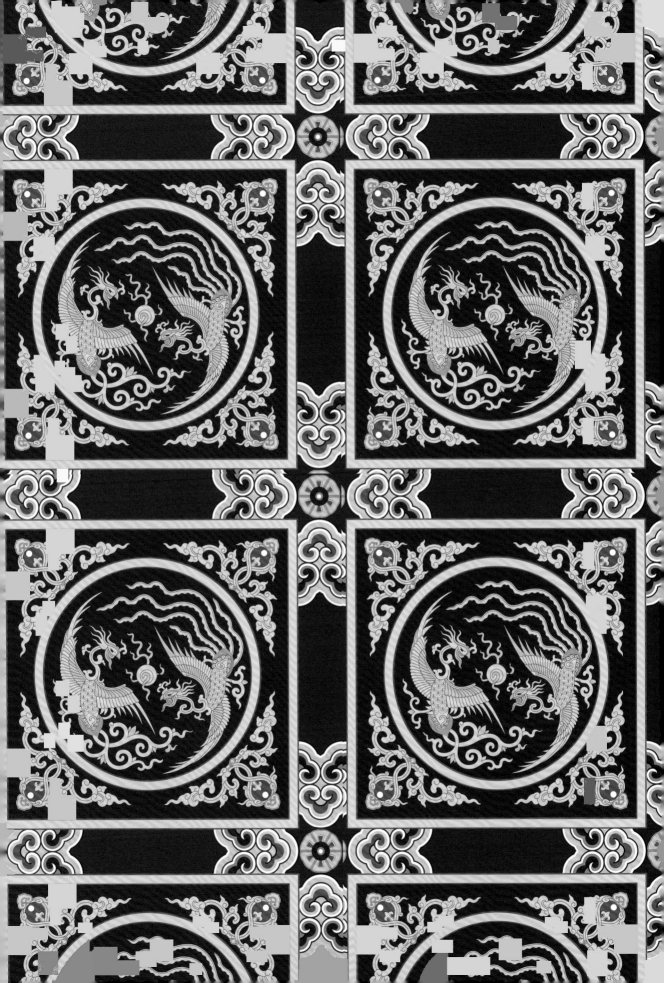

養性齋·楠木燈籠框蝙蝠圓壽字萬字卡子花
夾紗燈籠框隔心貼雕蝙蝠仙桃條環板魚磬壽字
裙板隔扇上的魚磬壽字紋

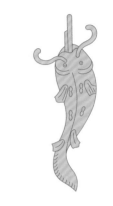

載　　體：裙板隔扇

主　　紋：魚磬壽字紋

年　　代：清

紋樣介紹：此處養性齋裙板隔扇門上飾貼雕魚磬壽字紋。魚、磬本屬藏傳佛
教法器一類，其中魚為持驗類的法器——木魚；磬為稱讚類的法器，又分
圓磬、懸磬等類。延續元、明兩朝對藏傳佛教扶持，清代皇室在政治、宗教
文化等方面都更為推崇藏傳佛教。清順治至乾隆年間，不僅有大量藏地法師
前來進貢佛教法器、供器，乾隆還要求宮廷裡的內務府造辦處製造更多的法
器、供器。此處的魚磬紋帶有明顯的宗教痕跡，同時又與中原傳統的壽字紋
結合，可見清代皇家的文化取向。

龜背黃
C35　M47
Y71　K33

蓮子白
C11　M18
Y39　K1

猴毛灰
C32　M40
Y53　K22

植物紋樣一

東南角樓・煙琢墨鈷轆燕尾綠支條
煙琢墨岔角雲蓮花水草天花上的
雲蓮花水草紋

蓮花紋

如意雲紋

載　　體：天花

主　　紋：蓮花紋、水草紋

輔　　紋：如意雲紋

年　　代：清

紋樣介紹：此處東南角樓天花方光內岔角
飾如意雲紋，圓光內飾蓮花紋，下飾水波
與水草紋。三朵蓮花呈三角排列，還原蓮
花在水波中輕輕漂蕩的形態，貼合自然，
即便身處北地，也可體會「映日荷花別樣
紅」的趣味。蓮花又常稱荷花，「荷」諧
音「和」，此處意作和氣、和睦或和合如
意。此處東南角樓立於城池之上，原屬宮
廷裡的防衛之地。

精白
C0　M0
Y0　K0

遠山紫
C23　M18
Y12　K1

桃紅
C0　M44
Y32　K0

曲紅
C0　M76
Y68　K0

鵝血石紅
C19　M89
Y85　K9

藤蘿紫
C58　M56
Y17　K2

金色
C13　M22
Y60　K0

漆黑
C0　M0
Y0　K100

淡藍紫
C39　M31
Y17　K2

茉莉黃
C4　M13
Y67　K0

海螺橙
C0　M53
Y65　K0

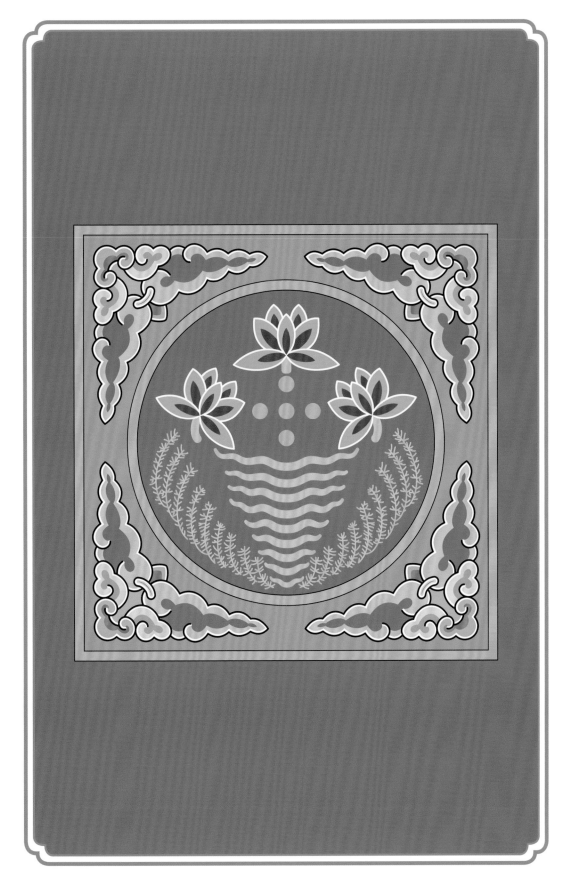

翊坤宮前廊・燕尾綠支條煙琢墨岔角雲

海漫天花上的藤蔓葫蘆花卉紋

玉紅 C13 M83 Y62 K3	頰紅 C0 M45 Y34 K0
荔肉白 C5 M11 Y22 K0	葡萄風信藍 C100 M97 Y37 K0
螺鈿紫 C63 M53 Y22 K5	暗苔綠 C76 M49 Y71 K6
精白 C0 M0 Y0 K0	漆黑 C0 M0 Y0 K100
鹿皮褐 C7 M52 Y71 K1	篾黃 C3 M16 Y50 K0
洋薊紫 C86 M100 Y38 K2	葷紫 C56 M72 Y15 K1
松霜綠 C61 M19 Y52 K3	

載　　體：天花

主　　紋：纏枝葫蘆紋

年　　代：清

紋樣介紹：此處翊坤宮前廊天花上中心圓處飾藤蔓葫蘆花卉紋，岔角飾如意雲紋。葫蘆旁的藤蔓交錯，纏繞不斷。「葫蘆」諧音「福祿」，此處藤蔓葫蘆紋極為接近葫蘆植株的自然形態。「蔓」又諧音「萬」，故意作「萬代福祿」。葫蘆因其外形，又有多子多福、子嗣繁盛之意。翊坤宮為妃嬪的居所，裝飾此類紋樣，也表達了世代富貴的願望。

翊坤宮前廊・金琢墨枯輾煙琢墨燕尾綠支條

煙琢墨岔角雲鮮花海漫天花上的雲菊花紋

菊花紋

載　　體：天花

主　　紋：菊花紋

年　　代：清

紋樣介紹：此處翊坤宮前廊天花上中心圓處飾菊花
紋，設色清麗，捲曲的花瓣線條與自然形態的菊花紋
十分接近。陶淵明有「採菊東籬下，悠然見南山」，
鄭思肖有「寧可枝頭抱香死，何曾吹落北風中」，
《聊齋志異》有〈黃英〉一篇，菊化人形經商，體現
了清代社會的變化。菊花紋除了代表高潔隱逸，還有
長壽康健之意，「待到秋來九月八，我花開後百花
殺」，百花凋零時菊花依然挺立枝頭。

銀白
C7　M5
Y7　K0

晚波藍
C71　M28
Y39　K10

米色
C1　M11
Y24　K0

海螺橙
C0　M53
Y65　K0

瓦松綠
C66　M29
Y58　K12

野菊紫
C80　M73
Y21　K6

風信紫
C21　M37
Y12　K0

艾綠
C27　M11
Y27　K1

玉紅
C13　M83
Y62　K3

中紅灰
C31　M63
Y66　K31

赤金
C13　M25
Y77　K0

長石灰
C67　M60
Y57　K68

淡玫瑰灰
C21　M43
Y43　K9

浮碧亭・金琢墨硢轆煙琢墨燕尾錦紋支條

花卉岔角鮮花天花上的壽桃紋

火泥棕 C22 M64 Y71 K12	中紅灰 C31 M63 Y66 K31	赤金 C13 M25 Y77 K0	谷鞘紅 C0 M67 Y55 K0
晴山藍 C55 M20 Y18 K1	嫩稈黃 C5 M14 Y68 K1	野菊紫 C80 M73 Y21 K6	淡藍紫 C39 M31 Y17 K2
精白 C0 M0 Y0 K0	閃藍 C64 M18 Y32 K2	鼴灰 C16 M23 Y27 K2	
膽礬藍 C96 M16 Y31 K3	苗青 C53 M19 Y68 K0	漆黑 C0 M0 Y0 K100	

壽桃紋

載　　體：天花

主　　紋：壽桃紋

輔　　紋：葫蘆紋、菊花紋、石榴紋

年　　代：清

紋樣介紹：此處浮碧亭天花上中心圓飾壽桃紋，壽桃紋接近於桃的自然形態，三只壽桃自然分布於枝條上。外方形岔角分別飾菊花紋、石榴紋、葫蘆紋等，為折枝花的形態，清新自然。支條處飾花卉錦紋，又可意作錦上添花。《山海經》載：「滄海之中，有度朔之山，上有大桃木，其屈蟠三千里。」食蟠桃可延年益壽。壽桃紋與其他紋樣搭配，又可意作多子多福。浮碧亭位於御花園的東北向，與御花園西北的澄瑞亭相互對稱呼應，從此望出，自然景觀宜人。

臨溪亭・金琢墨𥕢轆燕尾綠支條金琢墨把子草岔角

玉蘭海棠牡丹海漫天花上的花卉紋

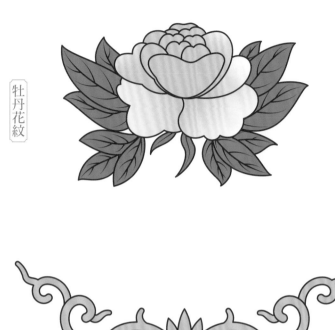

牡丹花紋

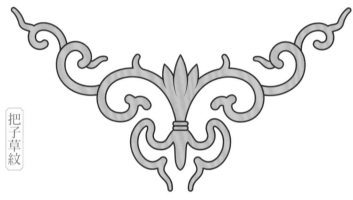

把子草紋

載　　體：天花

主　　紋：玉蘭花紋、海棠花紋、牡丹花紋

輔　　紋：把子草紋

年　　代：清

紋樣介紹：此處臨溪亭天花上方光岔角飾把子草紋，圓光內飾玉蘭、海棠、牡丹花組成的花簇，中心為花形飽滿的並蒂牡丹紋，左為玉蘭紋，右為海棠紋。玉蘭、海棠、牡丹常被用於形容女子的不同風姿：玉蘭清雋；海棠有「花中貴妃」之稱，嫵媚秀麗；牡丹雍容富貴。三者組合在一起又與「玉堂富貴」諧音。臨溪亭位於慈寧宮花園內，周邊花草樹木蔥蔚洇潤，生機盎然，宮廷裡的太后、嬪妃都遊於此地。

淡竹
C55　M36
Y53　K0

藕絲紅
C8　M22
Y12　K0

玫瑰粉
C0　M40
Y52　K0

蓮子白
C11　M18
Y39　K1

精白
C0　M0
Y0　K0

駝色
C37　M65
Y84　K49

萊陽梨黃
C32　M56
Y96　K34

匈紫
C83　M79
Y42　K5

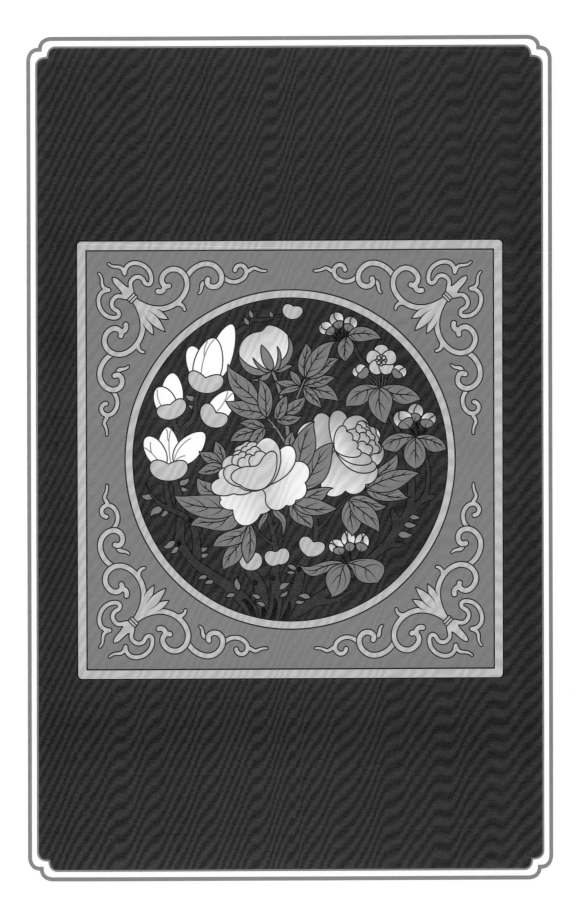

四神祠 · 金琢墨轱轆煙琢墨燕尾錦紋支條
煙琢墨岔角雲西番蓮天花上的西番蓮紋

淡玫瑰灰 C21 M43 Y43 K9	烟紅 C29 M73 Y51 K28
螺鈿紫 C63 M53 Y22 K5	野菊紫 C80 M73 Y21 K6
冰山藍 C40 M24 Y32 K6	豆汁黃 C3 M10 Y31 K0
粉紅 C0 M38 Y25 K0	漆黑 C0 M0 Y0 K100
精白 C0 M0 Y0 K0	晴藍 C78 M27 Y17 K2
香葉紅 C0 M65 Y38 K0	淡藍紫 C39 M31 Y17 K2
嫩灰 C55 M40 Y40 K23	明灰 C52 M28 Y42 K10
淡螢黃 C1 M19 Y66 K0	淡赭 C18 M57 Y76 K6

載　　體：天花

主　　紋：西番蓮紋

輔　　紋：如意雲紋

年　　代：清

紋樣介紹：此處四神祠天花上中心圓飾大朵西番蓮紋，上
下左右各飾一朵小西番蓮，外方形內岔角飾如意雲紋。整
體布局十分對稱，花葉勾勒自然纖巧，而不失端莊之感。
最外邊支條四周飾煙琢墨燕尾花卉錦紋，花卉點綴於錦地
上，意作錦上添花。西番蓮紋常與勾蓮紋混淆。明清時，
西番蓮紋才因官用被規範統稱西番蓮紋，因此，西番蓮在
明清有官員清正廉潔的寓意。《御製律呂正義後編》載：
「一人為普賢像，執西番蓮花。」西番蓮紋還是純潔的象
徵。此處四神祠於故宮內原為供奉四神之處。

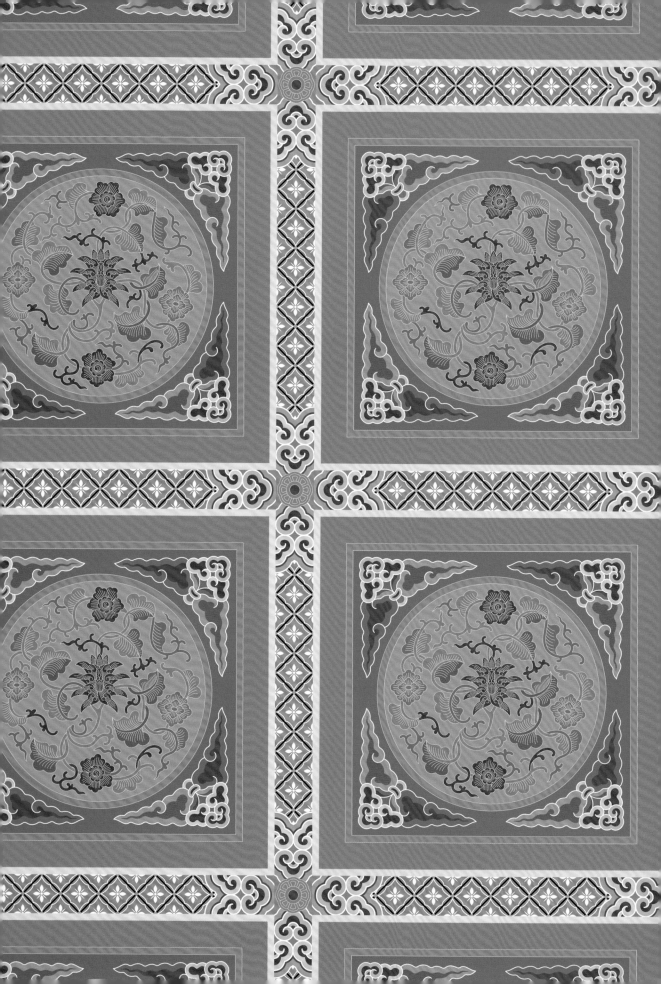

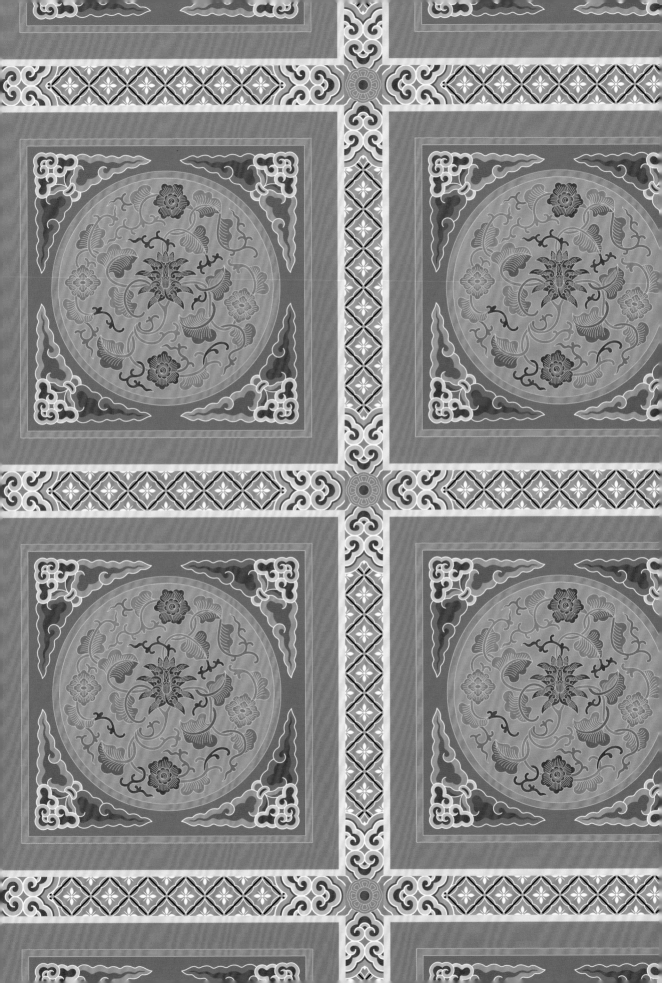

午門角亭廊內 · 金琢墨䶋轆煙琢墨燕尾綠支條
煙琢墨岔角雲金琢墨寶珠吉祥草天花上的
寶珠吉祥草紋

寶珠吉祥草紋

如意雲紋

載　　體：天花

主　　紋：寶珠吉祥草紋

輔　　紋：如意雲紋

年　　代：清

紋樣介紹：此處午門角亭廊天花上圓光內飾摩尼寶珠紋
與吉祥草紋，方光內岔角飾如意雲紋。摩尼寶珠是藏傳
佛教的符號，可除病去苦，護佑人們的健康安寧。吉祥
草又名忍冬草、觀音草，難得開花，開則主喜，所以被
視為喜兆，裝飾於午門角亭有喜訊臨門之意。此紋樣帶
有濃厚的滿蒙民族特色，主要出現在清代早期的宮禁城
門和帝后陵寢以示吉祥，清中後期此類彩畫運用較少。

法螺紅
C0　M62
Y66　K0

焦青
C80　M55
Y100　K27

精白
C0　M0
Y0　K0

漆黑
C0　M0
Y0　K100

覆盆子紅
C17　M98
Y100　K8

沙金
C18　M43
Y93　K0

葵扇黃
C3　M17
Y69　K0

蓮子白
C11　M18
Y39　K1

竹青
C61　M37
Y70　K0

龍葵紫
C79　M74
Y49　K60

薊粉紅
C8　M22
Y12　K0

故宮紋樣配色事典

織品、器物、建築！117幅向量文物圖＋117組CMYK紋樣色，設計、空間、繪畫臨摹應用圖鑑

作　　者　黃清穗、李健菲著；紋藏 編著
封面設計　白日設計
內頁排版　詹淑娟
文字編輯　溫智儀
校　　對　吳小微
責任編輯　詹雅蘭

總編輯　葛雅茜
副總編輯　詹雅蘭
主　　編　柯欣妤
業務發行　王綬晨、邱紹溢、劉文雅
行銷企劃　蔡佳妘

發行人　蘇拾平
出版　原點出版 Uni-Books
　　　Email: uni-books@andbooks.com.tw
　　　新北市新店區北新路三段207-3號5樓
　　　電話：（02）8913-1005 傳真：（02）8913-1056

發行　大雁出版基地
　　　新北市新店區北新路三段207-3號5樓
　　　www.andbooks.com.tw
　　　24小時傳真服務 （02）8913-1056
　　　讀者服務信箱 Email: andbooks@andbooks.com.tw
　　　劃撥帳號：19983379
　　　戶名：大雁文化事業股份有限公司

ＩＳＢＮ　978-626-7338-57-5（平裝）
ＩＳＢＮ　978-626-7338-64-3（EPUB）
初版一刷　2024年01月
定　　價　880 元

國家圖書館出版品預行編目(CIP)資料

故宮紋樣配色事典：織品、器物、建
築！117幅向量文物圖＋117組CMYK
紋樣色，設計、空間、繪畫臨摹應用圖
鑑/黃清穗、李健菲著、紋藏 編著 －一
版. -- 新北市：原點出版：大雁出版基
地發行, 2024.01
304面；19×26公分；
ISBN 978-626-7338-57-5(平裝)

1.CST:圖案　2.CST:設計　3.CST:色彩學
4.CST:文物研究　5.CST:中國

961.2　　　　　　　　　112022054